帶來好運的日本傳統圖案480款

日本文樣圖解事典

開運! 日本の伝統文様

Mizuno Keiji

水野惠司

監修

Fuji Eriko

藤依里子

著

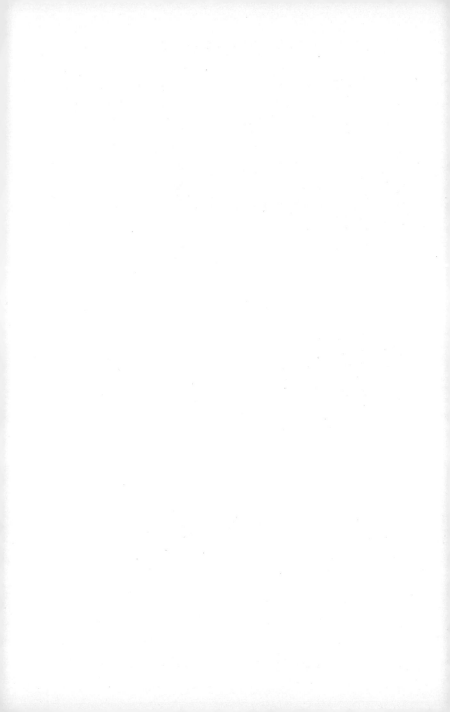

人類會在服裝、藝術品、建築物等物體的表面描繪圖樣，這種圖樣在日本，稱為「文樣」。日本人是從哪個時代，開始繪製文樣的呢？彌生時代（西元前五世紀—西元三世紀中期）的古青銅器「銅鐸」上，已能見到文樣。如此看來，人類或許自遠古時代起，就在創造歷史的同時，也一邊創造著文樣。各式各樣流傳至今的文樣，隨著時間慢慢地改變其形貌，同時也傳承著那些時代的人們寄託在文樣上的祈求與心願。

回溯至較早的時代，日本曾是一個處處都在養蠶、紡紗、利用織機織布的國家。然而，那樣的歷史已逐漸式微。不只走在街上的人們，個個穿著西洋傳來的服裝，坊間還掀起了「Simple is the best（簡單最好）」的風潮，人們開始失去個人特色，也令人不禁感到文樣在從這世上逐漸消失。

正因處於這樣的時代，而更希望讓大眾了解日本文樣的意義，感受自古流傳

的日本傳統中，所蘊含的意趣之深厚──我們將此心願寄託於本書中。比方說，只要端詳著和服上的文樣、博物館的收藏品與骨董上的文樣時，就能產生一種猶如聽到亙古之聲的感覺，彷彿聽到那個時代的人們，向我們傳達他們的心聲。而我們也衷心期盼，能向更多人傳達文樣之美與文樣之樂，讓這個傳統淵遠流長地繼承下去。

最後，本書的製作上，參考了各方前輩的許多書籍與資料，謹在此表達感謝之意。除此之外，還要感謝兒玉進先生，居中將此企畫介紹給我們；大阪成蹊短期大學名譽教授岡田保造先生，提供了關於第六章吉祥小物中的〈驅邪與文樣〉的解說與建議；日本實業出版社的編輯部，透過編輯使這本書閱讀起來更流暢，圖案更清晰；還有包括業務部的每一位參與者，在此由衷地感謝各位。

更重要的是，感謝翻開這本書的各位讀者，謝謝您。

二○一○年二月

水野惠司
藤依里子

開運！日本傳統文樣

もくじ

第二章

和文樣的種類與形狀

第三章

誕生自遠古祝禱的文樣

第四章

誕生自民眾願望的文樣

第五章

日本文化孕育出的文樣

第六章

開運！帶來幸運的吉祥小物

大阪成蹊短期大學名譽教授　**岡田保造**……194

第一章

日本之形的濫觴

從歷史源流
看和文樣

說到文樣，經常有人將其與家紋搞混。文樣誕生的時間，遠比家紋早得多，從某個角度來看，文樣可說是家紋的藍本。還有一些文樣，一開始是以家紋的形式誕生，但經過不斷的發展，最後演變成了文樣。

每一個文樣都有其含意，這本書接下來也會一一為各位讀者介紹。文樣的含意，多數都是人對於幸福的祈求與心願，不過內容卻是五花八門，這些願望的種類之多，絕對令人大呼驚奇。

仔細觀察博物館的各種陳列品，就會發現陳列品上所

日本之形的濫觴──從歷史源流看和文樣

描繪的文樣，經常隨著時代，或男用女用之別，而產生形狀、種類上的差異。

比方說，年長女性的持有物、和服或寢具上，經常會有「鴛鴦文」、「鐵線唐草文」等文樣；征戰沙場的武士用的甲冑上，則是常出現「勝蟲文」、「菖蒲文」等等。

那麼，這些文樣究竟有什麼差別？蘊含在鴛鴦中的祈求是什麼？甲冑上又為什麼要畫上勝蟲呢？這些謎題將在本書中一一揭曉，希望各位都能盡情享受這趟文樣的解謎之旅。

和文樣的發端

● 從繩文文化到大陸傳入的文樣

文樣的誕生可追溯至文字誕生以前。遠古的日本人利用指甲或薄木片，在陶器上留下抓痕般的刻痕，當作所有物的記號。這類刻痕現在稱為「爪方文」，一般認為這就是文樣的濫觴。

接著，繩文時期出現了將「捻繩」或「繩結」壓在陶器上，所製造出的「撚絲文」、「多繩文」，這些稱呼也成了繩文陶器的名稱。到了繩文中期，人類注入愈來愈多的創意在文樣上，其中還出現了將貝殼當成繪製工具的「貝殼文」。

人們開始製作陶偶、陶製品、裝飾品、漆製品等史前工藝品後，也開始繪製出許多具有巫術或神話意義的曲線性文樣，同時繩文中期以後的陶器上，更逐漸出現以人面、人體、蛇等

綾杉文

撚絲文

爪方文

常見於彌生時代前期的罈、甕等陶器上。一般認為，此文樣有巫術方面的含意。

此文樣來自日本繩文時代的「撚絲文陶器」。一般認為，這是將繩結擠壓在陶器上所構成的圖案。

一般認為，這是將指甲戳入陶土中而成的圖案。用薄木片之類的物體刮出的圖案，也包含在內。

動物為基礎的象形文樣。

進入彌生時代後，金屬器從大陸傳入，人們開始製作銅鐸（譯註：釣鐘形的青銅器）。「綾杉文」、「雙頭渦文」等整齊排列的幾何式文樣增加，也逐漸能令人感受到裝飾性的美感。

再者，人物、動物、建築物也描繪得愈來愈具體，尤其當中的「人物文」，更是將狩獵、農業、漁業、戰爭的景象，以文樣的方式保留下來。

到了古墳時代，埴輪、須惠器等陶器，以及鏡子、武具、馬具、裝飾品、金屬、玻璃工藝一一誕生，植物、動物、房舍、器物（器具與道具類）等一切事物，都成了文樣的構圖。值此同時，人們也開始繪製自大陸傳入的「四神文」、「棕櫚葉文」等文樣。

棕櫚葉文

以藤蔓植物為基調的文樣。有一說認為，「唐草文」可能是由此發展而來的。

人物文

描繪出可分辨出男女性別的人物。可見到描繪狩獵等情景的圖案。

雙頭渦文

常見於銅鐸上的文樣。幾何式的圖樣，具有裝飾性的美感。

文樣的傳入途徑

●佛教傳入與裝飾文樣

六世紀中葉的飛鳥時代，銅鑄鍍金的「釋迦金銅佛」等佛像，自百濟運入日本，日本朝廷終於接納佛教，佛教就此正式傳入。於是到了六世紀後半，技術人士為協助寺院建築及佛教美術而自百濟赴日，日本文化也因此有了長足的進步。

「忍冬文」是佛教美術的代表性文樣之一。收藏於法龍寺（奈良縣）的「玉蟲廚子」，是飛鳥時代最具象徵性的工藝品，在此處也可見到忍冬文。此外，「雲氣文」經常見於各種佛像背後的光圈上，雲氣文是一種融合了中國神仙思想中「氣」的觀念的火焰風文樣；而「蓮華文」也逐漸成為佛教美術中不可或缺的構圖。

蓮華文

「蓮華」即「蓮花」。一般認為，此文樣源自於古印度的「蓮花是生命之源」的觀點。

雲氣文

飛鳥時代的許多佛像，都是以此文樣為背後的光圈。與中國的神仙思想也有所關連。

忍冬文

有一說認為，此文樣是「棕櫚葉文」的變形，而棕櫚葉文也是唐草文的起源。法龍寺所收藏的佛教工藝品「玉蟲廚子」上，也可見到此文樣。

佛教逐漸普及，時間也來到奈良時代，日本以國家的力量推動佛教的相關工程，像是東大寺（奈良縣）的大佛鑄造。文樣方面，收藏於正倉院（奈良縣）的工藝品上所繪製的文樣，成了這個時代的象徵文樣，這些文樣也稱為「正倉院文」，其中出現了許多具有異國背景的多采多姿的構圖。

正倉院文中的動物文，是以描繪犀牛、麒麟、駱駝、大象、貘、獅子等異國動物為特色。此外，還可看到「昨鳥文」、「雙獸文」、「樹下動物文」等源自於波斯的文樣。

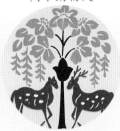

樹下動物文

正倉院文樣中，以波斯為起源的其中一例。文樣中央描繪著大樹，樹下則配置有動物的圖形。

昨鳥文

鳳凰、鸚鵡等鳥類啣著寶物或開花的樹枝的模樣，據其繪製成的圖案（135頁）。

貘文

動物「貘」的圖案。在當時的日本從來沒有人見過貘。

佛像、佛畫的文樣

●

　　佛教是日本文化的其中一個源流。佛教與伊斯蘭教、基督教並列為世界三大宗教，是釋迦摩尼在西元前五世紀左右向弟子們開示的教導。佛教原本的教義，是以透過苦行得救的上座部佛教為主流，但隨著時代的演進，透過皈依佛法而得救的大乘佛教，逐漸遍及全世界。六世紀中葉，佛像、佛經自百濟運入日本，獻給朝廷，佛教也因此傳入日本。

　　在聖德太子及有力氏族蘇我氏的主導下，日本於飛鳥（奈良縣）建造了法隆寺，並因此為佛教文化揭開序幕，佛教美術也隨之誕生。隨後，漸漸出現了看似佛像或佛畫的文樣。

仙人文

描繪仙人姿態的圖案。出現在奈良時代供佛的用品上。

蓮蝶文

蓮花與蝴蝶的組合圖案。蓮花是象徵著祭祀佛陀與佛陀的奇蹟的植物，經常出現於曼陀羅與佛像的座台。

雲上樓閣文

將樓閣置於雲霧之上的圖案。描繪的是仙界的情景。

葡萄唐草文

「葡萄文」和「唐草文」的組合圖案。最著名的文樣出處，是收藏於東大寺（奈良縣）的皮革工藝品「葡萄唐草文染經韋」。

連珠文

「圓文」的一種。由大大小小的圓與圈組成的圖案。經常出現在佛具的蓋子上。

寶相華唐草文

寶相華是傳說中開在極樂淨土的花。寶相華唐草文就是寶相華與唐草的組合圖案。出現在銅版等浮雕中。

宮廷所喜愛的日式審美觀

平安時代〈西元七九四～一一九二年〉

● 和歌與假名文字的影響

平安時代初期，看得到許多源自大陸的文樣或吸收了中國文化的文樣，但中期到後期，便開始轉變成以日式美感為基礎的文樣。

舉例來說，文樣中的飛禽走獸，從濃濃異國味的鸚鵡、犀牛、大象等動物，轉變成千鳥、鶴、雀、兔、狗等身邊常見的動物。此外，描繪異國鳥類啣著花卉、緞帶之姿的「昨鳥文」，也改變成描繪鶴啣松樹枝之姿的「松喰鶴文」。

這些變化與假名文字的誕生關係深遠。文樣受到包括在原業平等「六歌仙」，以及紀貫之《古今和歌集》等的影響，開始融入了許多和歌、文學等主題。此外，以日式美感為基礎的

花蝶文

花與蝴蝶的組合圖案。此文樣描繪的是日本所能看到的風景。

波千鳥文

波浪與千鳥的組合圖案。

松喰鶴文

描繪鶴啣著松葉的模樣的圖案。是一種吉祥文樣。

文樣，像是秋草和紅葉等情感流露的文樣、或花與蝶組合而成的「花蝶文」等，也是在此時誕生。

再者，「料紙」同樣誕生於這個時代。料紙是在和紙上進行染暈，或用木刻版印製文樣，或以金箔銀箔加以裝飾的美術和紙。收藏料紙的盒子上，會施以一種名為「蒔繪」的漆藝，在這些蒔繪工藝品中，可以見到許多對大自然的描寫。

佛像、畫像方面，「切金」十分盛行。「切金」是一種使用切成小片的金箔來描繪文樣的工藝技法，也因此在這個時代，創造出了「龜甲文」、「七寶文」、「卍文」等，至今依舊通用的幾何學文樣。

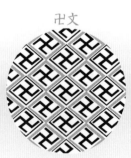

卍文

常見於佛教裝飾中的文樣。卍字連續排列的文樣，稱為「卍崩文」。

片輪車文

片輪車是一種有輪子的車。此文樣是描繪與車的車輪漂浮在水面的模樣，是一種典雅的文樣。

秋草文

將芒草、胡枝子等秋季花草搭配在一起的圖案。蒔繪（參照64頁）工藝品上的秋草文，是以寫實的方式繪製圖案。

有職文樣

●

　和文樣的術語中，存在著「有職文樣」一詞。有職的日文發音是「Yusyoku」或者「Yushi（so）ku」。這是一種自平安時代以降，公卿階級的裝束與日用品上所使用的傳統文樣。到了鎌倉時代，公卿的穿著簡化，像是束帶（譯註：和服的一種，到了平安時代變成官員朝服）等原本是日常用的裝束，逐漸被賦予濃厚的儀式性。於是，也開始設計出各種能使身分、地位、家世、年齡一目了然的文樣。

　多數的有職文樣，都是將飛鳥時代、奈良時代自中國傳入的圖案，加以和風化而成的文樣，因此當時這些文樣十分高貴，僅限貴族階級使用，一般平民甚至無緣得見。如今，已無關身分地位，任何人都能使用有職文樣，其中還包含了皇族、神官在儀式上所穿戴的文樣。

向蝶丸文

丸文的一種。將兩隻張開翅膀的蝴蝶設計在圓形輪廓中的圖案。可見於女房裝束的唐衣上。

浮線綾文

原本是指加上浮織的斜紋織物。將這種原本是布紋的花紋，畫成大的圓形圖案而成的文樣，就稱為浮線綾文，也被當作總稱使用。

三重襷文

在三條斜線所交叉出的菱形格子中，描繪出四菱（譯註：四個小菱形組成的一個大菱形）的圖案。常見於夏季用的服裝上。

浮線藤文

浮線綾文的一種。將紫藤設計成大的圓形圖案。其他還有「浮線菊文」、「浮線蝶文」等。

窠霰文

在「窠文」（木瓜文）（譯註：一種類似番木瓜橫切面圖形的家紋）上，加上「霰文」的圖案。可見於貴族的服裝、日常用品上。

向鶴菱文

將兩隻鶴設計成輪廓為菱形的左右或上下相對的圖案。是一種經常用於織物上的文樣。

從優美轉變為武士的知性

●武士精神與文樣

源氏的源賴朝以鎌倉為根據地，集結東國武士，在壇之浦一舉擊潰平家（譯註：源氏與平家是當時日本的兩大武士家族），從此武家逐漸取代公卿，成為政治中最強大的勢力。政治中心從京都移至鎌倉，武家政治於焉展開，各領域的文樣也從此時開始注入新的樣式。

然而，文化的創造者，過去多半是京都的貴族，所以傳統的樣式上，仍是使用承繼自平安時代的文樣。因此，鎌倉時代初期，在文樣上幾乎看不到什麼變化。源賴朝死後，歷經了一場鎌倉幕府的主導權之爭，最後是由統合了武士集團的北條時政掌握政治實權。

櫻樹雙鶴文

正如其名，描繪出櫻花樹下有兩隻鶴的圖案。是先前時代中的樹下動物文的和風版。

獅子牡丹文

獅與牡丹的組合圖案。在這個時代，獅子是虛構動物，日本人視其為神獸。

竹虎文

竹與虎的組合圖案。中國人認為老虎可以辟邪。

此時的武士，時時刻刻透過馬術、弓道等武藝鍛鍊身心，培育出有榮譽心、知恥心的「武士精神」。因此，文樣也從平安時代以優美而情感流露為主的構圖，轉變成以知性與現實性的要素所組成的文樣，或者描繪金、銀、貝類等不同元素的精巧細緻的文樣。

其中，誕生於平安時代的「葦手繪文」與「歌繪文」，也在這個時代開始流行，前者是在畫中融入帶有水草、流水、岩石之意的文字，例如「葦」等字；後者是將和歌或漢詩的意境描繪成畫，並在畫中加入一段詩歌中的文字。「葦手繪文」與「歌繪文」，甚至對江戶時代名為「小袖」的和服，也產生了影響。一般認為，這是因為江戶時代起，武家的女性才開始有機會接受和歌等文學教育。

歌繪文

將和歌或漢詩的含意圖像化，並加上其中一段文字的文樣。「葦手繪文」也是其中的一種。

籬菊文

籬笆與菊花的組合圖案。順帶一提，有一說認為籬笆是神籬。

州濱千鳥文

州濱（沙洲）與千鳥的組合圖案。有時州濱上會搭配帶枝菊等圖案。

＊神籬……為召喚神靈降臨，在清淨之處，將四周圍起，中間立起敬拜神明用的紅淡比樹枝，藉以安置神體的場所。

茶道普及 走向簡樸高雅的文樣

● 近代美術的基石

室町時代，社會穩定，日本與中國、朝鮮之間的貿易繁盛，明朝的生絲、絲綢製品、書畫等傳入日本，日本也將刀、蒔繪工藝等輸出他國。

僧侶帶回的舶來品，在上流階級間受到矚目。其中，間道（譯註：直條紋的織物）、緞子（譯註：絲綢的浮紋織物）、金襴（譯註：加入金線的織物）等外來染織品，隨著茶道的普及，而開始用於卷軸的裝幀、茶器的收納袋上，或者用來貼在隨身手鏡等物品上，並得到「名物裂」之稱。描繪在這些名物裂上的「花兔金襴文」、「荒磯緞子文」等的文樣，也開始為下一個時代流行的文樣奠定基礎。

遠州緞子文

指江戶時代的茶道家小堀遠州喜愛的十多種緞子上的圖案。

荒磯緞子文

波浪與鯉魚的組合圖案。一般認為，經常繪於緞子上。

花兔金襴文

花與兔的組合圖案。又稱「角倉金襴文」。

此外，貴族、武士們十分熟悉的猿樂、田樂等傳統技藝表演，因為觀阿彌和世阿彌的出現，而演變成能劇，並成為武家社會愛好的休閒活動。此時，也開始出現了配合不同能劇角色所設計的能劇服裝上的特有文樣。

在建築領域中，這個時代出現了擁有「床之間」（譯註：和室凹間）的日式傳統建築「書院造」；繪畫方面，則開始流行用黑墨畫出的黑白水墨畫，水墨畫畫家雪舟的名聲流傳四方，簡樸高雅的文化在日本滲透開來。在包含美術、工藝等各種藝術領域中，開始有人拋出「日本人的精神為何？」的議題，融合了木雕與漆藝的日本獨特工藝品「鎌倉彫」也在此時誕生，並逐漸建立起日本近代美術與藝術的骨架。

在這些文化、藝術的影響之下，原本多為描繪自然風景的文樣，也開始融入了幻想性及戲劇性的表現手法，將實際上不具有藤蔓的梅、桐、菊等花，描繪成帶有藤蔓的圖案（唐草）。這也是室町時代的一項特徵。

梅唐草文

融合了梅花與梅花原本沒有的唐草（藤蔓圖案）的圖案。此外，還有桐花融合唐草的文樣。

菊唐草文

融合了菊花與菊花原本沒有的唐草（藤蔓圖案）的圖案。是這個時代的象徵性文樣。

雞頭金襴文

雞頭花（牡丹花）的圖案。因為土壤隆起，所以又稱「作土文」（或「土造文」）。

「以下剋上」而生的豪華雄偉文樣

● 桃山文化與南蠻貿易

安土桃山時代，出現了從戰爭的亂世中殺出重圍，靠著以下剋上而奪得實權的諸侯和武士，以及在商業、貿易的影響下，獲得權力與財富的大商人。統治者為了彰顯權威，打造雄偉的城池，大家開始將目光放在豪奢的生活上。在柱子、欄間（譯註：和室中靠近天花板處的鏤空雕窗）上，施以豪華的雕刻；在拉門、屏風上，繪製繽紛華麗的繪圖。

傳統技藝小唄、淨琉璃盛行，歌舞伎名伶「出雲」（位於島根縣）的阿國」博得廣大人民的喜愛，這些在在顯示出整個社會崇尚享受現世的風潮。在這樣的風潮之下，文樣重視存在感的彰顯，更勝於情感的流露，浩大且強而有力的構圖愈來愈受

煙管文

秋草竹文

撫子文

煙管的圖案。受南蠻貿易的影響而產生的文樣。

「秋草文」與「竹文」的組合圖案。也可見於蒔繪工藝品上。

撫子即瞿麥。瞿麥圖案的文樣。有時也會繪成「秋草文」的一部分。亦繪於城郭的室內裝飾上。

到青睞。

這個時代不能不提的，是日本與葡萄牙、西班牙進行的南蠻貿易（譯註：日本不只將南方諸國稱為南蠻，取道南方諸國來到日本的國家也稱南蠻）所帶來的影響。為了傳教而來到日本的傳教士，將天文學、醫學、航海術、西洋畫技法等一併帶入日本，在日本也開始出現身穿異國風服裝的人士。文樣中開始納入了煙管、嗚吋歌留多、西洋犬等的異國構圖。嗚吋歌留多，中文又譯為「嗚吋札」，是指一種日本人將葡萄牙船員們傳來的紙牌，加以改良而成的卡牌遊戲，嗚吋的「嗚（un）」是葡萄牙語的 um，意指「一」；「吋（sun）」是 sum，有「最佳」之意。

另一方面，日本也開始製作漆藝品輸出國外，山茶花、櫻花、秋草等西洋人喜愛的花草，成了蒔繪漆器上經常使用的文樣。順帶一提，西洋人將蒔繪工藝品稱為 Japan。

楓橘文

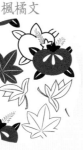

楓葉與橘柑花的組合圖案。受西洋人喜愛的日本傳統文樣之一。

洋犬文

「犬文」的一種。將當時日本的稀有犬種化為圖案的可愛文樣。

嗚吋歌留多文

「嗚吋歌留多」是一種葡萄牙的牌卡遊戲。牌卡的圖案變成了文樣上的圖樣。

家紋與文樣

◉

　　一般認為，家紋起源於平安時代的貴族，是描繪在輿車、衣著、生活用品上的優美徽紋。進入戰亂時代後，武士與武將開始在帶上戰場的旗幟上加上標記，在甲冑和陣旗上畫上徽紋。仔細端詳描繪戰役的卷軸畫，就會發現旗幟以及甲冑上也是繪有徽紋的。

　　此外，一般認為，過去的旗幟曾為了威嚇敵方，而畫上骷髏或十字架刑的圖畫，後來為了讓敵方能一目了然，圖案便愈畫愈簡略。最後，才變成現在所看到的家紋。公卿、商家、町人（譯註：江戶時代住在城市裡的商人和職人的總稱）、庶民，當然也會使用徽紋。這是因為在那個識字率低下的時代裡，家紋等的徽紋可以當成說明生產者責任所在的「記號」，因為這層意義，讓這些標誌也顯得十分重要。

織田瓜紋

也就是織田信長的家紋。又稱「木瓜文」。是以現實中的鳥巢為圖案。

德川葵紋

也就是德川家康的家紋。以繁殖力強，又被視為神草的雙葉細辛（日文稱為二葉葵）為圖案。一般認為，葵紋的變體超過一百二十種以上。

丸違矢紋

服部半藏的家紋。圓形之中有兩把交叉的箭矢的圖案。矢紋的形狀千變萬化。

太閤桐紋

也就是豐臣秀吉的家紋，又稱「五三桐紋」。是十分常見的一種家紋。由於桐（梧桐）與鳳凰關係深厚，因此將其設計為家紋。

三鱗紋

北条氏康的家紋。以鱗片為圖案。因為鱗片被光照射到會發光，因此又稱「色子」。

武田菱紋

也就是武田信玄的家紋。以水生的菱角為基本元素的圖案。但還有一說認為，因徽紋看起來像菱，所以武田信玄才以此為家紋。

庶民文化的百花齊放與琳派的誕生

江戶時代〈西元一六〇三～一八六七年〉

◉江戶人氣質與文樣

豐臣秀吉死後，在關東擁有領地的德川家康開始擴張勢力，最後建立江戶幕府，開啟了長達兩百六十年的時代。

世局穩定後，伴隨著都市的繁榮，京都、大坂（如今的大阪）等地，便開始以庶民為中心，孕育出上方（元祿）文化。

小說戲劇方面，有大坂町人井原西鶴撰寫的小說，近松門左衛門撰寫的人形淨琉璃（譯註：一種日本傳統的人偶劇）劇本；在俳句和歌方面，則有著名的松尾芭蕉。繪畫方面，出現了俵屋宗達、尾形光琳與乾山兄弟、酒井抱一等個性鮮明的藝術家；美術工藝的領域中，則是出現了一邊繼承傳統描繪日本風景與風俗的大和繪，一邊發展出嶄新構圖創意的琳派。

團扇文

以團扇為圖案。團扇雖然在奈良時代就已傳入日本，但直到江戶時代，團扇的文樣才開始流行。

將棋駒文

駒即棋子。以將棋的棋子為圖案。不僅是貼近生活的遊戲道具，同時藉此象徵為比賽帶來好運。

錢形文

錢幣的圖案。傳說中，人在死後渡過分隔陰陽界的三途川時，須付「六文錢」為渡錢。此文樣就是將六文錢具象化而成。

接下來，文化的重心轉移至江戶，於是逐漸發展成以町人為重心且十分繁榮的化政文化。每個町（譯註：江戶時代將都市劃分為多個町，每個町都是一個自治共同體）都建立起了自己的劇班、小劇場和寄席（譯註：表演落語的場所），上演著歌舞伎、落語（譯註：類似中國的單口相聲）等；小說戲劇方面，川柳、狂歌和長篇小說等文學形式開始流行；俳句和歌方面，有著名的與謝蕪村、小林一茶；繪畫方面，浮世繪盛行，鈴木春信、喜多川歌麿、葛飾北齋等人，前前後後地留下了許多優秀作品。

文樣也在這些文化背景下，開始將將棋的棋子、傘、葫蘆等日常用品，當成構圖中的元素，同時也開始出現帶有吉祥含意的雙關語文樣，及充滿玩心的判繪（又稱「悟繪」，指透過圖來猜語彙的繪畫）。

流水茶筅文

「悟繪文」的一種。攪拌抹茶的工具「茶筅」隨著流水流動的圖案。意指身如茶筅般，雖然隨波逐流，卻仍舊直挺挺地站立著。

松竹梅鶴龜文

「吉祥文」的一種。「松竹梅文」和「鶴龜文」的組合圖案。

扇面盡文

滿布各種扇子圖形的圖案。日本人認為，扇形展開象徵著未來將會愈來愈昌隆。

光琳文樣

◉

　　尾形光琳（一六五八～一七一六年）是活躍於十七世紀後半到十八世紀的琳派代表繪師。尾形光琳出生於京都的和服商「雁金屋」之家，因家境富裕，而渡過了一段荒淫、敗家的生活，年過四十後，才開始正式以繪師身分作畫。

　　光琳的繪畫，是在大和繪般傳統雅致的和風描摹中，加入嶄新的構圖，既具有裝飾性，同時也是一種革新性的自創樣式。但因為光琳本身不允許別人將他特殊的畫風，設計成染織品的圖案，所以集結各種文樣的雛形本中，不稱這些文樣為「光琳文」，改稱為「光林文」。「光琳文」並非光琳親自設計的文樣，而是仿光琳畫風的文樣總稱。光琳文樣是在光琳死後，才一躍而成風靡一時的文樣。

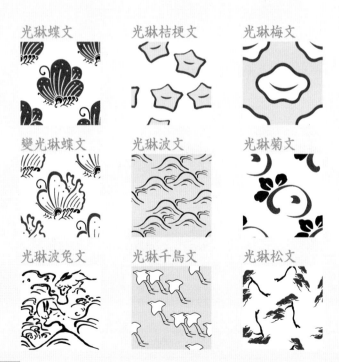

光琳蝶文　　　光琳桔梗文　　　光琳梅文

變光琳蝶文　　　光琳波文　　　光琳菊文

光琳波兔文　　　光琳千鳥文　　　光琳松文

稱為古董的文樣

◉反映時代劇變的文樣

明治維新展開後，過去的藩改為縣，有階級之分的身分制度被廢除，近代日本揭開序幕。政府為培育近代產業，一改鎖國政策，不但解除了基督教禁令，更積極吸收歐美文化。向歐美看齊的文明開化運動，滲透至社會各個角落，人民開始剪短髮，穿洋服。此外，政府還建立富岡製絲（群馬縣）等官營模範工廠，舉辦博覽會，新技術的普及帶動了活字印刷的普及，也開始有了報章雜誌的出版。小說方面，以夏目漱石、森鷗外等人為大家；美術方面，以橫山大觀、光倉天心等人為代表。

因此，這個時代一邊繼承了江戶的脈絡，一邊追求著新時代的文樣。受到當時流行於法國的「新藝術運動（Art nouveau）」

電線燕文皿

將分割畫面的曲線當成電線，在線上配置正面的燕子，組合出絕妙的畫面。

窗繪異人圖皿

在扇面、團扇形、散落牌卡等日本傳統的窗繪（譯註：以各種形狀的邊框，將繪畫收納其中的繪畫技法）內，描繪出異人（異國人）、三輪車、洋犬和望遠鏡。

橫濱異人館之圖皿

從一川芳員的版畫「橫濱異人館之圖」擷取部分而來的文樣。

影響，日本也吸取了其植物圖案與流動曲線的特色，在雲朵、流水等傳統圖案上，搭配上蔓草或鬱金香等西洋花卉。

從明治進入大正時代後，政黨政治蓬勃發展，提倡大正民主的自由主義風潮日益高漲。社會運動方興未艾，報紙、雜誌的發行數量超過一百萬份，大眾文化登場。活動映畫（無聲電影）大行其道，在學問研究與小說戲劇上，也逐漸產生新的趨勢。然而，就在新文明正要紮根的此時，先是發生關東大地震，接著第一次世界大戰爆發，戰爭開始後，日本國內的情勢也愈來愈不穩定。

而在這樣的大環境中，文樣反覆不斷做出新的嘗試，並將文樣與文樣重疊結合，創造出超越過去的大膽構圖，包括以脫離既存樣式為目標的藝術、分離主義（Separatism）風格的直條紋、更紗（譯註：一種源自印度的繪染棉布）式的文樣、埃及文樣等等。此外，美人畫的著名畫家竹久夢二，也親自經手了許多和服與洋服的設計，這些設計被視為大正浪漫的代表作品。

相撲取組文皿

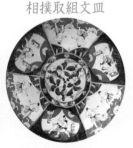

文樣的外緣部分分成六等份，三個不相鄰的區塊中，繪有橫綱三段構中的「中段構」，也就是相撲中準備攻擊的姿勢，其餘三個區塊，則繪有受歡迎的相撲力士競技中的模樣。

單位文皿

日本在大正 10 年（1921年）廢除傳統計量體系的「尺貫法」，改為統一使用公制單位。日文字的部分寫出了各式各樣的單位，是一個深刻展現社會變化的文樣。

複葉機圖皿

在充滿和風的海岸風景中，搭配上蒸汽船、日本傳統帆船、以及雙翼機的奇妙組合，而展現出特殊風味的文樣。

昭和時代，可說是始於全球的恐慌與陷入僵局的戰爭，黑暗的時代一直持續到戰爭結束前。國家高喊富國強兵，一切以軍需品的生產為優先，生活必需品的生產被壓抑，自由主義的思想與學問，也受到鎮壓。

因此，從中日甲午戰爭起，到第二次世界大戰結束的這段期間，出現了許多將日本傳統吉祥圖案搭配上武器、兵器的「戰爭文」。但二戰結束後，人民開始追求安定的生活，於是時代象徵的東京鐵塔、動畫中的人物角色等，也開始以文樣的形式登場。

不曾經歷過戰爭的世代逐漸增加，馬諦斯、畢卡索等的風格，慢慢成了日本文樣中流行的主題，在吸收這些外來風格的同時，日本文樣仍以日本獨有的美感將其表現出來，而這樣的潮流一直延續到平成的現在。

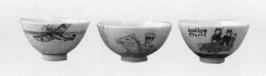

飛行機文　子供茶碗

軍隊文　子供茶碗

進駐軍　子供茶碗

子供茶碗即兒童碗。將佔領日本的進駐軍士兵乘坐著吉普車等的模樣，以幽默的筆觸表現出來的文樣。

棒高跳文皿

棒高跳即撐竿跳。將菊花、櫻花，與奧運五環及撐竿跳合併在一起的文樣。

P.30～32　繪皿轉載自《多一郎コレクション　繪皿は語る》一書。

第二章

和文樣的種類與形狀

文樣與日本人的玩心

「沒有一個民族像日本人一樣，那麼愛替各種東西取名字。」看著漫長的歷史長河所交織出的各種文樣，一定任誰都會產生這種想法吧？

比方說，將六角形所構成的圖案視為龜殼的文樣，而稱為「龜甲文」。將龜甲文加以重疊時，不稱為「二重龜甲文」，而是稱作「子持龜甲文」，「子持」即帶著孩子之意，這個名稱可能是將重疊的六角形，想像成大烏龜背著小烏龜的模樣而來的。

更令人驚訝的是，所有條紋圖案在英文中都是用「stripe」一個字來形容，但日本人卻為各種條紋圖案，依據令人聯想到的事物來取名。比方說，粗直線並列的圖案，

和文樣的種類與形狀

因為看起來就像把牛蒡排列在一起，而稱為「牛蒡縞文」（譯註：縞即條紋）；從中央往兩側慢慢變粗的條紋，看起來就像瀑布流洩，而稱為「兩瀧縞文」（譯註：瀧即瀑布）；在一條粗線條旁加上一條細線條的話，看起來就像一對親子，因此稱為「子持縞文」。

至於植物的文樣，除了大家熟悉的名稱之外，還會刻意取別名。比方說，蒲公英因為花開的樣子與鼓類似，而音樂的音色具有祈請神明降臨、消災除厄的力量，所以為了討吉利，有時會將蒲公英的文樣，稱為「鼓草文」。

一邊感受藏在名稱中的大和之心，一邊深入了解文樣的知識，也是一件饒富趣味的事。

●狗波文

●葡萄立涌文

●重雪輪文

植物圖形為藍本的文樣

日本是一個欣賞讚嘆四季之不同的國家。有數不盡的文樣，都是以替四季增添色彩的植物為主題。其中最具代表性的，就是「櫻文」。這可能是因為，櫻花會在農事開始之前綻放，所以日本人視其為神靈棲宿的樹木，會告知人們稻作開始的時間。

另一方面，也有人認為，這是因為櫻花綻放時，雖然絢爛得能將整片天空染成櫻花的顏色，但一陣風來花瓣又毫不戀棧地散落，所以日本人以櫻花來象徵日本武士不畏死亡的高潔精神。

另外一種種類和櫻花一樣繁多，甚至多過櫻花的文樣，就是「梅文」。目前在日本，提到賞花就是指賞櫻，但在「源氏物語」所撰寫的那個時代裡，貴族設宴賞花時，賞的是梅花。

冰梅文

碎冰或冰裂*配上梅花的組合圖案。這是一種早春的構圖，在江戶時代十分流行。

櫻楓文

櫻花與楓葉的組合圖案。將春和秋的要素合而為一，因此是一整年都能使用的文樣。

櫻川文

櫻花隨水流的圖案。又稱「櫻流文」，是充滿和風的文樣。

*冰裂……將圖面分割以大小不規則的三角形等形狀加以分割，看起來就像冰的表面出現裂痕般的文樣。

從曆法上來看，雖然已進入春季，但在這個皓皓白雪仍未完全消融的季節裡，精神抖擻地綻放且散發出陣陣清香的梅花，被視為高貴傲然的象徵而受到重視。

並非只有像是櫻、梅這類帶有美麗花卉的植物，才會化為文樣，在嚴寒中依舊綠葉搖曳，不隨風凋零的松與竹等常綠植物，也出現在文樣中。古人似乎認為，那不可思議的生命力中，蘊藏著神靈的力量。此外，會改變顏色的紅葉、楓葉等植物，當然也成了文樣中的主題，並用來象徵季節的轉換。

只不過，從古至今能夠一直不停地被描繪、流傳下來的植物文樣，多半是對人類有幫助的植物。只要查一下關於那些植物資訊，就會發現其中有不少是民間療法所使用的藥草，或可食用的植物。因此，各種植物文樣中，都帶著長壽延年、無病息災、五穀豐登的祈願，也令人有一種彷彿收到了古人留下的信息之感。

枝椿文

椿即山茶花。此為開在枝上的山茶花的圖案。這種構圖手法不限於山茶花，也經常用其他會開花的樹來當圖案中的元素。

笠松文

松樹擬態為斗笠的圖案。往往會將松樹枝，擬態成斗笠上的繫繩。

雪持竹文

雪積在竹子上的圖案。冬季代表性構圖的一種。

動物圖形為藍本的文樣

動物形象的文樣，除了現代經常看到的動物之外，還包括有「神獸」之稱的想像中的虛構動物，很多人會因而以為動物是屬於較新的構圖，但在史前的工藝品上，也出現了不少仿動物的形象。

舉例來說，在日本各地皆有出土的「銅鐸」，是彌生時代所製造的釣鐘形青銅器，而這些銅鐸上所描繪的圖案，包括有可能是鶴或鷺的鳥類，類似蜥蜴、蠑螈的爬蟲類，以及龜、鹿、蜻蜓、魚類等等。

之所以會描繪這些動物，並非毫無理由。鹿是因為古人認為，穀神棲宿在鹿角上；龜是因為壽命很長，人會因此將其骨

鹿秋草文

鹿與秋草的組合圖案。中國人將鹿視為仙人的座騎。

玄武文

守護東南西北方的四神之一，其形象為蛇纏繞著烏龜。來自古代中國的構圖。

立鶴文

描繪鶴站立之姿的圖案。在銅鐸上也能見到此文樣，但有一說認為，這是鷺而非鶴。

頭或甲殼擲入火中，作為占卜之用。另外，鶴或鷺的鳥類，則是因為與稻作的生長有關，所以和鹿一樣，被視為穀神的使者。

換言之，古人是選擇他們認為有神力的動物，來當作文樣的題材。

從世界各地流傳至日本，在日本無法親眼看到的動物，也被當作神獸描繪成文樣中的構圖。如今，只要去動物園就能看到的大象、長頸鹿（譯註：日本人因長頸鹿類似麒麟的形象，而將長頸鹿稱為麒麟）、獏等動物，但在古代，因為沒人見過這些動物，所以將這些動物當成如龍或鳳凰般的想像中的動物。

此外，如果某個動物擁有人類想模仿的習性，那麼古人就會將自己祈求與心願，寄託在這些動物上。其中最多的是，狗、兔、鼠、魚類等生育速度較快的動物，以及雌雄和睦相處的鴛鴦、鶺鴒。再者，像是貓頭鷹（與「福來朗、不苦勞」諧音）、青蛙（與「回家」、「買得起」諧音）等，名稱與各種吉利的含意諧音的動物，也是出現在文樣中的題材。

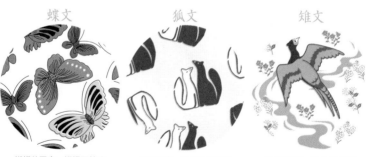

蝶文

蝴蝶的圖案。蝴蝶因其成長過程，而具有巫術般的神祕性，並成為不死不滅的象徵。

狐文

狐的圖案。日本人將狐視為稻荷神的使者，因為稻荷神社會在二月的第一個午日舉辦「初午祭」，因此又稱「初午文」。象徵五穀豐登。

雉文

雉的圖案。雉的母愛強烈、繁殖力強，藉此象徵子孫繁殖。

器物或交通工具圖形為藍本的文樣

我們身邊的物品，全都有各自的稱呼，與各自的功用。將其功用加以延伸，當成神明的持有物，或與節慶、例行活動等各種事件加以結合，所創造出的文樣，就是源自器物或交通工具的文樣。所謂器物，是指器皿等器具以及工具類的總稱。

其中，「寶盡文」是一種繪有珠寶、分銅（譯註：日本古代的砝碼）、打出小槌（譯註：又譯為萬寶槌，可以隨心所欲揮出任何東西的槌子）等物的文樣，一般認為是與佛教一同傳入日本的。「寶盡文」上各種文樣，各自具有不同含意，可連結到各種心願與祈求，所以即使到了今天，寶盡文中的各種文樣，也都可單獨出現在和服或和服腰帶的構圖中。

貝桶文

貝桶是指用來裝貝殼的六角形的盒子。這是以貝桶為圖案的文樣。構圖上十分華麗，經常描繪在婚禮用的和服上。

源氏車文

源氏車又稱御所車，是古代貴族乘坐的輿車。這是以源氏車或其車輪為圖案的文樣。也被當成是象徵「源氏物語」的構圖。

寶卷文

將記載著高深的經文的寶卷（卷軸）捲起來的形態化為圖案。也出現在「寶盡文」中。

平安時代有一種以貝殼為道具的風雅遊戲，稱為「貝合」。

因為使用的貝殼皆為雙扇貝，且收納這些貝殼的「貝桶」是當時女子的嫁妝，所以繪製成文樣的貝桶，象徵著夫婦和睦。此外，還有許多源自節日或例行活動的文樣，例如藥玉（譯註：連接著長緞帶的花繡球）是源於端午節；色紙、短冊（譯註：指用來寫和歌或七夕願望等的長條形的紙片）、硯台盒、纏線板是源於七夕節。

另一方面，由於平民對貴族社會的憧憬，御簾（譯註：貴族用的竹簾）、樂器、輿車等，也成了文樣中的構圖，帶有祈求富貴繁榮的心願。進入武家社會後，則是開始將各種武具與馬具繪成文樣，藉此祈求武運昌隆。

因為日本四周環海，因此橋樑或船隻的圖案，可說是一種日本特有的文樣。船隻代表橫渡大海、航向異國土地、開拓未來，因此帶有各種吉祥的含意。在新年或喜慶宴會中，便能看到搭配七福神的船隻文樣。

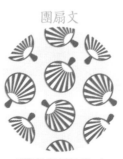

南蠻船文

將航至日本的南蠻船隻化為圖案的文樣。「伊萬里」等陶瓷器上的彩畫中，經常出現的構圖。

團扇文

以團扇為圖案的文樣。中國人認為，團扇是仙人手中拿的東西，具有神力。

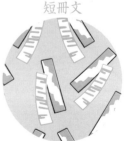

短冊文

以短冊為圖案。短冊上經常又繪有文樣或和歌，形成「畫中畫」的表現形式。

自然或風景圖形為藍本的文樣

以名勝古蹟或山、川、海洋等風景為藍本的文樣，經常被描繪成以整件和服為一幅連續圖案的「繪羽文樣」，或繪製在施以蒔繪的硯台盒等工藝品上。

其中描繪最多的風景，莫過於富士山。這是因為日本自古盛行大自然崇拜，認為山是神靈棲宿或祖靈居住之地，而將山當作神聖的崇拜對象。其中，山岳信仰更是盛行。山岳信仰就是將山岳本身，以及山中的大樹、巨岩或瀑布等，當成信仰的母體。而富士山不僅貴為日本第一高山，且「富士」與「不死」諧音，所受到的崇拜自然不在話下，同時也成為許多文樣中的構圖。

日本將元旦的日出，稱為「御來光」，即使到了現代也是

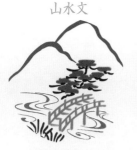

山水文

自然的兩大要素山與水的組合圖案。其根本是來自於中國的神仙思想。

州濱文

州濱是指由河川的沖積所形成沙洲。此為將沙洲化為圖案的文樣。有一派說法認為，這是用來代表中國蓬萊仙山的圖案。

遠山文

以遠方的山巒為圖案的文樣。其特徵為使用到了遠近的表現手法。

特別吉利的象徵，因此不難想像，在風景文中，與日出景色結合的構圖是很多的。我想，這不單單是因為太陽能在構圖中成為畫龍點睛之處，為文樣更添一層美感，同時，古人更因太陽神的偉大力量，而將開運招福、消災除厄的心願寄託在文樣中。

風景文中，意外常見的圖案是樓閣，也就是佇立於高處的瞭望台。崇拜自然神的道教認為，樓閣是一個脫離俗世的場所，能讓人到達人神合一、直達天界的境界，因此象徵祈求神明庇佑。

另外，和歌吟詠的風景繪製而成圖案，可見於江戶時代的小袖和服上。一般認為，這是因為對當時武家的婦女們而言，和歌是一項共通嗜好，因此她們會將以和歌繪製成文樣當成猜謎遊戲，猜測來自哪一個作品。

龍田川文

平安時代的歌人在原業平曾在和歌中寫下龍田川（奈良縣）一帶的秋日景緻。這是將其和歌描繪的景色化為圖案的文樣。

樓閣山水文

閣樓與山巒等的組合圖案。沖繩自古流傳下來的型染（譯註：指鏤版上色）染色技法「紅型」所使用的文樣，便是以樓閣山水文為代表性構圖。

京名所文

古都、京都等名勝古蹟的圖案。因為其中包括許多神社、寺院，所以也能祈求各種好運。

圓形、三角形圖形為基本的文樣

和文樣中，形狀也有其含意，其中經常看到的，是以圓或圈為基本元素的文樣。在和文樣的世界裡，大的圓稱為「丸」，古人認為，這是宇宙縮小後的形狀，所以也是掌握與統一一切事物的根本。因此，多數出現圓形的文樣，都帶有圓滿之意，並且用來祈求和平。

再者，小的圓或點，則是根據大小而分別有「芥子」、「錐」、「星」、「玉」等稱呼，其中有些文樣被認為，是帶有事物的起點與終點之意。可能是因為多個點聚集起來，就能連成線、形成面，最後發展成各式各樣的圖形。

而中空的圓，稱為「輪」或「蛇目」，若將多個輪組合在

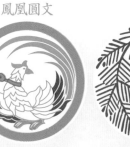

鳳凰圓文

將鳳凰設計在一個圓形輪廓中的圖案。也有許多是繪製出雌雄兩隻鳳凰的構圖。

松丸文

松文的一種。將松樹枝設計在圓形輪廓中的圖案。除了松樹本身所象徵的好運外，又多添了一層「圓滿」的含意。

鸚鵡丸文

將鸚鵡設計在圓形輪廓中的圖案。這種構圖常見於公卿的女兒所穿著的服裝上。

一起，兩個稱為「輪違」，三個稱為「三輪」，好幾個串連起來就稱為「輪繫」。

兩個點變成一條線，三個點就能變成面，也就是三角形。

或許就是這個緣故，三角形一般很少單獨使用，多半是用在連續的圖形上。三角形在和文樣的世界中，一個連一個的，稱為「鱗文」。單獨使用時，以「鱗」稱呼三角形，稱為「一鱗」、「二鱗」等。在日本，三角形自古被視為具有巫術性質的文樣，因此經常出現在除厄、驅魔的印記上。

好幾個堆疊起來的，稱為「鱗文」，好幾個堆疊起來的，稱為「山形文」。

| 丈入鱗文 | 鹿子文 | 七曜文 |

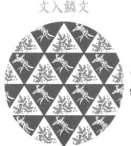

在以三角形為基本要素的鱗文中，在每個三角形中繪入各式文樣所形成的圖案。

由點所構成的文樣之一。因為形似鹿背上的斑點，而得此名。

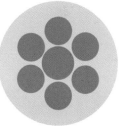

誕生自妙見信仰*的星文樣的一種。用七個圓形來代表北斗七星。

*妙見信仰……認為太陽、月亮、星星具有神秘力量，而加以崇拜的星辰信仰的一種。
　妙見信仰是崇拜北極星、北斗七星的信仰。

四角形、多角形圖形為基本的文樣

四角形在和文樣的世界裡，稱為「角」、「色紙」，長方形則稱為「短冊」。另外，將四角形重疊的圖案，依重疊的四角形之大小，而有「目結」、「釘拔」、「萬力」等不同稱呼，其中釘拔和萬力，一個是拔釘器，一個是虎鉗，兩者皆是利用槓桿原理，而能將力量提高數倍的工具，因此被視為帶有尚武（崇尚武勇）之意，而受到武將的青睞。

將四角形的角朝向上下左右的方向配置的菱形，稱為「菱」。一般認為，這個名字的由來是，因其形狀類似水生植物菱角（譯註：日文稱為菱）的葉子與果實。菱角繁殖力強，且果實具有藥效，因此象徵子孫繁榮、無病息災。此外，四角

色紙文

以日式色紙為圖案的文樣。色紙中又繪有其他文樣，因此也被視為畫中畫。

三枡文

將三個象徵日本酒器「枡」的四角形重疊在一起的圖案。「三枡」的諧音通「觀看」之意。

釘拔文

在正方形中還有一個小正方形的圖案。名稱來自拔釘器的墊片。

形根據其配置的方向或排列方式，又可區分為「角通」、「角行儀」、「石疊」（市松）、「霰」等不同文樣，並且各自擁有不同含意。

若將四角形的頂點增加，角就會再增加，進而形成柔軟優雅的面。因為是連接起多個點而成的形狀，令人聯想到富貴，所以被當成象徵富貴繁榮的吉祥文樣。在和文樣的世界裡，五角形稱為「五陵」，六角形稱為「六陵」或「龜甲」，七角形稱為「七陵」，只要在數字後面加上「陵」字即為其名稱。

在中國誕生的道教思想認為，數字也有其含意，例如，偶數代表太陽、女性、左、繁榮，奇數代表北極星、男性、右、權力。跨海傳入日本的文樣，很多似乎都具有與道教思想相關的象徵意義。

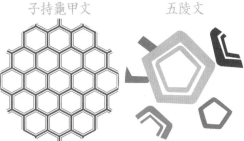

子持龜甲文

龜甲文的一種。將龜甲文以俄羅斯套娃的方式，相互重疊而成的圖案。

五陵文

五角形的文樣。多數的五陵文，都會在五角形的中心繪入各式文樣。

四花菱紋

將四個仿花朵造型的菱形組合起來的圖案。出現於歌舞伎演員的家紋中。

條紋、格子圖形為基本的文樣

一般認為，和文樣中最古老的文樣形狀，就是直線。直線圖案在織物中十分常見，但日本古代將經線（縱線）稱為「筋」，緯線（橫線）稱為「段」，以區分兩者不同，但隨著時代演進，到後來無論經線或緯線，都一律稱為「縞」。

人們逐漸藉由縞文樣的寬度及排列方式，將其看作某種事物的擬態，因此誕生出許多具有象徵意義的文樣。比方說，讓人聯想到鰹魚背部到腹部的顏色變化的文樣，就取名為「鰹縞文」；看起來像並排的牛蒡的條紋，就叫「牛蒡縞」；若是平緩如波浪般的曲線，則命名為「蹌踉縞」，以此區別各式各樣不同的條紋圖案。江戶時代的文化文政時期（譯註：即化政時

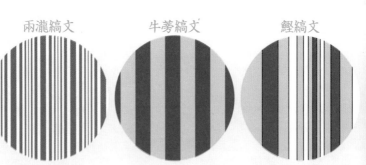

兩瀧縞文

瀧是指瀑布。這是利用從中央往兩側漸漸變粗的條紋來代表瀑布的圖案。

牛蒡縞文

將並排在一起牛蒡化為圖案的文樣。又稱「棒縞」。是粗的直條紋文樣。

鰹縞文

將鰹魚背上的條紋化為圖案的文樣。多半是以由深到淺的藍色系組成。

代，一八〇四～一八二九年），民眾視縞文樣為單純而經得起千錘百鍊的優美文樣，因此各式各樣的條紋圖案風靡一時，這樣的風潮甚至能在浮世繪中看到。

在織物的世界裡，直條紋和橫條紋以直角交叉組成的圖案，稱為「格子」。格子文樣也和縞文樣一樣，透過直條紋線和橫條紋線的粗細、數目上的變化，創造出了許多文樣，同時也取了各式各樣的名稱。

格子的格孔較小者，表現出的是優雅與利落；粗線條的格子，則是表現出大膽與朝氣。正如縞文樣，格子文樣也是江戶時代受到大眾矚目的一種文樣。其中，將寬一公分以上的粗線條互相交叉而成的「辨慶格子文」，在歌舞伎中是辨慶（譯註：歷史人物，源賴朝的弟弟源義經身邊的忠心愛將）這個角色的服裝上，經常使用的文樣。

翁格子文

在大的格網的方格中，再畫上細的格網。帶有子孫繁榮之意。

辨慶格子文

粗的格網圖案。稍微細一點的格子，則稱為「小辨慶格子文」。

蹌踉縞文

用平緩的波浪線，製造出歪歪扭扭的蹌踉氛圍的直條紋。若是蹌踉縞兩相交叉的文樣，稱為「波格子文」。

種類與形狀的變化

和文樣會作為基調的各種圖案元素，加以變形或互相組合，進而創造出更豐富多樣的樣貌。而這些文樣也全都有自己的名稱。名稱依其結構、加工、配置、排列、組合而有所不同，且會在名稱前後加上「繫」、「結」、「盡」等獨特的接頭詞或接尾詞。

不少文樣因而在基調文樣所帶有的心願與祈求之外，又增添了其他的吉祥含意。比方說，以圓形為基本圖案元素的文樣，就會在名稱中加上「丸」字，將花畫入圓形輪廓中的圖案，稱為「花丸文」，將紫藤花畫入圓形輪廓中的圖案，稱為「藤丸文」（譯註：紫藤的日文為「藤」），這類文樣中包含有祈求圓

《丸》

將文樣元素變形成圓形，或將文樣元素繪在一個圓形輪廓中的圖案。動植物的文樣上常見的技法，也帶有圓滿之意。

藤丸文

將紫藤配置畫在一個圓形輪廓中的圖案。

花丸文

將花卉畫在一個圓形輪廓中，或將花朵本身畫成一個圓形的圖案。

滿的心情。或許正因如此，所以平安時代的貴族及鎌倉時代的公卿，使用在衣裝上的有職文樣或家紋，名稱上都帶有「丸」字。

此外，平安時代的貴族宴會中，有一種稱為「物合」的遊戲，是讓大家帶來同種類的物品，互相比賽誰帶的東西最別出心裁。「數量龐大」是王朝文化的象徵，也會令人聯想到富貴繁榮，而帶有吉祥之意，將圖案元素描繪得愈多愈好的文樣，會在名稱中加上「盡」字。其中的代表文樣有「寶盡文」、「扇盡文」和「樂器盡文」等。

在欣賞和文樣時，如果從名稱來思考，圖案元素是用什麼方式加工出來的，就能讓我們對文樣有更深一層的理解。下一頁起將繼續介紹幾個不同種類與形狀。

將許多同種類的文樣元素集合在一起的圖案。帶給人華麗的印象。

此外，由於同類物品的數量很多，因此被視為象徵吉利的文樣。

菊盡文

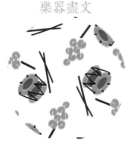

集合各種菊花的圖案。藉此祈求長壽延年、富貴繁榮。

樂器盡文

集合各種樂器的圖案。除了技藝精進之外，也帶有富貴繁榮之意。

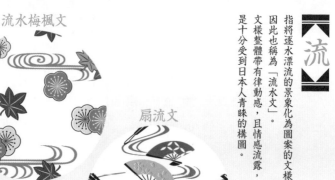

指將逐水漂流的景象化為圖案的文樣，因此也稱為「流水文」。文樣整體帶有律動感，且情感流露，是十分受到日本人青睞的構圖。

流水梅楓文

將梅花和楓葉逐水漂流的景象化為圖案的文樣。四季皆可使用。

扇流文

將扇子逐水漂流的景象畫為圖案的文樣。室町時代貴族之間將欣賞扇子在河川上漂流，當成一種風雅的遊戲，因此扇子在大河上漂流是富貴繁榮的象徵。

以花與葉被風吹打，而散落地面的景象為圖案。是一種令人感受到日本風情的文樣。經常會用整個畫面來表現。

松葉散文

將松葉散落的景象化為圖案。又稱「敷松葉文」。

櫻散文

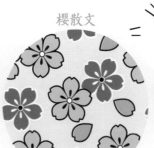

將櫻花散落地面的景象化為圖案。也帶有恆久不滅的含意。

和文樣的種類與形狀

同樣的文樣一個一個連接下去，
或一個一個堆疊起來的圖案。
多半是同樣的東西連續三次以上，
具有朝四面八方開展的含意。

繫

龜甲繫文

一個龜甲的邊連接著另一個龜甲的邊，並朝上下左右不斷延續下去的圖案。是一種無限延續的吉祥文樣。

分銅繫文

分銅為日本古代的砝碼，其形狀為長軸兩側內凹的橢圓形。此文樣是將分銅的凹凸之處相互連接而成的圖案。也有祈求生意昌隆的含意。

向

將相同的文樣面對面排列的圖案。
不使用於植物或器物上，
經常可見於飛禽走獸的文樣上。
側面相對的話，稱為「對」。

向鳳凰文

一對鳳凰面對面的圖案。因為是成雙成對生活的鳥，因此象徵著夫婦圓滿。

向蝶文

蝴蝶面對面排列的圖案。若是設計成一個圓形的文樣，則又稱「向蝶丸文」。

捻梅文

將梅花加以扭擰的圖案。

【捻】

對文樣的元素加以扭擰的圖案。即使是司空見慣的東西，只要加以扭擰，就能製造出新鮮感。其中的代表性文樣，包括「捻菊文」和「捻梅文」等。

捻菊文

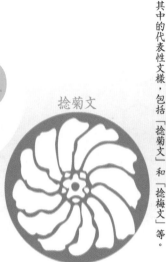

將菊花加以扭擰的圖案。

【亂】

讓文樣元素產生無規則性的動態感，又不讓文樣元素本身遭到破壞的圖案。這是一種經常使用在花卉上的技法。其中的代表性文樣，有「亂菊文」等。

亂菊文

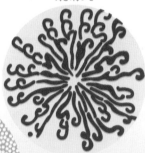

凌亂地描繪出菊花花瓣的圖案。

亂鮫文

鮫即鯊魚。此文樣表現出的是，有一顆一顆小點的真鯊鯊皮般的圖案。整齊排列者稱為「行儀鮫文」；凌亂排列者稱為「亂鮫文」。

和文樣的種類與形狀

子持

在構成文樣的構圖附近，加上較細或較小之物的圖案。

其中最廣為人知的文樣，包括「子持龜甲文」、「子持百足丸文」等等。

子持縞文

在粗條紋線的單側，加上細條紋線的圖案。

子持龜甲文

同時使用了粗線和細線的龜甲文圖案。

蹌踉

將波浪線描繪得歪歪斜斜的文樣。

比直線或曲線，都更能表現出幽默感。

其中的代表性文樣，包括「蹌踉縞文」、「蹌踉檜垣文」、「蹌踉藤文」等等。

蹌踉縞文

將波浪狀的曲線條紋，以歪歪扭扭的方式表現出來的文樣。

蹌踉檜垣文

檜垣文是以檜木組成的籬笆圖案。蹌踉檜垣文則是將檜垣文設計成歪歪扭扭的波浪狀的文樣。

將整體畫面當成一個完整的景觀，使用某種形狀對畫面加以分割的文樣。

經常使用的形狀包括：

雲、霞（彩霞）、州濱（沙洲）、扇面、色紙等等。

霞取文

用實際上沒有形體的彩霞來分割畫面的文樣。此種技法可見於和服腰帶上。

雲取文

用雲的形狀作為畫面分隔的技法。室町時代的卷軸畫、洛中洛外圖（譯註：室町時代描繪京都市街內外的風俗畫）上經常使用的技法。圖例是出現在源氏繪卷（譯註：以源氏物語為主題的卷軸畫）中的「源氏雲文」。

將文樣描繪成兩兩相對，並讓其中的一部分互相交叉或互相接觸的圖案。

其中的代表性文樣包括「抱茗荷文」、「抱楓文」。

抱茗荷文

茗荷即蘘荷。將蘘荷花設計成面對面合抱的圖案。茗荷的日文發音通「冥加」，是暗中保佑之意，因此古人認為可以藉此文樣得到神明庇佑。

抱楓文

將楓葉設計成互相合抱的圖案。要讓楓葉的形狀互相合抱時，會將葉子變形成縱長形。

專欄

和服與文樣

和服的歷史

許多和服文樣是透過和服上美麗繽紛的圖案而流傳下來。所以，此處就讓我們也了解一下「和服的歷史」。

一開始的和服，其實是製成類似桶狀的布。到了奈良時代後期，女性開始在外面披上有長長的袖子的寬鬆服裝。一般認為，這就是和服最早的原形。

到了平安時代，才發展成接近現代所能看到的和服形式。貴族女性穿著領口層層疊疊的「十二單衣」，而平民則是穿著樸素的和服，再用一條細腰帶繫住。

武家社會成形後，因重視運動上的方便性，而出現了袖襬較短

的和服「小袖」。腰帶是使用細長的帶子，且將結打在正面。

安土桃山時代，小袖的形狀保持不變，但加上了美麗文樣，轉而成為豪華的小袖。而且，小袖不是貴族、武家的專利，獲得財富的商人與町人，也漸漸開始穿著小袖。到了江戶時代，町人握有強大的力量，他們不只對小袖、腰帶的材質、文樣有所講究，甚至開始鑽研腰帶的繫法、和服的穿法、以及髮型的搭配，這些也奠定了現代和服的基礎。

明治時代，日本引進洋服（西服）後，生活方式也漸漸變成以洋服為主。如今，只剩下重大儀式不可或缺的豪華而特別的和服裝束，以及可簡單穿上的浴衣。日本現代社會中，和服是反映出日本人心的珍貴至寶。

和服紋章的基礎知識

和服的紋章，是指正式場合用的和服上繪有的徽紋，也稱為家紋、紋。沒有紋章的和服，無法當作正式場合的穿著。各式各樣紋紋，都是以家紋為藍本設計而成，但在表現方式與紋章數量上，有著許多既定的規則。

●紋章的種類

「染紋」是在和服原布料上要印上紋章之處，施以糊糊或蠟，讓布料經過染色後，因無法上色而留下留白的紋章，這是紋章中最正式的一種。簡略的方式則是靠刺繡所縫出的「縫紋」。此外還有以筆繪製的「書紋」，以花草搭配家紋而具有裝飾性的「加賀紋」，以及由下往上窺視的手法，僅繪製出部分紋章的「覘紋」（灑落紋）等。

染拔紋又分三種：第一種「日向紋」（陽紋）是讓紋章部分留白；第二種「陰紋」是讓紋章的輪廓留白；至於第三種「中陰」紋，則是用比陰紋更粗的線來表現，是結合了日向紋與陰紋的表現手法。

●紋章的位置

和服的紋章有分印在背上的「背紋」，印在胸前兩側的「抱紋」，以及印在兩袖外側的「袖紋」。背紋是在背部縫線的上方部分，距離衣領約五點五公分下方之處。抱紋是在從肩山（譯註：兩側肩部的縫線）的中心點，往和服正面延伸的中心線上，距離肩山約十五公分下方之處；袖紋則是在距離袖山（譯註：和服袖子攤開來是四方形，袖山是指此四方形上方的邊）的中心點約七點五公分下方之處。

●紋章的數量

紋章的數量分為三種：五紋、三紋和一紋。即使紋章相同，紋章的數量愈多，和服的等級就愈高。紋章呈圓形，女性用的以直徑五分五厘（約兩公分）為標準，男性用的則是一寸（約三點八公分）。

正禮裝（正式禮服）的和服上，有一個背紋、兩個袖紋，分別位在兩外袖（袖子後方）上，以及兩個抱紋，兩胸左右各一個；也就是加起來數量為五的「五紋」。

準禮裝（半正式禮服）的紋章數量為「三紋」，可以在「染拔紋」中的「日向紋」、「中陰紋」和「陰紋」之間，挑選一種使用。基本上必須使用「染拔紋」的「日向紋」。

略禮裝（非正式禮服）的紋章數量為「一紋」，位置是在「背紋」之處。因為是非正式服裝，所以除了可使用「染拔紋」之外，「縫紋」、「覘紋」等各種技法與表現方法，皆可使用。

和服的級別與文樣

和服的種類繁多。根據日本的傳統習俗，在不同的例行活動、婚喪喜慶中，必須穿著各種不同的特殊和服。現在的和服就是由這些和服改良而成的。因此，和服的種類分成各種等級，等級愈高，穿著的場合愈正式，等級愈低，穿著的場合愈一般。

首先，一般來說，先織後染的和服（譯註：指和服的布料是，先用未染色的絲線，織成白色布料，再染上花紋色彩），等級比先染後織的和服（譯註：指和服的布料是將絲線先染色，再織成布）高。但腰帶則是相反，先染後織的腰帶，比先織後染的腰帶高級。

◉禮裝

和服的禮裝（正式禮服）分為兩種，一種是用於哀戚的「喪事」，另一種是用於充滿喜氣的「喜事」。這兩種又各自分成正禮裝、準禮裝和略禮裝。

正禮裝的和服，包括黑留袖、本振袖、喪服等等。正禮裝是禮裝中等級最高者，因此基本上必須印有染拔日向五紋。

準禮裝的和服，包括振袖、色留袖、訪問著、付下、色無地等，可印上染拔日向的三紋或一紋。受邀參加朋友的婚禮或喜酒，或參加茶會、宴會等場合時可穿著。

◉略禮裝

略禮裝的和服，包括付下、色無地、江戶小紋等。紋章方面，只印一紋，而且除了染拔日向紋外，陰紋、縫紋也經常使用。因為是非正式的禮服，所以也包含未印有紋章的訪問者、付下、色無地等。

再者，付下、色無地、江戶小紋和喪服，並沒有區分是已婚者或未婚者才能穿。

不能不提醒的是，和服與洋裝不同，並非買了高價的和服，就一定能當成宴會等正式場合的服裝，而是必須考慮到和服的等級。這是穿和服時的規矩，同時也是對同席者的尊重。

浴衣及羊毛或綢製的和服，再怎麼昂貴都還是平常穿著的服裝，因此最好盡量避免在正式場合穿著。

和文樣的種類與形狀

黑留袖
〈正禮裝〉

本振袖
〈正禮裝〉

喪服
〈正禮裝〉

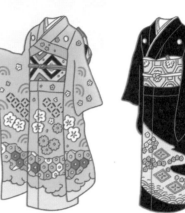
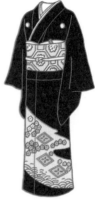

●黑留袖是已婚者的喜慶正式禮服。只有在和服的裙褟部分加上文樣，又稱江戶褄。規定必須印有染拔日向五紋，且需穿著下襲。

下襲……穿在和服裡面、與和服同形的單件和服。近來，經常被省略，主流的穿法是在領口、袖口、振口（譯註：和服袖子位於腋下的開口處）和下襬的內側，另外加上一層布料，讓外表看起來好像穿了兩層的樣子，這種樣式稱為「比翼仕立」。

●本振袖是未婚者的喜慶正式禮服。此種和服上，描繪著文樣的圖形不會斷在布料接縫處的「繪羽模樣」，且袖長及腳踝。原本還分為黑振袖與色振袖，前者是以黑色為底色者，後者是以黑色以外的顏色為底色者。印有日向五紋且穿著下襲者，才算是正式服裝。

●喪服是全黑且印有染拔日向五紋。原本需要穿著白色的下襲，但最近多穿一層被認為具有「多一層不幸」之意，因此也有很多人不再多穿下襲。除了長襦袢（譯註：穿在和服下的長襯衣）和半襟（譯註：襯領）以外，全部都是黑色，但會根據地方而有所不同。

振袖
【準禮裝】

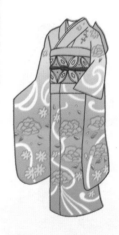

色留袖
【準禮裝】

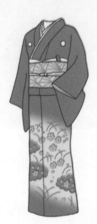

訪問著
【準禮裝】

●半正式服裝的振袖，不像正式服裝的本振袖，需要穿著下襲或加上比翼仕立，而和服上會印有適合振袖氛圍的一紋，但最近，紋章的有無愈來愈不受重視，因此也會被加以省略。依袖長不同而分為大振袖、中振袖和小振袖。

●底色為黑色以外的留袖（譯註：指袖襬較短的和服），文樣繪於裙襬上，色調上也給人較為成熟穩重之感。無須穿著下襲或加上比翼仕立。三紋或一紋者，才是半正式服裝的和服。

●印有染拔日向五紋，且穿著下襲或加上比翼仕立的話，則是黑留袖等級相同，被視為正式服裝的和服。這是已婚者的禮服中，格調最高的裝扮。

●訪問著是繪有繪羽模樣的和服，等級僅次於留袖與振袖的半正式服裝。穿著上，不分已婚者或未婚者，婚禮、表揚典禮、宴會、茶會、相親等各種場合，皆可使用。半正式服裝的訪問著，會印有三紋或一紋。

付下
【準禮裝、略禮裝】

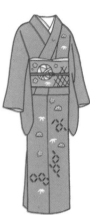

●付下是整體圖案形成斜坡狀，文樣本身都是描繪成朝上的圖案。有的時候，也會印有一紋。

色無地
【準禮裝、略禮裝】

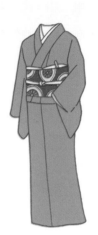

●色無地是黑色以外的單色和服，根據紋章的數量、搭配的腰帶等，而有不同的等級。當作半正式禮服使用時，底色上有細小的圖樣，並加上三紋。當作非正式禮服時，一般是使用印有一紋者。若是冷色系的顏色，還可以當作非正式喪服的和服使用，無論喪事喜事皆能穿著。

江戶小紋
【準禮裝、略禮裝】

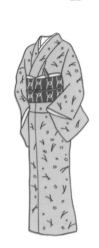

●以排成一片的小型的文樣為圖案的和服，稱為小紋。其中，被視為傳統工藝品的江戶小紋，無論在顏色或圖案上，都十分高雅，在這種和服上印上一紋，就能當作非正式禮服使用。江戶小紋的底色若為冷色系，則與色無地一樣，可當成非正式喪服使用。

蒔繪

●

　　蒔繪是指一種利用漆樹樹汁與金屬粉來表現出文樣的技法。最早是由大陸傳入，而後在日本獨自發展，常見於漆器上。西洋將陶瓷器稱為「China」，漆器稱為「Japan」，從這一點也能看出，漆器是一種充滿日本味的工藝。

　　蒔繪的技法中，使用金銀將漆黑的表面，裝飾得嬌艷動人、光澤四溢的工藝品，更是讓桃山時代來到日本的歐洲人為之著迷，當作奢侈品般珍視器重。

　　其中最為著名的，是法國王后瑪麗·安東妮（Marie Antoinette）等法國王侯貴族，曾競相購買蒔繪工藝品，以裝飾宮殿。

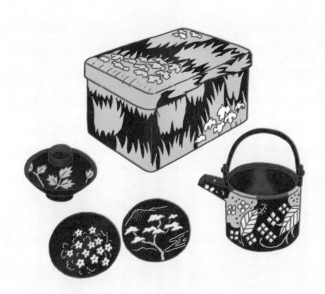

第三章

誕生自遠古祝禱的

文樣

五穀豐登

<ruby>ご<rt>ご</rt></ruby><ruby>こく<rt>こく</rt></ruby><ruby>ほう<rt>ほう</rt></ruby><ruby>しょう<rt>しょう</rt></ruby>

蘊含其中的祝禱文樣

所謂五穀，是指人所食用的五種主要穀物。

雖然會根據時代、地方而改變，但一般是指米、麥、稷（小米）、黍、菽（大豆）。

「五穀豐登」是一句祈求穀物豐收的祈福語。

在日本敬拜神明時所誦詠的祝詞中，

五穀念作「Itsutsu no tanatsumono」或者「Ituskusa no tanatsumono」，

這是向神明祈禱的代表性祝詞。

農作物的生長深受大自然所左右，古今皆然，

因此，古人將心願寄託於閃電、雨、雷等自然現象，

以及穀神棲宿的櫻樹等各種事物中，

並繪製成文樣流傳下來。

葵文

「雙葉葵」，也就是雙葉細辛的圖案。雙葉細辛是生長在山地樹林下的多年生草本植物，莖的末端有兩片對生而成的心形葉子。一般認為，葵文源自於下鴨神社（京都府）的葵祭。祭典中，輿車、供奉者的衣冠，甚至牛馬身上，都會裝飾著雙葉細辛的葉子，藉以祈求五穀豐登。但另一派說法則認為，「葵文」是木槿、芙蓉等錦葵科植物的圖案。

其他吉祥含意◉飛黃騰達
備忘◉賀茂神社（京都府）的神紋。同時也是德川家的家紋。

稻文

稻與稻穗的圖案。日本自古以來皆是以米為主食的民族，因此稻一直都是供奉神明的祭品。另外，至今仍會在新年時用來當驅邪裝飾的注連繩（參考196頁），也是使用收割後的稻草製成，可見稻與神明，一直有著剪不斷的深厚關連。稻文也經常當作神紋，繪製在神社的神殿、鳥居及倉庫上。

其他吉祥含意◉生意興隆、子孫繁榮
備忘◉伏見稻荷大社（京都府）的神紋為「稻束」。

櫻文

日本人最熟悉的開花樹木「櫻」的圖案。在日本各地，都存在有「曆櫻」、「苗代櫻」等稱呼的樹木，因為這些樹的花期固定，總是在農家準備種田時開花。古代的日本人認為，稻神棲宿在櫻樹上，從開花狀況就能占卜當年收成的豐歉。描繪櫻的文樣眾多，衣著、家具、武具、蒔繪工藝品上，都有的櫻的構圖。櫻花瞬間散落的情景也令人憐惜，因此有許多文樣是描繪櫻花飄散或在水上載浮載沉的模樣。

其他吉祥含意◉祈求豐收、永恆不滅、富貴繁榮
備忘◉供奉木花開耶姬〔譯註：櫻花與富士山的女神〕的淺間神社的神紋。

雪文

所有描繪雪的圖案的總稱。古人相信雪是來自天上的信息，能帶來豐收的預兆，因此雪文有五穀豐登的吉祥含意。其中，將雪的結晶化為圖案的文樣，多稱為「雪輪文」、「雪華文」。此外，描繪積雪情景的文樣，稱為「雪持文」。雪文也是一種能為盛夏帶來清涼感的文樣。

| 其他吉祥含意 ◎ 飛黃騰達、祈求消暑氣

稻妻文

稻妻即閃電。稻妻文是閃電或雷的圖案，又稱「雷文」。閃電經常在稻子的開花時期發生，令人聯想到稻作，因而賦予其五穀豐登的吉祥含意。多半是以曲折的直線，或由內至外層層重疊的四角形等幾何學圖形表現，自古以來便使用於陶器、漆器、金屬工藝、木雕及建築上。

| 備忘 ◎ 稻妻與雷的區別在於，前者是秋季季語，後者是夏季季語。

| 其他吉祥含意 ◎ 神明庇佑、消災除厄

雨文

降雨的圖案。農田不降雨，作物就無法成長，因此一般認為，這是為了表達乞雨的心情，而誕生的文樣。通常不會單獨出現，而是和青蛙、燕子等小動物，或柳樹等植物搭配出現。

| 其他吉祥含意 ◎ 祈求降雨

鳴子文

「鳴子」的圖案。在現代，鳴子是「夜來鳴子舞」〈譯註：舉行於盂蘭盆節期間的夜來祭中所跳的舞〉中不可或缺的道具，舞者兩手各執一個，成對使用，揮動時會發出聲響。但鳴子原本是農家吊在農田中，用來驅趕鳥類的農具。因此，鳴子經常與稻穗一起繪於文樣中，同時具有祈求五穀豐登之意。鳴子舞是為了經濟復興、地方活化的目標而誕生的舞蹈，因此鳴子也象徵富貴繁榮。

其他吉祥含意 ● 富貴繁榮、技藝精進

俵文

此為「俵」的圖案。俵是稻草編成的圓柱形袋子，裝滿米的米俵在過去象徵著富貴，含有五穀豐登的吉祥之意。此外，相撲競賽也是在盛滿土的土俵上進行，在現代，相撲雖然也是大家非常熟悉的武術競技，但在過去，其實是在祈求或占卜五穀豐登、漁獲豐收的祭神儀式上，所舉行的傳統活動。繪於文樣中的土俵和相撲競賽，也象徵吉祥。

其他吉祥含意 ● 子孫繁榮、天下太平、祈求必勝

備忘 ● 雨咋神社（石川縣）等日本各地的神社中，也有土俵，至今仍會舉行祭神儀式的「奉納相撲」。

誕生自遠古祝禱的文樣

雨龍文

龍文的一種，「雨龍」的圖案。雨龍是一種能夠升上高空，帶來降雨的龍。龍與鳳凰，皆為中國傳說中的動物。因為龍會根據成長階段及棲息場所，而變化成不同形態，所以名稱繁多，在文樣中也會加以區別。

其他吉祥含意 ● 祈求降雨、飛黃騰達、開運招福

神明庇佑

しんぶつかご

蘊含其中的祝禱文樣

日本有一句俗語是「遇到困難才求神拜佛」，

正如這句話所言，許多文樣都是為求神明庇佑而繪製的。

這些文樣可說是誕生自希望得到神明保佑的心願。

佛教中的「眾生」一詞，指的是出生在這世界上的一切生命。

祈禱眾生能得到神明保護，就是所謂的「神明庇佑」。

因此，釋迦三尊、不動三尊、五大明王、辯才天、藥師如來等神明的圖案，

以及神明的化身、神明的動物差使、或者神獸，甚至梵文，

都是祈求神明庇佑的代表性構圖。

柏文

「柏」即槲櫟，此為槲櫟的圖案。在日本，槲櫟最廣為人知的就是包在柏餅外頭的那一層槲櫟葉。日本人認為，食神「御食津神」棲宿在槲櫟葉上，因此槲櫟葉自古就被當作盛放大型食物的器皿使用。此外，當新芽冒出時，舊葉就會掉落，因此也用來象徵「子孫繁榮」。柏文經常出現在浴衣文樣上，也作神紋使用。

其他吉祥含意◎五穀豐登、子孫繁榮
備忘◎西宮惠比須神社（兵庫縣）等的神紋。

鹿文

鹿或鹿角的圖案。自史前時代開始，日本人就因為鹿角的成長，看起來就像稻米的生長，而認為「穀神」或「穀靈」棲宿在鹿角上，像是古青銅器銅鐸上，就有許多鹿角的圖形。根據日本最早的正史《日本書紀》上的紀載也能得知，鹿自古以來，一直十分受到日本人珍視。熊川諏訪神社（福島縣）等各地的寺廟神社，直到今日仍會表演「鹿舞」作為祭祀神明的舞蹈。

其他吉祥含意◎五穀豐登、消災除厄、疾病痊癒
備忘◎古人認為，鹿角是長生不老的靈藥。

象文

大象的圖案。一般認為，大象最早是在室町時代進入日本，當時大象被當成進貢物，隨著南蠻船隻在現今的小濱市（福井縣）入港，並獻給了幕府第四代將軍的足利義持。日本中世紀的故事集《宇治拾遺物語》，也以「岐佐」這個舊稱提到大象，而養源院（京都府）中，俵屋宗達所繪的杉戶繪（譯註：畫在杉木製成的窗板上的繪畫）上，也繪有慰勞德川家家臣的靈魂，並指引他們前往極樂世界的大象。

其他吉祥含意◎開運招福、富貴繁榮、極樂淨土
備忘◎佛教中，大象經常被畫成普賢菩薩所乘坐的靈獸。

烏文

烏雖然是指烏鴉，但有三隻腳，因為文樣中所畫的，其實是出現在中國神話中的三足烏。三足烏的形象傳到日本後，便與存在於日本神話中的「八咫烏」的形象重疊。八咫烏是神靈降臨人間時的神使，作為神靈現身的預兆或神靈的使者。此外，《日本書紀》和日本最早的史書《古事記》中，也有記載到八咫烏，因此日本各地都有供奉八咫烏的神社，例如奈良縣的八咫烏神社，八咫烏也是神紋的一種。

其他吉祥含意◎ 交通平安、開運招福

備忘◎ 八咫烏是日本足球協會的象徵標誌。

鳩文

鳩即鴿子，此為鴿子的圖案。鴿子也是侍奉八幡神社的鳥。八幡神社（八幡大菩薩）是日本獨有的信仰中的神祇，日本全國上下有超過十一萬間供奉八幡神的神社。其中多數的神社所採用的神紋，都是藉兩隻鴿子面對面的造型，象徵八幡神的「八」字，而這種文樣稱為「向鳩文」。

其他吉祥含意◎ 武運長久、疾病痊癒

備忘◎ 日本全國有許多名字中有「鳩」字的八幡神社，例如鳩八幡神社（香川縣）。

鶴文

鶴的圖案。鶴又稱為「田鶴」，日本自古以來就視其為神明的差使鳥。此外，鶴也是日本七福神中壽老人的坐騎。日本有一句諺語是「鶴活千年，龜活萬年」，鶴同時是日本人心目中的長壽鳥。以鶴為構圖的文樣相當多，經常使用在喜慶用的和服、繪畫、蒔繪工藝品、陶瓷器上。

其他吉祥含意◎ 長壽延年、祈求戰勝

蛇文

蛇的圖案。蛇有著長長的身體、堅強的生命力，能用毒液捕食老鼠等害獸，而且會透過不斷地脫皮而成長，根據這些特徵，世界各地有許多國家，都將蛇視為神的差使，象徵豐饒、多產與永遠的生命力。在日本，蛇文也是一種古老的文樣，在繩文時代的青銅器銅鐸及陶器上就已出現。

其他吉祥含意●五穀豐登、子孫繁榮、無病息災、永恆不滅

備忘●直到現在蛇脫下來的皮，仍被視為具有聚財的功效。

誕生自遠古祝禱的文樣

鳳凰文

被視為鳥中之王的虛構動物「鳳凰」的圖案。在中國，鳳凰自古與麒麟、龜、龍合稱「四瑞」，是帶來吉兆且具代表性的神格化動物。古人認為，鳳凰「非梧桐不棲，非竹米不食」，當鳳凰鳴叫時，就會有明君出現，因此，鳳凰與梧桐組合而成的「桐鳳凰文」、「桐竹鳳凰文」，都是廣為人知的文樣構圖。

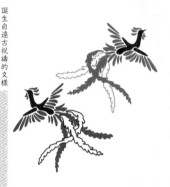

其他吉祥含意●夫婦圓滿、護國報恩

備忘●法隆寺（奈良縣）收藏的工藝品「玉蟲廚子」上，便繪有仙人乘坐在鳳凰上的圖案。

龍文

龍的圖案。龍是上古的傳說中，流傳下來的充滿神祕感的神獸，甚至連被視為最古老的漢字「甲骨文」中，也留有龍的文字。古人認為，龍棲息在水中或陸上，其鳴叫聲能呼喚雷雲與暴風雨，且能化為龍捲風升天，在空中自由自在地飛翔，因此龍也和大自然信仰結合，產生出許多廣為人知的文樣。

其他吉祥含意●消災除厄、家運昌隆、飛黃騰達

備忘●相國寺（京都府）、日光東照宮的藥師堂（栃木縣）、妙見寺（長野縣）的「鳴龍」圖案十分著名。

獅子文

眾說紛紜，有人說是狛犬（高麗犬）（譯註：由高麗傳入日本的石獅子），有人說是唐獅子（譯註：由中國傳入日本的獅子），有人說是風獅爺（譯註：沖繩等地的獅子像）。無論如何，不只在日本，世界各地都將獅子視為聖獸，並帶著祈求與心願繪製出獅子的造型。日本傳統技藝中的「獅子舞」也十分著名。

獅子的圖案。關於獅子的起源與由來

其他吉祥含意◎消災除厄、驅魔、闔家平安

備忘◎獅子文在沖繩縣稱為「Shisa」，並且用來除魔。

麒麟文

傳說中的聖獸「麒麟」的圖案。文樣的麒麟所描繪的，多半都不是動物園的長頸鹿（譯註：長頸鹿的日文也稱為麒麟），而是狼頭、鹿身、馬足、牛尾，並長著一支角的動物。另外，因為公稱為「麒」，母稱為「麟」，所以麒麟也象徵男女結合，因此可在婚禮中看到麒麟文。

其他吉祥含意◎開運招福、締結良緣、飛黃騰達、守護國家

備忘◎前程似錦的少年，稱為「麒麟兒」。

不動尊文

被視為大日如來化身而成的不動明王的圖案。因此，我們看到的通常是，背後有著火焰的光圈，手中持劍，看起來十分嚴肅的模樣。可見於男用的和服腰帶上或羽織（譯註：一種和服的短外罩）的內側。順帶一提，「不動尊」是帶著尊敬的意涵稱呼不動明王的尊稱。

其他吉祥含意◎闔家平安、心願達成、生意興隆、開運除厄

備忘◎江戶時代，庶民信仰中對於不動明王的參拜變得十分活躍。

誕生自遠古祝禱的文樣

七福神文

七福神是日本的信仰中，能帶來福氣神明，至今日本各地仍有七福神的札所（譯註：朝山拜廟者領取護符之處）。此文樣即為七福神的圖案。七福神包括惠比須、大黑天、毘沙門天、辨才（財）天、福祿壽、壽老人、布袋七位神祇。日本人認為，過新年時，只要在枕頭下放著七福神乘坐寶船的畫，就能讓一年的第一天，夢到一場好夢，因此七福神也會搭配寶船，出現在文樣中。

|其他吉祥含意●開運招福、長壽延年、技藝精進
備忘●七福神與中國的八仙有所相似。

福祿壽文

福祿壽是七福神中的其中一人，也有人認為，和中國「南極仙翁」為同一人，此文樣即為神仙福祿壽的圖案。在文樣中，會單獨出現，也經常搭配松竹梅或鶴龜一起出現。此外，福、祿、壽三個字都是十分吉利的文字，因此有時也會用文字的方式表現。

工字繫文

將漢字「工」字連續排列的圖案。此文樣也經常當作一開始就織在布料上的紋路，但其實在古青銅器的銅鐸上，就能看到工字的圖案，因此很可能是帶有巫術含意的文樣。其證據在於，工字交叉而成的十字圖形，大量地留在陶器、以及很可能是以中國女巫為造型的陶人偶上。

|其他吉祥含意●五穀豐登、消災除厄
備忘●以工部為部首的，包括「巫」、「左」等許多漢字。

武運昌隆

<ruby>武<rt>ぶ</rt></ruby><ruby>運<rt>うん</rt></ruby><ruby>昌<rt>ちょう</rt></ruby><ruby>隆<rt>きょう</rt></ruby>

蘊含其中的祝禱文樣

戰爭頻仍的亂世裡，在沙場上以命相搏的武士和士兵的心願，就是希望在戰爭中的好運，能夠長久持續下去。然後，總有一天取得天下，過著榮華富貴的生活。

因此，對武士和士兵而言，武具、馬具或各種兵器，就等於是保護自己的護身符，於是他們開始在這些器具上，加上了文樣，並將對於愛與生命的渴望寄託其中，貼身穿戴。

在戰場上，武士和士兵一刻也不得鬆懈，或許是因為在這麼苛酷的狀態下，人仍希望向能夠會心一笑的事物尋求救贖，因此才將各種雙關語及動物的習性，託付在文樣中。

澤瀉文

自然生長在沼地或池子中的多年草本植物「澤瀉」的圖案。因其葉子表面隆起，所以在日文中，漢字又寫作「面高」。再者，因葉子的形狀類似箭頭和盾牌等武具，所以也是武家喜愛的文樣。此外，澤瀉還有「勝草」的別稱，帶有吉祥的含意，可見於在許多家紋中。

其他吉祥含意 ◉ 飛黃騰達

栗文

秋季盛產的栗的圖案。栗因其帶刺的殼、果實、葉子，甚至花朵，都十分具有特色，而成為繪畫青睞的題材，因此創造出各式各樣的文樣。此外，日本自古流傳下來的「搗栗」（曬乾後用搗臼稍微搗裂，再剝去殼與內皮的栗子），因日文中「搗」與「勝」同音，所以武家取「搗栗文」的諧音，改稱為「勝軍利文」，為爭戰帶來吉祥好運。也可見於家紋中。

其他吉祥含意 ◉ 祈求合格、祈求勝利

瓢簞文

瓢簞在日文中是指葫蘆。豐臣秀吉還是長濱城主時，曾將掛在腰間的葫蘆，當作戰場上辨識敵我的標記，每打贏一場仗，就多加一個葫蘆，葫蘆不斷地增加，而得到「千成瓢簞」之稱。最後，豐臣秀吉統一天下，使得葫蘆加持的吉祥含意。古人認為，中空的葫蘆裡，有神靈棲宿，此外因葫蘆的種子多，所以也有多子多孫的吉祥含意。

其他吉祥含意 ◉ 神明庇佑、子孫繁榮

菖蒲文

天南星科的多年草本植物「菖蒲」的圖案。菖蒲的日文發音，和「勝負」、「尚武」相同，因此武家視其為招來好運的吉祥文樣。再者，菖蒲的解毒藥功效強，因此古人用以驅魔，日本人至今仍會在端午節時，以菖蒲煮水泡澡。此外，因菖蒲與勝蟲（蜻蜓）同為代表武運的吉祥文樣，所以兩者經常搭配出現。

其他吉祥含意◎ 驅魔、消災除厄、無病息災

備忘◎ 在日文中，會開出美麗花朵的溪蓀，雖然念法不同，但漢字也寫作「菖蒲」。

栗鼠文

栗鼠即松鼠。此文樣為松鼠的圖案。松鼠動作敏捷，咬合力強，因此用以比喻武士的武藝高強。其中，松鼠與葡萄搭配出現的文樣，諧音通「恪守武道」之意，因而受到武家青睞。再者，松鼠經常繪於繪皿（譯註：盤中有繪圖，作為裝飾用的盤子）上，用以象徵多產，這是一種過去在海外十分受歡迎的和風文樣。

其他吉祥含意◎ 子孫繁榮

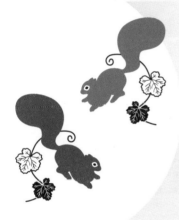

鷹文

老鷹或老鷹羽毛的圖案。在中國，鷹與「英」同音，而帶有「英雄」之意。江戶時代的日本，武士間盛行以鷹捕鳥的活動，鷹被視為武士精神的象徵。因此，武具與馬具上，常繪有老鷹，作為勇者的標誌。其中，松與鷹搭配出現的「松鷹文」，是經常出現在武家宅第的欄間、拉門畫、屏風畫上的文樣。

其他吉祥含意◎ 飛黃騰達

尾長鳥文

以綠雉、鶺鴒、銅長尾雉等長尾鳥類為圖案的文樣總稱。在中國，長尾鳥類因形似鳳凰，而帶有各種吉祥之意。尾長鳥文也描繪於許多日本正倉院的寶物中。再者，因其亦具有優美的裝飾性，而廣泛見於能劇裝束、訪問著、袋帶（譯註：和服腰帶的一種）等各種染織品上。描繪尾長雉的文樣，稱為「尾長雉文」，具有飛黃騰達的吉祥含意，與尾長鳥文有所區別。

其他吉祥含意 ● 開運招福

勝蟲文

在日本又有「勝蟲」之稱的蜻蜓的圖案。勝蟲這個別稱的典故，眾說紛紜，其中一項說法是，因為蜻蜓的幼蟲形似穿帶甲冑，而成蟲的蜻蜓，在捕捉到獵物後，也會繼續不斷往前飛，而不會向後方落下，因此古人認為蜻蜓是「長於勝出的昆蟲」。日本中世的武具與武士的衣服上，經常繪有此文樣。

其他吉祥含意 ● 飛黃騰達
備忘 ● 現在也廣泛使用於能劇裝束、夏季和服上。

守宮文

此為守宮（壁虎）的圖案。壁虎捕食害蟲，能保護人類不受瘟疫侵襲，因此又寫作「家守」。再者，壁虎夜視能力強，日文中「夜」與「矢」諧音，因此有「守護箭矢」、「保護人避開箭矢」之意，又寫作「矢守」，象徵武運長久。在過去日本刀的護手與刀柄上也留下了此文樣。

其他吉祥含意 ● 無病息災、家庭圓滿
備忘 ● 在泰國稱為「Tincho」，具有吉祥之意。在日本，存在著守宮神社（神奈川縣）。

鮎文

鮎即香魚，在日本有「清流的女王」之稱。此為香魚的圖案。香魚在日本歷史悠久，日本最早的史書《古事記》中記載，神武天皇在接受神諭而祈禱後，香魚便浮出水面，神武天皇率領的軍隊認為這是吉兆而士氣大增，最後平定天下。因此古人認為香魚具有武運長久的吉祥含意。

其他吉祥含意◎開運招福

備忘◎一般認為，釣魚要釣的上香魚很困難，所以釣到香魚就代表吉兆，因此日文的「鮎」字是魚字邊加上占。

獨樂文

獨樂即陀螺，常見的新年遊戲及鄉土玩具。此文樣為陀螺的圖案。陀螺是武家懷著希望孩子早日獨立的心願，而製作出的玩具。過去似乎認為，陀螺的「頭」轉得很快，通「頭腦轉得快」之意。即使到了現代，人們也為陀螺的旋轉，賦予了能使「工作運轉」、「金錢運轉」順利，進而使人生運轉得「愈來愈圓滿」的吉祥含意。

其他吉祥含意◎開運招福、飛黃騰達

備忘◎在錢包放入小陀螺，能夠招來好運。有一種玩具稱為「武將獨樂」。

兜文

兜（冑）即日本武士的頭盔。此文樣為武士頭盔的圖案。兜在戰場上除了有保護身體的作用，同時也是一種鼓舞士氣的象徵，能為穿戴著帶來威嚴。因此，人們將保護身體免於疾病與意外、長成一個健康出色的大人的心願，賦予在兜中。原本「甲」是指鎧甲，「冑」是指兜，但後來在日文中混用，所以有時也會用來表示兜之意。

其他吉祥含意◎無病息災、飛黃騰達

備忘◎日本各地散布著名稱中有「兜」字的神社與山，像是兜神社（東京都）、兜山（山梨縣）等。

鎧文

鎧甲的圖案。一般認為，最早因為明治政府時代提倡強軍精神，使得繪畫、文藝的領域中，以戰記為題材的作品增加，到了昭和時代，又展開了軍事教育，值此之後，才開始大量出現兜與鎧甲的文樣。因此，當時男性的羽織和盛裝上，經常出現鎧文。鎧文也包括，將歷史上威風凜凜的人物所穿著的鎧甲，重點式地勾勒出來的文樣。

其他吉祥含意 ◉ 無病息災、飛黃騰達

鍾馗文

多數的情況下，鍾馗文描繪的圖案是，留著長鬍子，身穿中國官服，手持劍的人，瞠眼睥睨的模樣。可能是因為這個形象，而使鍾馗文帶有武運長久的含意。關東一帶，會在五月的節日裡，將其當作驅魔的裝飾；關西一帶，則會將其放在屋頂上。根據中國流傳的故事，鍾馗文也有保佑學業進步的含意。

其他吉祥含意 ◉ 無病息災、學業進步

栗猿文

栗子和猴子的組合圖案。乍看之下，栗猿文彷彿是在描繪山野中的風景，但栗子因日本戰國時代著名的「搗栗」而通同「勝利」之意，意指猴子的「猿」則是音同「帶著勝利離去」的吉祥含意。另外，因為日本有猴蟹大戰的傳說，所以又將此文樣稱為「猿蟹合戰文」。

其他吉祥含意 ◉ 賭運亨通、祈求勝利

拜訪祝禱的場所

拜訪日本自古流傳下來的神社與寺廟時，

您是否也曾在四季吹送的風中，一邊聞到陣陣清香，

一邊感受到自古以來向神明祈福的人們所留下的氣息。

抬頭總是會看到天花板上描繪著侍奉諸神的動物與天界的花卉，

以及居住在天界的諸神，彷彿約定成俗一般。

這裡要為各位介紹幾處，能讓人感受到來自遠古的祝禱的場所。

諏訪大社
◎すわたいしゃ

上社本宮……長野縣諏訪市中洲宮山1
上社前宮……長野縣茅野市宮川2030
下社春宮……長野縣諏訪郡下諏訪町193
下社秋宮……長野縣諏訪郡下諏訪町5828
http://suwataisha.or.jp/

位於長野縣的諏訪湖周邊，日本最古老的神社之一。神社中供奉著許多著名的神祇，其中自古流傳下來最著名的信仰，包括掌管風與水的龍神信仰，以及與風、水有直接關連的農業守護神的信仰。

秩父神社
◎ちちぶじんじゃ

埼玉縣秩父市番場町111
http://www.chichibu-jinja.or.jp/

早在平安初期的典籍《先代舊事紀國造本紀》中，就已出現的神社，也是關東地方屈指可

春日大社

距今一千三百年前，日本天皇定都奈良，為祈求國家繁榮與人民安康，而將鹿島神宮的神明，迎至此處供奉。春日大社是位於現今奈良公園內的神社。奉納於春日大社中的三千盞日式釣燈籠與石燈籠，能讓人感受到其信仰的深厚綿長。已列入世界遺產。

奈良縣奈良市春日野町160
http://www.kasugataisha.or.jp/about/index.html

伏見稻荷大社

和銅四年（七一一年）二月初午，首次在稻荷山供奉稻荷大神，此為伏見稻荷大社的起源。全國多達四萬間稻荷神社的總本宮。位於京都市伏見區。此後的一千三百年間，稻荷大神的神德遠播，遍及日本全國各地。

京都市伏見區深草藪之內町68
http://inari.jp/

數的古老神社。位於埼玉縣秩父市的市中心。現存的神社大殿，是天正二十年（一五九二年）由德川家康所捐獻，保留著江戶時代初期的建築樣式，因此列入了埼玉縣的有形文化財。

天下太平

蘊含其中的祝禱文樣

唯有世間和平時，人民才能安心地生活。

這樣的心願，古今皆然。

因此，蘊含著天下太平之意的文樣，很多都是根據傳說故事而來。

比方說，「諫鼓雞文」就是誕生自中國的「諫鼓苔深鳥不驚」的故事。

意思是，進諫時擊用的「諫鼓」，長久無人敲擊的話，

不但會長青苔，甚至會有雞隻住進鼓中。

鼓與尾長雞（鳥）搭配而成的優美絢麗的文樣，

也可見於現代婚禮中。

群鶴文

「鶴文」的一種，將群飛的鶴以相同的形狀排列在一起，或以各式各樣的姿態串連起來，所形成的圖案，又稱為「群飛鶴文」。以瑞兆（吉祥的徵兆）之鳥的鶴成群排列的模樣，來象徵對和平的祈求，因此可將希望天下太平的心願，寄託在此文樣上。不只鶴，只要是成群排列的文樣，都可象徵多福。

霞文

描繪出片片彩霞的圖案。卷軸畫中用以表現遠近感或時間的推移，因為彩霞恆久存在，所以古人也將天下太平的心願恆付其中。再者，彩霞總是出現在仙人居住的山頂，因此也能將不老長壽、登仙的心願託付於此文樣。「霞文」中，將彩霞的形狀畫成「工」字形的「工霞文」，是繩文時代的陶器上，就已存在的歷史悠久的文樣。

小車文

「小車」在傳說中，是神明乘坐、繞著北極星移動的交通工具，也是馳騁於天界、運送神明供物的輿車。這種描繪小車圖案的小車文，別名為「刺車文」。從傳說來看，這應該可以視為向神明祈求天下太平的文樣。因為形狀類似北斗七星，而與妙見信仰相通，蘊含著希望得到神明庇佑的心願。

備忘 ● 伊勢外宮（三重縣）所供奉的「小車錦」是歷史上著名的錦織物。妙見信仰參照45頁。

蛇籠文

蛇籠的圖案。形狀似蛇的蛇籠，是以竹子編成的粗孔圓筒形竹籠，蛇籠中以石頭填滿，用來當作河川的護岸。因此，人們將守護國家不受洪水等天災侵襲的心願，寄託在蛇籠文中。蛇籠文很少單獨出現，多半與流水或花朵形成組合圖案。

其他吉祥含意◎防止水災與水上災難

備忘◎蛇籠歷史悠久，西元前兩百至三百年左右，曾使用於中國四川都江堰的建造上。

內裏文

將御簾、幔帳、藥玉（參照91頁）、茱萸袋（參照91頁）等，充滿大和王朝風情與文化的各種道具及器物，集聚起來組合而成的圖案。又稱「大內文」，屬於「王朝文」、「御所文」的一種。用貴族的室內或宅邸，來象徵祈求風雅而平和的生活，並將守護國家的心願寄託於文樣中。此外，內裏文又具有締結良緣，因此是較為女性化的文樣。

其他吉祥含意◎締結良緣、祈求嫁入豪門

山水文

日本四季風情搭配山川而成的圖案。大自然信仰認為，山中住著「山神」、河川海洋中住著「水神」，而加以膜拜。此文樣就是結合了大自然信仰，將祈求天下太平的心願，寄託於文樣中。此外，「山水文」又可象徵中國的蓬萊仙山，因此也具有長壽延年的吉祥含意。可見於掛軸、陶器、和服等各式各樣的物品上。

其他吉祥含意◎長壽延年

備忘◎蓬萊仙山……中國神仙思想中的神山。古人認為是擁有長生不老仙丹的仙人居住的地方。

花鳥文

植物與鳥的組合圖案。這種能讓人感到平和與安詳的文樣，流行於室町時代到江戶時代。因為是在花鳥畫的影響下應運而生的文樣，所以可能帶有天下太平之意。其吉祥含意，會根據所描繪的植物與鳥的種類，而有所不同，但多數畫的都是成雙成對的鳥，因此也象徵家庭圓滿。

其他吉祥含意 ◎ 家庭圓滿

備忘 ◎ 經常見於陶瓷工藝品「有田燒」與「九谷燒」上。

諫鼓雞文

諫鼓與雞的組合圖案。諫鼓是古代中國設於朝廷的大門外，供人民進諫時擊用的鼓。當雞停在諫鼓上，就代表朝廷施行德政，根據這段來自中國的故事，而創造出的諫鼓雞文，代表了守護國家的心願。因此，此文樣象徵天下太平，經常裝飾於各地祭典中可見的鉾、山車（譯註：鉾與山車皆為祭典中所使用的類似輿車的道具）、神轎上，同時也會使用於喜慶宴會中。

其他吉祥含意 ◎ 開運招福

桐竹鳳凰文

梧桐、竹子與鳳凰的組合圖案，是代表性的有職文樣。此文樣是來自中國的傳說故事：鳳凰棲息在梧桐林中，以竹米為食，只有在天下太平之時，才會在自空中降臨。因此，被視為招來幸運的高雅文樣，天皇的束帶上也能見到此文樣。當作婚禮家具、日用品，乃至留袖、羽織上的構圖，也十分受歡迎。

其他吉祥含意 ◎ 飛黃騰達

瘟疫退散

えき びょう たい さん

蘊含其中的祝禱文樣

瘟疫是指集團性發作的傳染病，過去日本稱之為流行病。

代表性的瘟疫包括，天花、麻疹、痢疾、霍亂等，

過去因病因不明，而被視為神祕的疾病，

爆發瘟疫時，人們就會祭拜天花神，祈求瘟疫退散。

瘟疫的流行會帶走許多人的性命，

因此在節日或例行活動時，會飲用桃、菖蒲、菊花等植物製成的藥酒，

以預防瘟疫的發生。

藥草紮成球狀的藥玉、裝滿香草的茱萸袋，應該也具有預防瘟疫的含意。

被當作藥草的植物，以及藥玉、茱萸袋，乃至各種神明，

都是出現在許多文樣中的題材。

誕生自遠古祝禱的文樣

桃樹文

桃樹的花或果實的圖案。日本最早的史書《古事記》中記載，開天闢地的神祇「伊奘諾尊」，擲桃子趕走女妖怪「黃泉醜女」，因此桃被視為具有驅邪的功效。

再者，種子中的「桃仁」有改善血液循環及治療婦女病的效果，桃花的蓓蕾在日本稱為「白桃花」，也是具有藥效的植物。

其他吉祥含意◎祈求育兒順利、消災除厄

備忘◎在吊雛（譯註：日本女兒節時懸掛的裝飾品）中，會將桃與猴（譯註：音通「離去」）搭配在一起，以祈求驅走邪氣。

菊文

菊花的圖案。日本古代，會在九月九日重陽節時舉行「菊被綿」儀式，藉以祈求身體健康與無病息災，而菊花則是儀式中不可或缺的植物。這可能是因為菊花具有強力的抗菌效果及各種藥效。菊文是傳達出日本文化感的高格調文樣，且發展出了各種各樣的形態。

其他吉祥含意◎飛黃騰達、技藝精進

葦文

葦即蘆葦。群生於河邊的蘆葦的圖案。蘆葦是日本自古以來的原生植物，在最早的日文詩歌總集《萬葉集》中，蘆葦也是經常受到吟詠的對象。日文中葦的讀音通「惡」，因此日本人也會改以「良」的發音稱之，使其成為吉祥的象徵。再者，蘆葦製作成的箭矢，被視為有驅邪作用，因此用於「破魔矢」的製作。平安時代的「葦手繪紋」是十分著名的一種葦文。

其他吉祥含意◎技藝精進、文字精進、消災除厄

朝顏文

朝顏即牽牛花，在夏季清早綻放的漏斗形花朵。此文樣為牽牛花的圖案。在現代，牽牛花是夏季觀賞性草本花卉的代表，其種子稱為「牽牛子」，可當作中藥材。因此，牽牛花也有祈求健康的吉祥含意。

其他吉祥含意◎祈求美貌、防止遲到
備忘◎常見於團扇、摺扇、浴衣等夏季用的衣著與物品上。

蟠桃文

「蟠桃」是形狀扁平，原產於中國的一種桃子。此為蟠桃的圖案。中國神話中，蟠桃是種在西王母的庭院中的仙果，能驅邪氣，使人長生不老。此外，將桃樹枝插在稻田裡，被視為一種可以除蟲的奇術，因此蟠桃文也有五穀豐登的吉祥含意。在日本，一般將蟠桃文稱為「桃文」。

其他吉祥含意◎消災除厄
備忘◎在中國，喜慶的宴席中，有吃壽桃的習慣。

達磨文

達磨即不倒翁之意。此為不倒翁的圖案。不倒翁是源自於禪宗的開山祖師達摩的吉祥物，誕生自希望能像達摩一樣長壽的心願。高崎（群馬縣）、深大寺（東京都）的達摩市所販賣的達摩，造型十分可愛，因此也成了達磨文描摹的對象。

其他吉祥含意◎心願達成、祈求合格

藥玉文

藥玉的圖案。現在說的藥玉，都是指掛在天花板下的圓形球體，一拉球體上的繩子，就會有紙片飄落派對用品；但原本的藥玉，是指用五月艾、菖蒲等藥草當作內容物，塞入網中，並在塞滿藥草的網子下，掛上與「陰陽道」有關的五色絲線，是一種用來驅魔的裝飾。因此，文樣中也會搭配四季的花卉，以祈求無病息災。

其他吉祥含意 ◎ 消災除厄

備忘 ◎《源氏物語》中也有出現藥玉。

茱萸袋文

茱萸袋是重陽節（九月九日）到端午節（五月五日）之間，宮廷中用來裝飾客室的裝飾品。此為茱萸袋的圖案。日文中，茱萸袋一般念作「Gumi-bukuro」，因此很多人可能會以為是指裝可食用的胡頹子（Gumi）的袋子（bukuro），但原本這是用來裝蜀椒紅色果實，以香氣來驅邪氣的袋子。具有祈求無病息災的含意。

其他吉祥含意 ◎ 消災除厄、驅邪氣

菊水文

菊花與水流的組合圖案。重陽節（九月九日）在日本又稱為「菊花節」，古人在這一天飲酒賞菊，祈求長壽延年。菊水文就是從這樣的意象而來的構圖。此外，日本謠曲〈菊慈童〉中也有提到，菊花漂浮的流水，被認為能為人帶來長壽。菊花令人感到彷彿擁有著一股神奇的靈力。

其他吉祥含意 ◎ 技藝精進

備忘 ◎ 在日本，重陽節是平安時代至江戶時代所慶祝的節日，今日已不存在。

永恆不滅

<ruby>み<rt></rt></ruby><ruby>らい<rt></rt></ruby><ruby>えい<rt></rt></ruby><ruby>ごう<rt></rt></ruby>

蘊含其中的祝禱文樣

在那個人民無法阻止的天災、流行病、戰爭不斷的時代裡——

人總是生活在死亡的陰影下。

即使肉體消滅了，也希望靈魂能永恆不滅。

人們將這樣的希望，寄託在唐草（藤蔓圖案）、波浪，

以及優美盛開於天界的蓮花中，並繪製成文樣。

或許是人們害怕死亡後肉體消滅，而希冀著長生不老、長壽延年，

所以開始將仙人居住的場所或製作仙丹的植物，繪製成圖案，

希望能因此得到仙人的保佑。

有生命的形體，都將有為了新生命之繼起而消亡的一天。

然而，對於死亡的恐懼，古今中西皆然。

因此，在世界各國都能見到許許多多多象徵永恆不滅的文樣。

蓮文

蓮的圖案。佛教的繪畫中，有釋迦牟尼佛在蓮花上打坐的畫；寺院也會將稱為「常花」的木製蓮花，裝飾在佛前，以象徵極樂淨土。因此，蓮花代表著到達彼岸的心願。此外，蓮花的根爬滿泥土，開花後又會結出許多蓮子，因此也象徵繁榮。

其他吉祥含意◎子孫繁榮、飛黃騰達

備忘◎蓮花名勝地的寺院，也常以蓮字為寺名，或在寺院境內種植蓮花，例如光明寺（神奈川縣）等。

靈芝文

靈芝是乾燥後就能保留原形、長年保存的多孔菌科菇類植物。此文樣為靈芝的圖案。在中國，仙人的拐杖是以靈芝製成，同時靈芝也是長生不老的仙藥。形狀類似靈芝的雲，稱為「靈芝雲」，這種雲被認為能預知吉祥之事即將到來。

其他吉祥含意◎長壽延年

橘文

橘即柑橘，芸香科的原種植物。此文樣為柑橘的圖案。古人相信，常綠果樹的柑橘是吃了能夠長生不老的水果，而將祈求長壽的心願託付其中。因此，神社、寺院、天皇御所等地也會種植柑橘樹。其中，種植在京都御所的紫宸殿的「右近之橘」尤為出名。此外，日本最早的詩歌總集《萬葉集》中，柑橘也是經常受到吟詠的對象。以柑橘為圖形的家紋數量甚多，因此橘文是日本十大家紋之一。

其他吉祥含意◎長生不老、技藝精進

備忘◎菊寺（奈良縣）、橘樹神社（千葉縣）是將柑橘樹視為神樹的寺院與神社。橘樹神社（千葉縣）是將柑橘樹視為神樹的寺院與神社。日本十大家紋是指，以藤、片喰、木瓜、蔦、柏、桐、茗荷、澤瀉、橘、鷹羽毛為藍本，所繪製出的家紋。

唐草文

藤蔓植物的圖案。爬行在地面或攀爬在牆面上的藤蔓植物，不管環境再惡劣都能克服，散發出堅強的生命力，因此唐草文象徵人們祈求永遠的蓬勃與繁榮，以及永恆不滅的心願。藤蔓植物是自古以來就出現在世界各地的圖案。日本的唐草文也可見於寺院及神社中，象徵莊嚴與永恆。

其他吉祥含意◎神明庇佑

備忘◎西洋的唐草文，稱為「palmette」（棕櫚葉圖案）。

實相華文

開在天國或極樂世界的虛構花卉的圖案。多半繪製成花瓣層層疊疊或大朵盛開的華貴花朵。寶相華文是在中國唐朝時，經由絲路，與佛教一同傳入日本，進而成為出現在法事中及各種佛具上的文樣，象徵追求永恆不滅與極樂淨土的心願。有時也會用來當作和服布料上的紋路，不過在參加喜慶宴會時，最好避免穿戴此文樣。

其他吉祥含意◎極樂淨土

蟬文

蟬的圖案。古代中國將蟬的脫殼，視為對通往來世之途的祝福，因此，王公貴族之間，盛行「含蟬」的習俗，也就是將玉製的蟬放入死者口中，以確保靈魂永存。蟬文很可能是源自這樣的中國習俗。再者，大多數脫殼後便飛向空中的昆蟲，都具有「登仙」的含意，也就是經過修行，化作仙人之意。

其他吉祥含意◎飛黃騰達、驅魔

備忘◎在日本有名字中帶「蟬」字的神社，包括間蟬丸神社（滋賀縣）等。

094

誕生自遠古祝禱的文樣

螢文

在許多時繪工藝品上。

用螢文來象徵祈求到達彼岸的心願。其中，最具代表性構圖為「螢狩文」，出現舞的模樣，是由人的靈魂變化而成，因此

螢火蟲的詩篇。自古人們就覺得螢火蟲亂的詩歌總集《萬葉集》中，也有許多吟詠字寫作「火垂」或「星垂」，在日本最早除了「螢」之外，日本人又將螢火蟲的漢

案。螢火蟲會發出如夢似幻的火光，因此螢即螢火蟲。此文樣為螢火蟲的圖

波文

種文樣。

中，「青海波文」是波文中經常見到的一以古人用以象徵子孫繁榮及祈求順產。其為「海」和「梅」皆與「生產」諧音，所到梅花散落在波浪上的構圖，這可能是因心願，寄託在波文中。小袖和服中，能看特殊的情感，同時，也把祈求永恆不滅的家，所以對永恆持續不止的波浪，懷抱著

波浪的圖案。日本是四面環海的國

青海波文

代便存在，到了江戶時代才大為流行。的一項雅樂演出節目。青海波文從平安時者，清海波是在《源氏物語》中也出現過到達彼岸的心願，寄託在此文樣中。再者的靈魂葬在水中的水葬，所以也可以將不滅的心願；又因為某些國家會進行將死是波浪永恆持續下去，所以象徵祈求永恆複延伸的圖形，是「波文」的一種。因為將波浪擬態為扇形，並向上下左右重

富士文

富士山的圖案。日本自古以來盛行大自然信仰及山岳信仰，又因「富士」音通「不死」，所以富士山一直以來都被視為特別靈驗的聖山。因此，江戶時代起，開始有以富士山和富士山上的神靈為信仰而舉行的法會，像是「富士講」、「淺間講」等。也因此，以關東為主的日本各地存在著許多富士神社。

其他吉祥含意 ◉ 飛黃騰達、開運招福

備忘 ◉「富士」二字是到了江戶時代才統一的漢字，在這之前，有各式各樣的漢字表記方式，例如：不死、福慈、布士、不盡、富慈、富知等等。

蓬萊文

長生不老的仙人所居住的蓬萊仙山的圖案。源自中國的古老吉祥文樣，多與鶴龜或松竹梅搭配出現，在喜慶宴會上，可見到許多蓬萊文。不過，有另外一種說法指出，蓬萊文是描繪到達彼岸後的極樂世界，帶有祈禱靈魂平安到達的含意。

其他吉祥含意 ◉ 心願達成、開運招福

月兔文

兔與月的組合圖案。這樣組合也出現在彌生時代的古鏡及古青銅器「銅鐸」上。民間故事總集《今昔物語集》中，提到了兔子在月亮上搗著長生不老的仙藥的故事。此外，在中國，兔子與玉皇大帝有著深厚的淵源，因此月兔也具有抵擋病魔、抵擋災難、以及祈求疾病痊癒的吉祥含意。

其他吉祥含意 ◉ 消災除厄、疾病痊癒

誕生自民眾願望的

文樣

第四章

開運招福

<ruby>開<rt>かい</rt></ruby><ruby>運<rt>うん</rt></ruby><ruby>招<rt>しょう</rt></ruby><ruby>福<rt>ふく</rt></ruby>

助益良多的文樣

祈求好運連連、鴻福降臨、幸福加倍，在任何時代都是人民不變的心願。

也難怪在日本全國各地，可以求開運招福的寺院、神社、幸運物，多得不能盡數。

幸福感的來源因人而異，

可能來自提升財運、締結良緣、祈求健康、長壽延年，以及其他各式各樣的理由。

日本人在繪製文樣時，也將植物、動物、器物、風景等一切事物，

與各式各樣的吉祥含意相互結合。

許多文樣都是設計成鮮豔、華美的外形，

因而經常使用在婚禮等各種喜事上。

因此，其中也有某些文樣，不適合用於哀傷的場合。

熊笹文

熊笹（隈笹）即山白竹，是華箬竹屬中具有大型葉子者。此為山白竹的圖案。

山白竹具抗菌作用，因此會當成擺盤裝飾，或作解毒療法之用。繪製成文樣時若與雪一同出現，便能表現山白竹在雪中堅忍的生命力，因此更常與雪形成組合圖案，或再進一步地搭配熊手（參照102頁），以祈求更多福氣。

其他吉祥含意● 無病息災

第四章

誕生自民眾願望的文樣

笹蔓文

數百年僅開花一次的竹花，加上竹葉、及如松球般的果實的組合圖案。在日本，因為竹子開花十分罕見，所以被視為一種好兆頭（在某些地方視為不幸的前兆）。也會搭配靈芝雲、卍，或者石疊（石板）等文樣繪製。名物裂（參照22頁）之一的「笹蔓緞子」就是十分著名的笹蔓文構圖。

其他吉祥含意● 長壽延年、五穀豐登

松竹梅文

松竹梅的組合圖案。松與竹在寒冬中也能保有美麗的綠色，是生命的象徵；梅是最早開花且帶有清香的植物，因此也是日本，松竹梅被視為吉祥的象徵，至今也能在過新年時看到這些植物，陳列在花店中。此外，在中國則被視為「歲寒三友」，用來象徵君子的節操，是常見的繪畫題材。

其他吉祥含意● 長壽延年
備忘● 歲寒三友是指松、竹、梅。

099

羊文

羊的圖案。在中國，羊音通「陽」，古音通「祥」，因此帶有吉祥之意。另外，在西洋，羊是草食性動物，有助於製造肥沃土壤，且羊隻會集體行動，一但落單就會感受到強大壓力。因此西洋人認為，羊的圖案，有助於建立良好人際關係，以及拓展人脈。

其他吉祥含意◉ 消災除厄、祈求好眠、祈求人際關係圓滑

備忘◉ 羊神社（愛知縣名古屋市）裡，是以石羊取代石獅子坐鎮神社。

川蟬文

川蟬即翠鳥，棲息水邊，體型略大於麻雀。此文樣為翠鳥的圖案。其背部為藍綠色，因此又有「翡翠」、「飛行的寶石」之稱，象徵和平、長生不老，以及各種能力與能量。翠鳥一旦盯上獵物，就絕不會讓對方逃脫，因此又具有「以強大的意志力，激發潛能，達成目標，成就大願」的含意。同時，翠鳥也一直是出現在卷軸畫上的題材。

其他吉祥含意◉ 成就大願、考運亨通、生意興隆

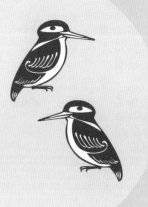

鶯文

鶯的圖案。這種鳥會在雪未融盡的早春時期，發出優美的啼聲，因此又有「春告鳥」、「春見鳥」、「歌詠鳥」等別稱，傳說鶯啼能招來好運。文樣方面，鶯與梅花所組合成的「梅鶯文」，為新春的代表性構圖，在江戶時代，梅鶯文廣泛出現在蒔繪工藝品及和服上。

其他吉祥含意◉ 祈求順產、考運亨通

河豚文

河豚的圖案。河豚在山口縣的下關，稱為「福」，被認為是能招喚好運的吉利食物。其外形詼諧，因此經常畫在和服、陶瓷器上，同時也是各種鄉土玩具模仿的造型。再者，河豚含有劇毒，所已在關西也稱其為「鐵砲」。在文樣中，有時也會以河豚文象徵對壽終正寢與武運長久的祈求。

其他吉祥含意◉到達彼岸、祈求壽終正寢

備忘◉下關有河豚造型的「福陶笛」、「福提燈」等鄉土玩具。

蟹文

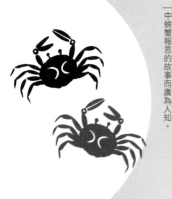

蟹的圖案。在日本，蟹自古以來就被視為一種靈力強大的生物，劇說，牠們以橫行招來財運，以右鉗剪斷前厄，以左鉗剪斷「後厄」。再者，武士認為蟹的形象象徵威力，平家蟹被認為是日本著名武士家族「平家」的靈魂轉世投胎而成。兒童的慶祝文樣中，有松竹梅搭配鶴與蟹的「蟹鳥文」。

其他吉祥含意◉財運提升、祈求育兒順利、武運長久

備忘◉位於京都府的蟹滿寺，因《今昔物語集》中螃蟹報恩的故事而廣為人知。

旭日文

日出景象的圖案。在日本，至今仍有在正月初一（譯註：現代改為陽曆的一月一日）敬拜日出的習慣，日本人相信，只要在此時許願，即能成真。此外，在中國有「旭日東昇文」，描繪太陽自東方向天空中升起的景象，被認為是能保佑人飛黃騰達的吉祥文樣。或許出於此典故，旭日文也常見於日本過去戰爭中所穿的和服上。

其他吉祥含意◉飛黃騰達

熊手文

「熊手」即竹耙。形狀類似熊的手，因此日文中稱為熊手。過去將其當成農具或武器使用，被認為能收集、帶來好運，是「酉市」（譯註：每年十一月舉辦的廟會祭典）等廟會祭典中的幸運物。多半與熊笹（參照99頁）、寶船等文樣搭配在一起，較少單獨出現。

一**其他吉祥含意**◉生意興隆、五穀豐登、武運長久

船文

船的圖案。日本四面環海，自古以來就有許多以船為構圖的文樣，因為船是漁業與海外貿易上，不可或缺的工具。文樣方面，滿載寶物的「寶船文」、載著七福神的「七福神船文」，以及「帆掛舟文」、「屋形船文」等，都是著名的船文。

一**其他吉祥含意**◉祈求留學成功

寶船文

船文的一種，描繪「寶船」的圖案，來自江戶時代的習俗，在這種習俗中，人們認為，將寶船的畫墊在枕頭下，就能夢見吉祥的夢，也能得到一整年的好運氣。寶船文經常會將帆掛舟（帆船）與七福神或寶物搭配在一起，以招來更多福氣。

一**其他吉祥含意**◉避惡夢、生意興隆

誕生自民眾願望的文樣

繭玉飾文

正月時，用來裝飾的「繭玉飾」的圖案。繭玉飾是一種餅花（譯註：以麻糬或糯子做成的正月裝飾），將做成繭形的糯子，插在柳枝或燈台樹枝上而成。日本也是著名的產絲綢國家，在過去盛行養蠶的地方，至今仍會製作繭形的繭玉糯子，來供奉養蠶的守護神「蠶玉神」，將各種心願託付神明。因為繭玉飾造型可愛，所以此文樣也能見於和風小物上。

|其他吉祥含意 ● 五穀豐登、生意興隆、蠶繭豐收

打出小槌文

一邊許願一邊揮動，就能達成心願的「打出小槌」的圖案。打出小槌是集合各種吉祥寶物的「寶盡文」中，一定會見到的文樣元素。再者，小槌是敲打用的工具，讓人聯想到「打倒敵人」，因此也具有武運長久的吉祥含意。打出小槌文會搭配季節性的草本花卉，使用在喜慶筵席的文樣上。

|其他吉祥含意 ● 武運長久、祈求必勝
|備忘 ● 民間傳說《一寸法師》中也有出現。

龜甲文

正六角形圖案的總稱。從西亞經中國傳入日本的文樣，文樣名的龜甲，正如其名，就是指龜的甲殼。但因為相同的文樣，在英文中稱為「Beehive pattern」（蜂窩狀圖案），所以也有人認為龜甲文其實是以蜂窩為原型。

|其他吉祥含意 ● 戀愛有成、夫婦圓滿、長壽延年

消災除厄

さい　なん　やく　じょ

助益良多的文樣

希望得到庇佑，壞事不會發生。

為了驅逐邪靈，人們將能產生驅魔作用的各種事物繪成圖案，當作文樣的構圖。

其中最具代表性的，包括與平安時代起廣為人知的陰陽道，以及密宗有關，至今仍是代表性驅魔記號的「五芒星」（星形的正多角形）及「九字真言」（當作護身咒語誦念的九字訣）。

這些構圖其實也有融入在「花籠文」、「蛇籠文」中，只是乍看之下不易發現。

古人害怕疾病也是由於當事人不正確的行為，而遭邪靈附身或邪魔降災所產生的。

因此，這些文樣也具有消災除厄、瘟疫退散等與祈求健康有關的含意。

柳文

柳樹的圖案。柳樹擁有強韌的根，在水邊也能茂盛地生長，因此經常種植在和川、湖泊周圍，以防範水災。此外，因其枝葉中含有水楊酸，所以也被當成解熱鎮痛藥來使用，是製作阿斯匹靈的原料。似乎是因為這些緣故，所以過去的人認為柳樹能幫助人們避開許多災害。也會和燕子、鷺、雨等文樣搭配出現。

其他吉祥含意 ● 無病息災、防止水災與水上災難

桔梗文

日本秋季七草之一的桔梗的圖案。桔梗的花形似五芒星，根既可食用，又能當中藥，有止咳、化痰、止痛、鎮靜、解熱的功效，因此是對人類十分有助益的植物。再者，桔梗又稱「Toki」，曾被當成供奉神明的花卉，因此也帶有除厄開運的吉祥含意。

其他吉祥含意 ● 飛黃騰達、無病息災、消災除厄
備忘 ● 熊本城的瓦片上繪有桔梗文。

椿文

椿即山茶花，開在早春枝頭上的花朵。此文樣為山茶花的圖案。在佛教中，被使用於供奉佛的散花儀式上。至今，在東大寺（奈良縣）的佛教儀式中，仍會使用人造的山茶花作為裝飾，視其為報春的神聖花卉。但另一方面，山茶花從枝頭墜落時，狀似頭落地，而被武家視為不吉利的象徵。

其他吉祥含意 ● 長壽延年、神明庇護

孔雀文

雄性在求愛時會展開美麗羽毛的孔雀的圖案。在印度，孔雀以帶有劇毒的蛇為食，剋毒力強，同時也是與孔雀明王關係深遠的鳥類。因此，用來象徵各種除厄的吉祥含意。在文樣上，孔雀因其色彩鮮豔，而常見於婚禮場合中的「打掛」（譯註：披在一般和服外的長外衣）等服裝或裝飾上。

其他吉祥含意◉ 戀愛有成

備忘◉ 日光東照宮的孔雀雕刻十分有名。

水文

描繪流水或水灘的圖案。水是地球上所有生命維持生命不可或缺的元素。因此，日本人認為水中有神祇棲宿，而供奉水神，並視水為能淨化身心之物。此外，水流也是森羅萬象的象徵，因此「流水文」等與水相關的文樣，十分常見。

其他吉祥含意◉ 神明庇護、富貴繁榮、消災除厄

渦卷文

渦卷即漩渦。此文樣是以螺旋狀的曲線來表現的漩渦圖案。自西元前即存在的古老文樣，經常與圓或三角圖形一起出現。渦卷是能量的象徵，且形似佛像頭髮的「螺髮」，因此也也被認為是一種驅魔的符咒。不僅在日本，世界各國皆可見到渦卷文。

其他吉祥含意◉ 開運招福

鈴文

鈴鐺的圖案。日本神道中，女巫跳神樂舞時，手中所持的神樂鈴，以及在神社參拜處供參拜者搖響的鈴鐺，都具有驅魔的靈力，同時鈴鐺清脆的聲響，被視為具有召喚神明的力量。可愛的鈴文，被當成兒童的和服或浴衣的圖案。

其他吉祥含意 ◎神明庇護、祈求育兒順利

備忘 ◎日本各地都有模仿鈴鐺造型的鄉土玩具與幸運物。

汐汲桶文

「汐汲桶」是過去用來挑海水製鹽的桶子。此文樣為汐汲桶的圖案。鹽不僅是人類等動物維持生命所需的物質，也被視為具有防止不潔、淨化周遭的力量，所以日本人會用鹽來供奉神明。因此，用來挑海水製鹽的桶子，也具有特別的含意。經常與松或波浪一同出現在文樣中。

其他吉祥含意 ◎文學藝術精進

備忘 ◎在日本傳統表演淨琉璃的《山椒大夫》及田樂的《松風》中，也有出現。

破魔弓文

弓與箭矢的組合圖案。源於鎌倉時代的習俗，當時會以此為禮物送給男嬰，當作人生中首個正月禮物。自古以來日本人相信弓可驅魔。名稱由來有一說認為因為是破除妖魔的弓，所以稱為「破魔弓」；另一種說法是「破魔」的日文念作「Hama」，而以弓射靶就叫「Hama」，破魔二字是後來取的諧音漢字。

其他吉祥含意 ◎育兒順利、武運長久、飛黃騰達

從生自民眾願望的文樣

107

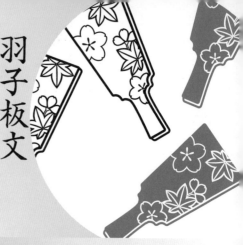

羽子板文

「羽子板」是用來玩日本傳統遊戲「板羽球」的球拍，後來發展成新年的避邪裝飾。此文樣為羽子板的圖案。羽子板歷史悠久，一般認為源自於七世紀起的宮廷遊戲「毬杖遊」，這是一種兩人以木鏟狀的「毬杖」互相擊毬的遊戲。此外，羽子板所拍打的羽球，是以無患子的種子製成，因其植物名稱，而有「子女無憂無慮」的吉祥含意。

其他吉祥含意● 祈求育兒順利、無病息災

隱簑文

「隱簑」是傳說中的妖怪「天狗」所持之物，穿上時有隱身效果。此文樣為隱簑的圖案。隱簑文很少單獨出現，通常是出現在鎌倉時代開始流行的「寶盡文」中。可見於腰帶、和服、浴衣等服裝上。隱簑也出現在名為「彥一話」的民間故事中。

其他吉祥含意● 祈求長於傾聽

石疊文

以自然石板鋪裝成的路面圖案。在日本的城、神社，能看到為了驅魔而以「九字」切割的石板（譯註：以代表九字的四條縱線、五條橫線切割成的格子狀），或為了提升運勢而以龜甲形排列的石板。另外，石疊文在英文中因圖形似西洋棋（chess）棋盤，而稱作 checker、check，並藉以祈求為比賽帶來好運。

其他吉祥含意● 祈求必勝

備忘● 誦念九字真言：臨、兵、鬥、者、皆、陣、列、在、前（行），以驅離惡鬼怨靈的護身術，有「九字切」之稱。

鱗文

層層排列的三角形圖案。可見於古青銅器銅鐸、古墳的壁畫、古陶製品埴輪等器物及藝術品上，因此被認為帶有除魔等的巫術性質。今日，和服、襦袢（譯註：穿在和服下的襯衣）、伊達卷（譯註：繫在和服寬腰帶下的窄腰帶）等和服裝束上，仍經常使用鱗文，歌舞伎《京鹿子娘道成寺》中，蛇化身成的清姬，就是穿著繪有鱗文的裝束。

其他吉祥含意 ● 提升財運

五芒星文

由等長而相互交叉的五條線，所形成的圖形。或許是因為能一筆畫到底，所以世界各地視其為一種魔術的記號。在日本，陰陽道視其為驅魔的符咒，用以代表陰陽五行的金、木、水、火、土五種元素的相剋作用。也可見於驅魔的神符上。

其他吉祥含意 ● 驅魔

備忘 ● 晴明神社（京都府）的神紋。

籠目文

以竹或藤編織而成的簍孔的圖案。因為編織方式，看起來有如驅魔符號的五芒星，或者兩個正三角形上下重疊出的避邪符號，因此被視為具有消災除厄的含意。經常搭配季節性的草本花卉，或蘆葦、柳樹、水鳥等水邊的動植物，描繪於許多文樣中。

其他吉祥含意 ● 驅魔

備忘 ● 江戶時代，有將籠子掛在屋簷下驅魔的習俗。

祈求良緣

<ruby>祈<rt>りょう</rt></ruby><ruby>求<rt>えん</rt></ruby><ruby>良<rt>き</rt></ruby><ruby>緣<rt>がん</rt></ruby>

助益良多的文樣

締結良緣、祈求良緣所指的良緣，原本是包含社會中各式各樣的人際關係。

雖說如此，但一提到締結良緣時，大家總是會聯想到男女情感。

鹿島神社（茨城縣）每年都會舉辦名為「常陸帶」的姻緣占卜儀式，且歷史悠久，還曾出現在《源氏物語》的故事中。

這項占卜儀式，是讓男男女女各自將意中人的名字寫在一條帶子上，供於神前，神官會將帶子打結，藉由打出來的結占卜姻緣。

據說，現在也能透過這項儀式，判斷男女的契合度。

有助於祈求良緣的文樣，包括與神明有關的事物、必須結合使用的物品、擁有堅韌藤蔓的植物，以及來自雙關語的構圖。

鐵線文

「鐵線」是指鐵線蓮，近來日本也出現了許多西洋品種，英文叫作「clematis」。此文樣為鐵線蓮的圖案。

鐵線蓮是江戶時代傳入日本的觀賞性植物，強韌的藤蔓被認為能讓加深連結，被認為有戀愛有成、夫婦圓滿的吉祥含意。是婚禮上經常使用的構圖，同時也有許多家紋使用鐵線蓮為構圖。此外，鐵線蓮的根也是痛風的中藥藥材「威靈仙」。

其他吉祥含意●無病息災、長壽延年
備忘●江戶時代中期能劇裝束的著名文樣。

紫陽花文

紫陽花即繡球花。此文樣為繡球花的圖案。有人認為，「紫陽花」這個名字，最早是來自「集真藍」，即「藍色的花朵叢聚綻放」之意。因為「藍」與「愛」諧音，所以繡球花便帶有祈求寵愛的吉祥含意。繡球花是琳派作品常見構圖，然而是到了近年，才開始有人使用在文樣上。如今已成為浴衣上的代表文樣。

其他吉祥含意●飛黃騰達
備忘●日本全國各地皆存在著種有許多繡球花的紫陽花寺。

榎文

榎是指朴樹。此文樣為朴樹的圖案。

寄生植物會在朴樹上生長，因此神社、寺院將其視為靈樹、神樹，並稱之為「愛乃寄」、「綾木」，作為締結良緣的象徵。

相反地，也有些朴樹是象徵斬斷惡緣，像是緣切榎（東京都）、鎌八幡（大阪府）等的朴樹，因此朴樹若是搭配鎌刀或螳螂出現，則有祈求斬斷惡緣的含意。

其他吉祥含意●締結良緣、斬斷惡緣、消災除厄

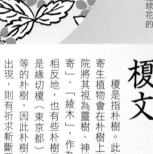

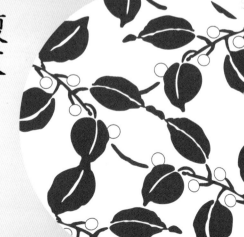

誕生自民眾願望的文樣

大根文

日文的「大根」是指白蘿蔔。此文樣為白蘿蔔的圖案。在日本春季七草中，也稱其為「蘿蔔」，代表的是「神聖的植物」，這是因為白蘿蔔具有中和體內毒素、幫助消化的作用。再者，白蘿蔔也是代表陰陽和諧、夫婦雙身（譯註：聖天神的佛像呈現夫婦相抱的站立之狀）的福神歡喜天（大聖歡喜天）的供物。另外，今宮神社（京都府）中，祈求嫁入豪門的護符袋上，也繪有白蘿蔔的圖案。

其他吉祥含意◉ 神明庇護、夫婦和睦

備忘◉ 歡喜天的神紋為根部開叉的白蘿蔔，且會舉行以白蘿蔔供奉的儀式。

寶相華唐草文

結合牡丹、蓮花、石榴等各種吉祥花卉的要素，而創造出的唐草（藤蔓）與虛構花朵的圖案。最初由印度傳入中國，奈良時代又再傳入日本。因為是將各種花卉結合成一朵花，所以有締結良緣等吉祥含意。寶相華唐草文是奈良、平安時代的裝飾文樣。可見於正倉院的寶物上，也可見於佛具上。

其他吉祥含意◉ 極樂淨土、永恆不滅、開運招福

蛤文

蛤蜊的圖案。蛤蜊形狀類似栗子，所以日文名稱又寫作「濱栗」。平安時代有「貝合」遊戲，這是從眾多單邊的蛤蜊貝殼中找出兩兩相對者，因為蛤蜊貝殼若不成對，形狀就拼湊不起來。基於此點，蛤蜊具有祈求良緣、祈求夫婦圓滿的吉祥含意。再者，日本人認為，蛤蜊有製造出海市蜃樓的靈力，因此也象徵驅魔除厄之意。

其他吉祥含意◉ 驅魔除厄、夫婦圓滿

櫻撫子文

櫻花與瞿麥的組合圖案。將春日的天空染成一片粉紅的櫻花，是代表日本的花中女王。日文稱作撫子的瞿麥，則是因為日本將嫻淑內斂的傳統日本女性稱為「大和撫子」，而與女性的美德有關。這兩種花卉的組合，具有祈求美貌、祈求嫁入豪門的含意。

其他吉祥含意 ● 祈求美貌、祈求嫁入豪門、飛黃騰達

備忘 ● 常見於夏季和服及浴衣上的文樣。

結文文

將摺成長條狀的信紙打結的圖案。古代日本對於信件的摺法，是有加以規範的，事務性的信件是摺成直條狀，稱為「立文」；情書等私用信件則是打成橫向的結，稱為「結文」。貴船神社（京都府）的結社（神社中宮）中，祈求締結良緣的護符，就是摺成「結文」的形狀，藉此託付祈求戀愛有成的心願。

其他吉祥含意 ● 祈求破鏡重圓、心想事成、生意興榮

紐文

「紐」即細繩。此文樣特別指多條細繩編織成的「組紐」的圖案。組紐是以三根以上的細繩，交叉編織成的較粗的繩子（譯註：在台灣又稱「幸運繩」），因此有強力結合、加深情感牽絆之意。正倉院中也收藏著，古代中國傳入日本的組紐。紐文是從平安時代起，開始繪製成文樣，也可見於陶器的構圖上。

其他吉祥含意 ● 學業進步、祈求留學成功、旅途平安

矢羽根文

箭矢附有羽毛的尾端部分的圖案，這個部分日文稱為「矢羽根」或「矢羽」。

在箭尾加上羽毛，是為了讓箭矢一邊旋轉，一邊命中鏢靶。因此矢羽根被借來象徵命中對方的心，也被賦予了戀愛有成的吉祥含意。另外，羽毛連續排列的「矢絣文」，是盛行於武家的文樣。

其他吉祥含意◉武運長久、飛黃騰達

備忘◉日本飲料「三矢蘇打」所使用的商標，是「三矢羽根文」。

橋文

橋的圖案。日本人認為，橋是連接活著的世界與死後世界，神的國度與人間的銜接管道，也是人與人的連結管道，因此古代將橋視為神聖之物，從「人柱」的習俗也可看出此點：古代日本會在大規模築橋時，在工地附近將人活埋生葬，作為「人柱」祭神，藉此祈求工程順利。橋常與各種風景搭配出現，其中與燕子花組合而成的「八橋文」十分有名。

其他吉祥含意◉永恆不滅

錨文

停泊船隻時所使用的錨的圖案。錨可使船固定、停留，人們藉以象徵留住事物，並將吸引、留住心儀對象的心的祈求，託付其中。可見於江戶時代的能劇裝束上。

其他吉祥含意◉祈求愛情、航海平安

小石文

以各種小石頭的圖案祈求愛情的文樣。「小石」的日文發音與「戀慕」相近，因此被視為「戀石」，日本各地皆有神社將小石頭，當成庇佑愛情的象徵。較少單獨出現，多半搭配有雙關語含意的鯉魚（戀愛）、青蛙（回來）等構圖，或與能夠招來戀情的招財貓等元素形成組合圖案。

其他吉祥含意 ● 祈求良緣、單戀有成

備忘 ● 根合（音同「願愛」）海岸（靜岡縣）、冰川神社（埼玉縣）境內所設的小石，皆為祈求良緣的著名景點。

盒文

「盒」的圖案，「盒」是指蓋子與容器形狀幾乎相同的器皿。多半當作薰香用的香的容器，又稱「香盒」。在中國，「盒」通「合」，象徵良緣與好合，因此日本也將締結良緣的吉祥含意，託付其中。

其他吉祥含意 ● 夫婦圓滿

比翼文

中國傳說中有一種雌雄各擁有單邊眼睛的鳥類，名為比翼鳥。比翼文的命名，是根據比翼鳥以及用以比喻男女彼此深愛的「比翼」一詞而來。過去在「遊里」、江戶的花柳街吉原等地，尋芳客與遊女（妓女）會將彼此喜歡的圖案結合，以此作為一種遊戲，比翼文即模仿此種組合圖案的文樣。因此，人們認為透過此文樣，便能與心愛的人建立深厚的情感聯繫。

其他吉祥含意 ● 戀愛有成

備忘 ● 有一說指出，在中國已發現比翼鳥的化石，是恐龍的一種。歌舞伎中，有名為《浮世柄比翼稻妻》的段子。

祈求良緣的好地方

在現代，靠自己尋找未來的伴侶，已成為理所當然之事，但在過去某些時代裡，婚姻更重視的是家庭與家庭的結合，兒女必須與父母決定的對象舉行婚事，結為連理。

在那樣的時代，向神明祈求良緣，恐怕是關乎一輩子的大事。所以，此處要介紹的就是自古流傳下來，歷史悠久、祈求良緣特別靈驗的地點。這些地方說不定也能幫助各位讀者提升戀愛能力。

●地主神社
（じしゅじんじゃ）

京都府京都市東山區清水1丁目
http://www.jishujinja.or.jp/

日本全國知名的祈求締結良緣的神社。一般認為，地主神社在日本建國前，即已創建，正殿前的「戀愛占卜石」為繩文時代留下之物。

●野宮神社
（のみやじんじゃ）

京都府京都市右京區嵯峨野宮町1
http://www.nonomiya.com/

以供奉締結良緣、得子順產的神祇而聞名的神社。紫式部的《源氏物語》中，光源氏和六條御息所，見最後一面之處，就是在野宮神社。據說，一邊撫摸野宮大黑天旁的神石「御龜石」，一邊祈禱，就能在一年內達成心願。

●安井金比羅宮
（やすいこんぴらぐう）

京都府京都市東山區
東大路松原上下弁天町70
http://www.yasui-konpiragu.or.jp/

以「斬斷惡緣，締結良緣」聞名。做法是一邊從名為「斷緣結緣碑」的大石下穿過，一邊祈禱。據說神的力量會透過大石中央裂縫，注入下方圓形孔洞中。

貴船神社
● きふねじんじゃ

祈求締結良緣時，要一邊將「結文」打結，一邊祈禱，就能夠使願望成真。

女性和歌人「和泉式部」，曾來此參拜，祈求愛情圓滿，而後願望成真，貴船神社因此得到「戀愛之宮」的別稱。

京都府京都市左京區
鞍馬貴船町180
http://kibune.jp/jinja/

神田明神
● かんだみょうじん

神田明神的護符「緣結御守」，與締結良緣的守護神大黑天有所淵源，十分受歡迎。

東京都千代田區
外神田2丁目16番2號
http://www.tokyodaijingu.or.jp/

出雲大社
● いずもたいしゃ

日本代表性的「締結良緣之神」。這裡的良緣，不僅是指男女之間的緣分，也泛指為一切眾生的幸福而締結的各種緣分，來此參拜，能帶來各式各樣的好緣分。

島根縣出雲市大社町杵築東195
http://www.izumooyashiro.or.jp/

東京大神宮
● とうきょうだいじんぐう

東京都千代田區富士見2丁目4番1號
http://www.tokyodaijingu.or.jp/

東京著名的伊勢神宮的分社。其中供奉的是，掌管結緣的神祇，因而成為年輕女性青睞的祈求戀愛運之處。

鈴蘭的御守（護符）十分有名。

117

闔家平安

<ruby>か<rt></rt></ruby><ruby>ない<rt></rt></ruby><ruby>あん<rt></rt></ruby><ruby>ぜん<rt></rt></ruby>

助益良多的文樣

家人和睦、生活無病無災、家中時時安和樂利，

這是自古以來每個人的心願。

標榜可祈求闔家平安的神社，

經常也能祈求家庭圓滿、夫婦和睦、無病息災等心願。

文樣也是如此，成雙成對行動的動物、

具有連結作用的器物，或者對家人的健康有益的藥草、野生植物等，

也被人們視為有助於合家平安的象徵，而加以繪製成文樣。

尤其，以圓形為基調的各種文樣，有「圓滿」之意，

因此也是象徵闔家平安的文樣。

在這個不斷探討著「家人是什麼」的現代社會中，

這些闔家平安的文樣，值得我們重新認識。

女郎花文

女郎花即敗醬草，為多年生草本植物，自然生長在山野中，在夏季到秋季間開出黃色花朵。此文樣為敗醬花的圖案。日本秋季七草之一，是夏季和服的代表性構圖，此外也可見於蒔繪工藝品、陶器上。敗醬草是具有解熱、解毒、治療子宮出血等功效的草藥，因此也有闔家平安的吉祥含意。

杜若文

「杜若」即燕子花，鳶尾科的多年生草本植物。此文樣為燕子花的圖案。因其葉子狀似燕子花展翅之姿，而得「燕子花」之名。燕子象徵闔家平安的吉祥含意，可能由築巢育兒的習性而來。杜若文中，由江戶時代中期的畫家尾形光琳，所繪製的「八橋蒔繪螺鈿硯箱」尤為著名。現在的五千日圓鈔票上，也繪有燕子花。

備忘◉燕子花也是許多和歌、日本故事所描繪的主題。

薄文

「薄」即中文裡的芒草。此文樣為芒草的圖案。自古以來，日本人認為芒草穗末端的鬚狀部分，有神祇棲宿，能劇《高砂》中，神靈化身而成的老翁和老婦所持的杉木掃帚，就有著如芒草穗般的鬚狀物。此外，不止芒草，所有禾類植物都被視為能夠招來神靈，並有「真草」之稱，日本人因此創造出了許多的相關文樣。

鶴龜文

其他吉祥含意 ◉ 開運招福

從「鶴活千年，龜活萬年」這句日本諺語可知，長壽的鶴與龜搭配而成的圖案中，被賦予了人們祈求長壽延年、長生不老的願望。有人說，此文樣最早是來自中國的蓬萊仙山文樣，之後才發展成日本特有的形態。龜鶴與色彩鮮艷的松竹梅搭配出現的文樣，常見於婚禮等喜慶或新年的筵席中。

鶺鴒文

其他吉祥含意 ◉ 開運招福

鶺鴒的圖案，又稱「戀教鳥文」，意為「教導戀愛之鳥的文樣」。鶺鴒是常見於溪流上，肩部到背部為灰色，上腹為白色，下腹部為黃色，總是上下搖動尾羽的鳥類。鶺鴒雌雄恩愛。在日本神話中，鶺鴒就是向女神伊邪那美、男神伊邪那岐，教導夫婦好和的重要性的鳥。也是著名的「神宮裂文」的代表。

鴛鴦文

其他吉祥含意 ◉ 祈求良緣

鴛鴦的圖案。鴛鴦是成雙成對行動的鳥類。日文中的「鴛鴦夫婦」，就是指感情融洽的夫妻。因此，鴛鴦文可見於禮裝（正式禮服）、盛裝用的和服及腰帶、新娘換裝後的和服上。此外，鴛鴦文的棉被帶有天賜良緣的含意。

雁文

雁的圖案。雁是秋季成群南渡、春季又返回北方的鳥類。有一則中國故事是說，武將蘇武遭敵人俘虜時，就是將書信綁在雁足上放走，因此才能回到故鄉，夫妻團圓。雁文中，有描繪成列飛翔之姿的「雁行文」，這是屬於點綴秋季的文樣；另外，還有將尾部畫成扭曲形狀的「結雁金文」。

其他吉祥含意● 旅途平安

誕生自民眾願望的文樣

千鳥文

千鳥並非特定的鳥名，原本是用來指數量很多的鳥，但在文樣中，千鳥主要描繪的是集結於海濱的小型鳥類的圖案。此文樣描繪出眾鳥可愛的模樣，和菓子的饅頭上，也會烙有千鳥的圖案，常見於較平民化的東西上。常與波浪等文樣形成組合圖案，較少單獨出現。

其他吉祥含意● 祈求育兒順利
備忘● 也是和菓子店「千鳥屋」的文樣。

燕文

燕子的圖案。燕子是會在屋簷下築巢，幼鳥產出後，夫婦會一同養育，因此一直被視為家庭圓滿的象徵。另外，燕子也會捕食房舍周圍的蚊蠅等害蟲，因此能被視為能驅逐疾病。多搭配柳樹、雨水，描繪出春天的構圖，較少單獨出現。

其他吉祥含意● 消災除厄、無病息災

貝桶文

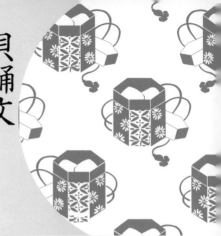

貝桶用來裝「貝合」遊戲所使用的貝殼的桶子，而「貝合」是平安時代貴族之間的遊戲。此文樣為貝桶的圖案。貝合遊戲使用的貝殼是蛤蜊等雙扇貝類，這種貝殼，若拿來和不成對的貝殼拼湊時，就無法拼成一個完整的貝殼，因此被賦予祈求夫妻圓滿、好和的含意。再者，貝桶大多裝飾得十分華美，在當時是女子出嫁的嫁妝，因此婚禮或婚禮餽贈物上，經常出現此文樣。

其他吉祥含意●戀愛有成

井桁文

井桁是安置於水井上方、木條組成的井字形井口。此文樣為井桁的圖案。過去，水井能提供生活用水，對人們來說不可或缺。因此繪製井桁，很可能帶有守護生活的含意。此外，日本過去將錢稱為「貨泉」、「泉貨」，而「井桁文」是泉水的象徵，因此也被賦予提升財運的吉祥含意。

其他吉祥含意●提升財運、富貴繁榮、祈求人際關係圓滑

流水橋文

橋的圖案。橋是用來連接兩處之物，因此可以聯想到對圓滿、繁榮的祈求。再者，橋是為了跨越河川、湖泊而架設的建築物，因此具有「跨越苦難，向前邁進」的含意，也被賦予祈求心想事成的心願。會單獨出現，也會搭配水流或季節性的植物形成組合圖案。代表性的橋文為「八橋文」、「石橋文」、「太鼓橋文」。

其他吉祥含意●開運招福

高砂文

〈高砂〉是在結婚典禮等喜慶的宴會上所唱的謠曲。這是將〈高砂〉化為圖案而成的文樣。〈高砂〉是描述高砂海岸（兵庫縣）有一顆同時擁有雌雄樹幹的「相生松」，以及松樹精化身而成的一對老夫婦的故事。因此，此文樣以相生松和老夫婦為構圖，託付夫妻恩愛、長壽延年的心願。此作品是室町時代「謠曲之神」世阿彌的作品，因此也有技藝精進之意。

其他吉祥含意● 技藝精進、長壽延年
備忘● 在高砂神社（兵庫縣）中有一顆相生松。

屋形文

干欄式建築（高腳屋）的圖案。將古代樣貌忠實呈現，且流傳至今的珍貴文樣。原為彌生時代用來儲藏稻米的干欄式倉庫，逐漸發展成神社建築樣式的「神明造」。屋形文是因為與神明關係深厚，而誕生的文樣。因此，不僅能祈求家人的幸福，同時也包含各種吉祥含意，常見於和服、暖簾（譯註：店家門口所掛的布簾）上。

其他吉祥含意● 富貴繁榮

花筏文

順水而流的竹筏與季節性的植物，組合而成的圖案。因此，春季會搭配櫻花，秋季會搭配楓葉、紅葉或菊花。其中，搭配櫻花的，多半是描繪積雪溶解，水量增加，川水載著櫻花與竹筏順流而下的模樣，可能是將夫妻圓滿、家庭幸福、長長久久的心願，託付其中。這個優美的文樣，可見於女性和服、浴衣、腰帶，乃至各類和風小物上。

其他吉祥含意● 富貴繁榮

子孫繁榮

し　そん　はん　えい

助益良多的文樣

祈求幸福綿延至子孫身上，家族世世代代繁榮下去的心願，就是子孫繁榮。

有關生子、順產、育兒的祈求，

也被視為子孫繁榮的一環，並融入在生活之中。

使用的文樣包括，狗、兔、魚類等易產而多產的生物，

葡萄等結實累累的植物，石榴、瓜類等種子多的植物，

以及藤蔓茂盛的植物。

這些文樣中都蘊含著對生子與順產的祈求。

此外，在泡桐、麻等生長迅速的樹木和植物上，

則是寄託了希望孩子快快長大的心願。

誕生自民眾願望的文樣

瓜文

甜瓜、胡瓜、西瓜、絲瓜等瓜類植物圖案的總稱。瓜類種子繁多，藤蔓茂盛，可生長蔓延成一大片瓜田，因此有子孫繁榮的吉祥含意。再者，瓜類切片的圖案，因貌似鳥巢，而稱作「窠文」。平安時代，窠文也被當成有職文樣使用。

| 其他吉祥含意 ● 飛黃騰達

葡萄文

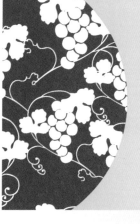

葡萄的圖案。一般認為，葡萄是隨著佛教，經由中國，傳入日本。因其強韌而四處蔓延的藤蔓，以及一串串新鮮水潤的果實，而使葡萄成為子孫繁榮與豐饒的象徵。但對武家而言，「葡萄」與「武道」諧音，葡萄結成果實後又會下垂，有「武道落沒」的不吉祥之意，因而不受武家青睞。

| 其他吉祥含意 ● 開運招福
備忘 ●產地的勝沼（靜岡縣）是以武道為特色的城市，而特別致力於體育活動。

蘭文

蘭花的圖案。比起洋蘭，更多是以春蘭為基調繪製而成。春蘭的花與莖具有滋補強身等的藥效，也會用來沏成蘭花茶飲用。因此，人們很可能是將祈求早生貴子的心願，託付於春蘭。在中國，梅、竹、蘭、菊四種植物的花，有「四君子」之稱，而被視為文人的花卉，因此也具有技藝精進等的吉祥含意。

| 其他吉祥含意 ● 技藝精進、飛黃騰達

土筆文

「土筆」的圖案。土筆是指問荊的孢子莖。初春之際，破土而出，露出地面的土筆，不僅繁殖力強、可食用，還具有療效，因此人們將期盼子孫繁榮的心願，託付其中。以土筆與問荊的構圖來代表親子關係的文樣，則是多了一層家庭圓滿的吉祥含意。

一其他吉祥含意◉文筆暢達、技藝精進、無病息災

蒲公英文

點綴春季原野的蒲公英的圖案。蒲公英的種子，能乘風飛翔，飛至遠方，因此被賦予子孫繁榮的吉祥含意。再者，將整株草乾燥處理後的蒲公英，可當中藥，具有滋補強身、促進乳汁分泌的效果。蒲公英的莖部，會流出乳白色的樹汁，因此又稱「乳草」。

一其他吉祥含意◉飛黃騰達、提升財運

桐文

擁有寬卵形的大型葉子及紫色漏斗形花朵的泡桐的圖案。在生下女兒時，種植泡桐樹，待女兒結婚之際，將成長後的泡桐樹的木材，製作成櫃，當成嫁妝，是日本某些地區的習俗，因此有祈求育兒順利的含意。此外，桐文較少單獨出現，多搭配棲息在桐林中的鳳凰，形成組合圖案（譯註：中國的桐是指梧桐，日本古代將其與泡桐混淆）。

一其他吉祥含意◉飛黃騰達、天下太平
備忘◉桐文使用在簽證、護照等文件上。

竹文

竹子的圖案。竹子生長快速、生命力旺盛，因而將盼望孩童強健地長大的心願，託付其中。再者，竹子一開始破土而出時，外形類似男性生殖器官，繼續生長後，又會在竹節內形成有如女性子宮的空洞，因此日本人視其同時具有陰陽性格，借以象徵男女結合。日本最早的史書《古事記》記載，竹葉與鹽製成的竹鹽，具有驅魔的效果。

其他吉祥含意● 消災除厄、神明庇護、男女結合、技藝精進

備忘● 只有竹葉的圖案，稱為「笹文」。

石榴文

石榴種子多，因此象徵多產。傳說中，餓鬼訶利帝母以童孩為食，釋迦摩尼將石榴交給訶利帝母，並告誡她不可再吃人肉，於是訶利帝母化為鬼子母神。因這個傳說，而使石榴被賦予早生貴子、育兒順利的吉祥含意。石榴文也可見於中國的陶器等物品上。

其他吉祥含意● 祈求順產

備忘● 鬼子母神被描繪成手中拿著石榴的模樣。「石榴石」的名稱，是根據其顏色而來。

鵜文

鵜即「鸕鷀捕魚」所使用的水鳥鸕鷀。「鸕鷀捕魚」是一種自古流傳的傳統捕魚方式，至今仍是可見於日本水邊的風情畫。此文樣為鸕鷀的圖案。鸕鷀可將整條魚輕鬆地吞入再吐出，而被賦予順產的含意。日本最早的正史《日本書紀》記載，豐玉姬出生時，曾在產房的屋頂鋪著鸕鷀的羽毛。鸕鷀多與州濱（沙洲）、波浪等構成組合圖案，較少單獨出現。

其他吉祥含意● 祈求順產、學問有成、戀愛有成

犬文

狗的圖案。狗的聽覺與嗅覺十分發達，能查覺微小的聲響，因此被認為能避開邪魔，神社中的門前石像，就是以犬（高麗犬）為造型。在者，狗容易生產，因此日本自古流傳著「帶祝」的風俗，也就是孕婦會在戌日（譯註：戌通狗）在腹部纏上腹帶，所以狗也被視為順產的守護神。

─其他吉祥含意◉ 消災除厄

目高文

目高是指青。日文「目高」之名的由來，是因為俯瞰青時，其大大的雙眼看起來向外突出。江戶時代起，受到庶民喜愛的文樣。包括青的所有魚類，都因產卵眾多，而有早生貴子、子孫繁榮的吉祥含意。目高文可見於陶瓷器、織物等物品上。

─其他吉祥含意◉ 考運亨通、學藝精進、家庭圓滿

蟲盡文

集合各式各樣的昆蟲的圖案。因為昆蟲產卵眾多，所以昆蟲的圖案，被賦予祈求多產、子孫繁榮的心願。因此，也經常與種子多的瓜類一同出現。此外，國立故宮博物院（台灣）的翠玉白菜，其白菜是象徵純潔無瑕，菜葉上類似蝗蟲和螽斯的昆蟲，則是象徵多產。

─其他吉祥含意◉ 祈求順產

犬筥文

狗造型的可愛擺飾「犬筥」的圖案。

犬筥是以和紙製成，又稱「犬張子」。其起源可追溯至獅子與 犬（高麗犬），古人會將其置於枕邊，以驅邪氣、守護孩童成長，所以又有「宿直犬」之稱，意為「夜間守護犬」。有些地方習慣在女兒節時，將犬筥放在雛人形的壇架作為裝飾。

誕生自民眾願望的文樣

—**其他吉祥含意●**避惡夢、驅魔

唐子文

唐子是指將頭兩側剃到只剩些許毛髮，身穿中國風服裝的兒童。此文樣為唐子的圖案，由中國傳入日本。繪有九十九個唐子的「百唐子文」，具有子孫繁榮的吉祥含意，因此也會出現在婚禮道具、屏風、家具上。

—**其他吉祥含意●**家運興隆
備忘●疫神社（岡山縣）會以唐子舞祭祀神明。

麻葉文

以正六角形為基本圖案的幾何學圖形，因為形狀似麻，而得此名。現在大麻被視為危險的毒品，但在過去，大麻的莖可製成纖維，果實可當成藥材使用。麻的生長十分迅速，因其快速成長茁壯的性質，而被賦予盼望孩子健壯長大的心願。

—**其他吉祥含意●**祈求順產
備忘●日本各地散布著以麻葉文為神紋的神社，包括大麻比古神社（德島縣）、忌部神社（德島縣）、麻賀多神社（千葉縣）等。

考運亨通

<ruby>考<rt>こう</rt></ruby><ruby>運<rt>かく</rt></ruby><ruby>亨<rt>き</rt></ruby><ruby>通<rt>がん</rt></ruby>

助益良多的文樣

人類透過知識、技術的習得，發揮出潛藏的力量與才能。

在現代，我們可以看到各式各樣可以測驗知識、技術是否到達一定程度的考試，但這樣的考試，並非現代專屬，而是自古以來就存在於世界各地。

在日本，廣為人知的「天神信仰」，將生於平安時代的菅原道真尊奉為天神，菅原道真喜愛的梅花，就是祈求考運亨通的代表構圖。

另外，中國相傳，鯉魚逆流而上，跳過瀑布，就能化身為龍，因為這個鯉魚躍龍門的傳說，使得鯉魚、龍也有了祈求考運亨通的含意。

再者，當一個人通過了學校、職場的考試，就有可能運氣大開，從此平步青雲，因此這些文樣也象徵著加官進祿、飛黃騰達。

蕨文

將早春時會長出捲曲拳狀新芽的蕨，繪製成圖案的文樣。文樣中，若描繪出新芽向上捲曲的曲線，則稱為「蕨手文」，也可見於古青銅器的銅鐸及壁畫上。奈良時代，會製造一種刀柄末端如蕨狀捲曲的蕨手刀，因此蕨與武士的淵源似乎十分深厚。此外，蕨即使在背陽處，也能茂盛生長，且會彈射出孢子，增加後代子孫，這些性質使其被託付了各式各樣的吉祥含意。

其他吉祥含意◉ 開運招福、子孫繁榮

備忘◉ 熨斗袋（譯註：日本用來當紅包）、謝儀袋或奠儀袋的封袋「正面所寫的「のし」二字，就是在模仿蕨的造型。

梅文

梅花的圖案。春天最早綻放的梅花，既是日本最早的詩歌總集《萬葉集》中，經常吟詠的對象，也是菅原道真所喜愛的花卉，因此古人認為菅原道真化身的天神，會棲宿在梅的種子中。隨著天神信仰的遠播，梅也如同菅原道真一般，被視為學問之神。因此，天神的神紋是使用「梅鉢文」。此外，從諧音來看，「梅」通「生產」，因此也有祈求順產的含意。

其他吉祥含意◉ 祈求順產、考運亨通、學問有成

雞冠花文

因花的形狀類似雞冠，而有雞冠花之稱的花卉的圖案。因此，此文樣被賦予了各種與雞有關的吉祥含意。再者，摘下雞冠花盛開的花朵乾燥處理後，其種子可當成藥材使用，因此也帶有祈求無病息災等的心願。

其他吉祥含意◉ 飛黃騰達、學問有成

備忘◉ 在山梨縣有雞冠神社。

雞文

雞的圖案。在中國，因雞冠的「冠」與「官」諧音，而被賦予得到官位、飛黃騰達的含意，是加官進祿的象徵。此外，雞又代表儒家五德「仁義禮智信」。在日本，因為雞是飼養在庭園的鳥，而被稱為「庭鳥」，因母雞會照顧小雞，所以也被賦予了祈求家庭圓滿的心願。

一其他吉祥含意◉家庭圓滿

鷺文

經常出現在水邊的鷺的圖案。自古以來，日本人視鷺為神聖的鳥類，至今仍存在著源自七夕傳說的祭神儀式「鷺舞」。在中國，「鷺」與「路」同音，因此有「一路榮華」之意，被賦予了祈求加官進祿的心願。津和野彌榮神社（島根縣）的鷺舞，是著名的國家重要無形民俗文化財。

一其他吉祥含意◉戀愛有成

鶉文

鶉鶉的圖案。鶉鶉的啼聲，聽起來就像在說日文的「御吉兆」（Gokiccho），因此被當成吉祥鳥類入畫。在日本，鶉鶉會在粟（小米）結實纍纍的時期群聚，所以鶉鶉也會與粟搭配出現，藉以象徵收成。此外，在古代中國，有一派說法認為，鳳凰是自鶉鶉變化而成，因此鶉鶉也有飛黃騰達的吉祥含意。

一其他吉祥含意◉五穀豐登、開運招福
備忘◉和菓子「大福」的原型，是室町時代的「鶉餅」。

鯉文

鯉魚的圖案。相傳鯉魚登上瀑布後，「六六鱗變九九鱗」，原本頭尾之間的三十六片鱗片，會增加成八十一片，鯉魚因而被認為是會成長蛻變的魚。因此，自古以來，人們一直將飛黃騰達與加官晉爵的心願，託付在鯉魚身上。此外，中國流傳著登上瀑布，躍過龍門的鯉魚，會化身成龍的傳說，因此鯉魚也經常搭配瀑布出現。

一其他吉祥含意●心想事成

雲文

漂浮在天空中的浮雲圖案。過去，將湧出的雲稱為「雲氣」，並認為雲氣的大小、形狀與運勢有關，而將各式各樣的心願，託付在可占卜吉凶的雲氣上。日本古代認為，極樂世界存在於雲端，因而描繪出形形色色關於雲的文樣，藉以託付對永恆不滅的嚮往。代表性的文樣有「雲珠文」、「靈芝之雲文」。

一其他吉祥含意●心想事成、開運招福

蹄鐵文

馬蹄鐵的圖案，又稱「馬蹄文」。馬蹄鐵是裝釘在馬蹄上的C字形鐵製物，馬具的一種。在日本，馬具與武具都有武運、飛黃騰達的含意，因此馬與武具被賦予了加官進祿的吉祥含意。此外，最近又將馬蹄鐵與西洋思想結合；西方認為鐵中蘊藏靈力，因此馬蹄鐵也被認為，擁有能驅逐邪靈，帶來富貴繁榮的力量。蹄鐵文是可見於各種和風小物上的文樣。

一其他吉祥含意●邪靈退散、富貴繁榮

帆巴文

將船帆繪成「巴」字形的圖案。

「巴」最早是從中國古代的象形文字而來，但關於這個字的起源眾說紛紜，一派認為，巴是模仿勾玉的形狀，另一派認為，巴是從射箭時左手上戴的皮套的形狀而來。另外，因為帆巴文是八幡神的神紋，所以人們認為可從背後帶來一帆風順的風勢，並將祈求考運亨通的心願託付其中。帆巴文也是受到武將喜愛的文樣，常見於武具和馬具上。

一其他吉祥含意◉武運長久

轡唐草文

以「杏葉轡」為基調，再加上唐草（藤蔓圖案）的圖案。杏葉轡是指，馬具銜轡上的鏡板（譯註：連接皮革與皮革的金屬物）部分，模仿杏葉形狀打造成者。日本中世至近世的許多公卿，都將轡唐草文當作宮中制服「袍」上的文樣，轡唐草文因而成為廣為人知的代表性有職文樣。因此，也被賦予了加官進祿的吉祥含意。

一其他吉祥含意◉富貴繁榮

文殊菩薩文

文殊菩薩的圖案。文殊菩薩是智慧之神，其梵名為Majïuzrii，又稱妙吉祥菩薩。右手持劍，可斬斷迷惘，左手持經卷，可賜予智慧，在畫中多半是以坐姿呈現。繪成文樣時，經常以興福寺東金堂（奈良縣）的坐像或安倍文殊院（奈良縣）的五尊像，為構圖藍本。

一其他吉祥含意◉開運招福
備忘◉日文相關諺語「聚集三人，便是文殊的智慧」，意近於「三個臭皮匠，勝過一個諸葛亮」。

134

誕生自民眾願望的文樣

昨鳥文

將鳳凰或尾長鳥等鳥類，啣著帶花樹枝或寶物的模樣，繪成圖案的文樣，又稱「含授鳥文」、「花喰鳥文」。這是祈求考運亨通、招來幸運的文樣，古今東西都受到各領域的喜愛。一般認為，昨鳥文源於波斯薩珊王朝，經過絲路，傳入日本，正倉院的寶物中可見到昨鳥文的代表性構圖。

其他吉祥含意 ● 心想事成

毘沙門龜甲文

龜甲文的一種。以三個龜甲合成的山狀圖形為基本元素，再一個接一個連結而成的文樣。名稱的由來是，因為毘沙門天所穿的鎧甲上有此文樣。毘沙門天又稱多聞天王，是著名的戰勝、必勝之神，因此能將各式各樣的心願託付其中。

其他吉祥含意 ● 心想事成

松皮菱文

松樹皮剝落模樣的圖案。關於圖案的由來，也有人說是以「州濱文」為原型，而州濱文是以仙人居住的蓬萊仙島為意象的文樣；還有人說是菱形重疊而成的文樣。無論是哪一個由來，松皮菱文都有著十分吉祥的含意，能夠連結到事物的成功，因此受到許多武將的喜愛，並將其當成武具和馬具上的標記，同時也許多家族愛用的家紋。可將祈求加官進祿的心願託付其中。

其他吉祥含意 ● 武運長久

技藝精進

<ruby>技<rt>ぎ</rt></ruby><ruby>藝<rt>げい</rt></ruby><ruby>精<rt>じょう</rt></ruby><ruby>進<rt>たつ</rt></ruby>

助益良多的文樣

既然有掌管考運亨通、學問精進的神祇，

當然也有各種神祇能幫助人精進詩歌、文筆、手藝、繪畫、音樂等各項藝術。

笑聲、優美的樂音、織物等工藝品、大費周章完成的料理，

這些其實都可以是為了祈求神明庇護而獻上的供品。

或許演奏用的樂器、織布所需的織布機、書寫詩歌的筆硯中，

都蘊藏著不可思議的力量，於是人們抱著祈求精進的虔誠心願，

將這些器物化為文樣。

自古以來，只要身懷出色的技藝，自然能吸引良緣，還能幫助自己出人頭地。

人們在祈求技藝精進的同時，想必也懷抱著這些心願吧。

紅葉文

有紅葉之稱的楓樹或楓葉的圖案。因為楓葉狀似雞冠，而通飛黃騰達、武家視其為「取得天下」的文樣，而十分青睞。

此外，紅葉常與鹿搭配出現，一般認為這是因為楓葉轉紅時，正好是鹿戀愛求偶的季節。也可將祈求戀愛有成的心願，託付其中。

其他吉祥含意 ● 戀愛有成

誕生自民眾願望的文樣

桃文

桃子的圖案。在中國，桃樹是《西遊記》中出現的女神西王母的庭院中，所種植的樹木。因為西王母手持絲卷（參考140頁），所以也可將祈求技藝精進的心願託付其中。此外，日本最早的史書《古事記》中，記載著以桃子驅趕邪靈的神話，因此人們也視桃子為靈果，並賦予了各式各樣的吉祥含意。

其他吉祥含意 ● 長壽延年

水仙文

在極寒之中散發清香的水仙圖案。水仙之名出自中國的典故，道書《天隱子》認為仙人「在天曰天仙，在地曰地仙，在水曰水仙」。中國將水仙在水邊綻放之姿，比喻為仙人，而得此名，傳入日本後也沿用了這個名字。因此，水仙是帶有飛黃騰達含意的吉祥花卉。

其他吉祥含意 ● 防止自戀、神明庇護

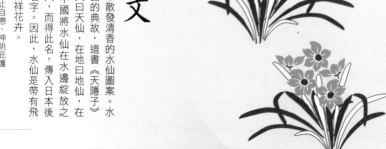

老松藤文

松與紫藤的組合圖案。也是實際中經常可見的風景。紫藤伴著松樹之姿，令人聯想到仰慕師父的弟子，或者恩愛夫妻，因此被賦予了技藝精進與夫妻圓滿的吉祥含意。順帶一提，「老松」不是指樹齡高的松樹，而是樹枝長得蒼勁挺拔的松樹。

其他吉祥含意◎夫婦圓滿、戀愛有成

備忘◎在福岡縣有許多以「老松」命名的神社。

鸚鵡文

鸚鵡的圖案。雖然是鸚鵡給人異國風情之感，但早在奈良時代的《日本書紀》中，就已有鸚鵡的記載；正倉院的寶物上，也能見到鸚鵡的圖案。鸚鵡善於模仿人說話，因此人們寄予了祈求技藝精進、辯才無礙的心願。其中，兩隻正面相對的鸚鵡形成的丸文樣的「向鸚鵡文」十分著名。

其他吉祥含意◎辯才無礙、戀愛有成

雪華文

將雪的結晶繪成花朵般的圖案，又稱「雪花文」。以雪花圖案為酷夏消暑，是老祖宗流傳下來的智慧，因此雪華文經常搭配動植物，使用於夏季的和服、腰帶、浴衣即各種和風小物、餐具上，較少出現在冬季衣物上。雪華文在各種文樣中，屬於特別優美的一種，所以也可將祈求技藝精進的心願，託付其中。

其他吉祥含意◎五穀豐登、技藝精進、學問有成

備忘◎一般認為，江戶幕府的老中（譯註：江戶幕府的官職名，直屬將軍之下的常設最高職務）土井利位，用顯微鏡觀察雪的結晶，所描繪編撰出的《雪華圖說》，是雪華文的起源。

138

振鼓文

鈴太鼓的圖案，又稱「鈴太鼓文」。

鈴太鼓是一種拿在手中的小型鼓，鼓中有鈴鐺，能一邊揮動拍打，一邊發出熱鬧的聲響，而得此名。因為是使用在有樂器伴奏的舞蹈上，所以也能象徵技藝精進的吉祥含意。此外，鈴太鼓最早起源於，西藏僧侶手持的達瑪如。據傳，達瑪如是用純潔無垢的男女的顱骨，加以結合製作而成，因此也具有神明庇護之意。

其他吉祥含意◉神明庇護、永恆不滅、戀愛有成
備忘◉使用於歌舞伎的段子《京鹿子娘道成寺》中。

琴文

古琴的圖案。包括古琴的所有樂器，皆因音色、外形優美，且與神明關係深厚，而不只象徵技藝精進，同時還具有祈求神明庇護的含意。此外，在中國，古琴是琴藝高超、透過仙術活了八百年的琴高仙人的象徵物，因此也被賦予了長壽延年的吉祥含意。

其他吉祥含意◉長壽延年、神明庇護
備忘◉日光東照宮（栃木縣）的陽明門上，有琴高仙人乘著鯉魚的雕像。

短冊文

用來書寫的長條形紙片的圖案。說到短冊，現代的日本人，大多都會想到用來寫七夕願望的紙片，但在過去，短冊其實是便條紙。之後，漸漸被當作吟詠詩歌的歌會時，用來抽題目的籤，又變成用來寫和歌的紙，所以後來和歌都是寫在細長的紙片上。因此，人們將祈求技藝精進的心願，託付在「短冊文」中。

硯箱文

硯箱是指硯台盒，但不是指中小學校裡會看到的硯台盒，多半是指施以蒔繪工藝的硯台盒的圖案。日本古代有一種風俗，人們會在七夕早晨，整理硯台盒，並將積於芋葉表面的露水倒在硯台上，以此磨墨習字，因此「硯箱文」被賦予了祈求技藝精進的心願。這種艷麗的文樣，經常出現在喜慶筵席中的女性和服或腰帶上。

一 其他吉祥含意● 文筆暢達

絲卷文

將織布時，木架上纏繞著緯線而成的麻線球，繪製成圖案的文樣總稱。手工業時代裡，絲卷是生活中不可或缺的重要物品，同時又與七夕、織女有關，所以是祈求技藝精進的代表性構圖。此外，絲卷文也和中國神話中的西王母關係深厚。

一 其他吉祥含意● 戀愛有成

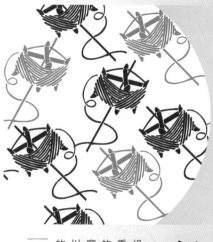

梶葉筆文

梶即構樹。此文樣為構樹葉與毛筆的組合圖案。日本古代，會在七夕舉行十分重要的宮中活動。因為構樹葉是神靈棲宿的神聖樹葉，所以七夕這天，古人將詩歌寫在葉子上，將五色的線穿過七根針，藉以祈求織布技術的提升，這就是梶葉筆文的由來。至今仍是描繪在浴衣上的構圖。

一 其他吉祥含意● 神明庇護
備忘● 「梶文」是信州的諏訪大社的神紋。

誕生自民眾願望的文樣

飛天文

「飛天」的圖案。飛天是指，住在天上，飛翔於諸佛周圍的天人。飛天多半繪成天人穿著羽衣，一邊奏樂，一邊在散發花香、從天而降的花瓣中，翩翩起舞的模樣，因此又稱為「天人樂文」、「天女文」。可將祈求壽終正寢或美貌的心願，託付在其曼妙的舞姿中。經常繪於佛具或掛畫上。

其他吉祥含意●壽終正寢、祈求美貌

迦陵頻伽文

迦陵頻伽的圖案，又稱「妙音鳥文」、「好聲鳥文」。迦陵頻伽是上半身為人，下半身為鳥，擁有美聲的佛教傳說中的鳥類。在印度，迦陵頻伽被當成音樂之神崇拜。因此，人們將祈求表演藝術精進的心願託付其中。大多出現在女用的和服及腰帶上，不限使用季節。此外，豐前市（福岡縣）的岩洞窟中，存在著成畫於平安時代末期的岩畫。

其他吉祥含意●技藝表演成功

香之圖文

又稱「源氏香文」，這是將猜香名的遊戲「組香」或「聞香」中，所使用的解答記號當成構圖的文樣。每一種記號都可以跟《源氏物語》裡的一段故事相對應。組香是一種風雅的遊戲，與文學關係深厚，因此可用以祈求技藝精進、富貴繁榮。這是受到江戶時代的武家女性所青睞的構圖。

其他吉祥含意●富貴繁榮、戀愛有成

生意興隆

<ruby>生<rt>しょう</rt></ruby><ruby>意<rt>ばい</rt></ruby><ruby>興<rt>はん</rt></ruby><ruby>隆<rt>じょう</rt></ruby>

助益良多的文樣

雖說擁有愈多的人，愈容易遭人忌妒與怨恨，

但想要穿戴比他人更昂貴的衣物，吃更高級的食物，

接觸更美的事物，享受更奢華的生活，

似乎是存在於所有時代的人之常情。

從人類無盡的慾望中誕生出的生意興隆、富貴繁榮的文樣，

多數是在描繪貴族的家具、什物，或當時的高級品等。

以風水而言，黃色與金色可提升財運，

所以具有這些顏色的事物，也成了文樣的構圖。

此外還有雙關語的文樣，這或許顯現出，當時的庶民在無可奈何的現實中，

仍保有堅韌的心，不輕易陷入悲觀，並將夢想化為歡笑。

銀杏文

銀杏的圖案。銀杏又稱「公孫樹」，樹齡長，長成大樹的同時，樹葉會展開成扇形，可連結到蒸蒸日上之意，樹葉又會變成金黃色，因此被賦予了生意興隆等各式各樣的吉祥含意。此外，銀杏樹也在寺院神社中被視為神樹，日本各地存在著許多祈求育兒順利的「子育銀杏」。除了和服及腰帶上，銀杏文也可見於神紋及家紋中。

其他吉祥含意 ● 祈求育兒順利

山吹文

山吹是指棣棠花，可見於日本各地的植物。此文樣為棣棠花的圖案。棣棠花，花朵呈金黃色，因此被視為吉祥植物。此外，也出現在日本最早的詩歌總集《萬葉集》中，自古受到眾人喜愛。「山吹文」會搭配其他草本花卉或流水，描繪成春天代表性的構圖。

其他吉祥含意 ● 飛黃騰達、武運長久、提升財運

備忘 ● 從風水上來看，棣棠花色的錢包能提升財運。

牡丹文

有「百花王」、「花王」之別稱的牡丹圖案。其根具有藥效，因此人類自古栽培牡丹。牡丹之所以象徵富貴繁榮，是因為牡丹每年都會開出鮮豔而盛大的花朵，且牡丹在佛教中，也被視為子孫繁榮的象徵。「牡丹文」也出現在平安時代的有職文樣中。

其他吉祥含意 ● 子孫繁榮、無病息災

福壽草文

福壽草即側金盞花，花開於舊曆正月將近時，因此又有「元日草」（譯註：元日即元旦）的別稱。此文樣為側金盞花的圖案。在中國，因其花色而成為提升財運的象徵；在日本，則是自江戶時代開始，培育出了許多金盞花的園藝品種。因為正月會用金盞花來裝飾「床之間」（和室凹間），所以帶有福壽的含意。此外，側金盞花的根具有藥效，因此人們也將祈求長壽延命的心願，託付其中。

其他吉祥含意◉長壽延年，提升財運

蝙蝠文

蝙蝠的圖案。蝙蝠在日本又稱「蚊食鳥」，因其具有補食蚊子的習性，所以是對人類有益的生物。在中國，蝙蝠的「蝠」字通「福」，可祈求招來幸運與早生貴子。此外，傳說中，老鼠活到一百歲以上，就會化作蝙蝠，因此蝙蝠也象徵長壽，過去留下了許多相關的文樣。

其他吉祥含意◉子孫繁榮、無病息災、消災除厄

金魚文

金魚的圖案。金魚是在室町時代，自中國傳入日本，一直到江戶時代前期，都是與平民百姓無緣的奢侈品，因而得到「金魚」之名，且被賦予了富貴繁榮的吉祥含意。此外，在中國，金魚是「八寶文」的其中一寶，與「金余」諧音，代表富貴有余，因此人們將祈求提升財運的心願託付其中。

其他吉祥含意◉開運招福
備忘◉中國人認為，玄關飼養金魚可以招來客人。

星文

星星的圖案。平安時代，盛行透過天象占卜命運的陰陽道，以及將北極星、北斗七星神格化的妙見信仰，因此人們開始將心願寄託於星星，進而創造出各式各樣的圖案與文樣。若是以圓代表星星時，則會以「曜」字來代替「星」。古代輿車上，也繪有祈求一路平安的「九曜文」。

其他吉祥含意 ● 驅魔、一路平安、長壽延年

鍵文

鍵即鑰匙。此文樣為鑰匙的圖案。日本是從江戶時代末期，才開始用鑰匙替財產或貴重物品上鎖，以防失竊。於是，鑰匙成了財富的象徵，人們也將其繪製成文樣，甚至家紋。此外，在帶來吉祥的「寶盡文」中，也可見到「鍵文」。

其他吉祥含意 ● 驅魔

誕生自民眾願望的文樣

寶文

被當作寶物珍藏的貴重物品的圖案。過去有只描繪出「八仙」手上所持之物的「暗八仙文」，以及取自佛教經典中八個吉祥物的「八寶文」，兩者皆是由中國傳入日本，並轉變成日本式的文樣，自鎌倉時代起，成為日本人描繪的題材。因為是多種寶物集合描繪而成，所以又稱「寶盡文」。

其他吉祥含意 ● 開運招福、提升財運、消災除厄

145

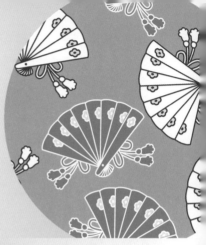

檜扇文

扇文的一種，將檜木的細長薄片層層相疊所製作成的扇子，化為圖案的文樣。

因檜扇能散發出的香氣，所以平安時代的貴族，將其當作衣服上的飾品。因扇子展開後呈八字形，而有愈到末尾愈盛大之意。「檜扇文」多搭配季節性的草本花卉，描繪成色彩繽紛的文樣，較少單獨出現，常見於婚禮場合。

| 其他吉祥含意 ◉ 開運除厄、戀愛有成

琵琶文

樂器琵琶的圖案。琵琶是辯才（財）天手中所持的樂器，因此被賦予了辯才（財）天的吉祥含意。順帶一提，辯才（財）天是古印度的水神，相傳是薩拉斯瓦蒂化身而成，原本被尊奉為辯才、學藝與智慧的女神，但到了江戶時代，「才」字變成「財」，而成了金錢運、財運的象徵。

| 其他吉祥含意 ◉ 技藝精進

招貓文

「招貓」是前腳做出招人前來的手勢的貓擺飾品，中文一般譯為「招財貓」。

日本自古視其為幸運物，相傳貓舉右手招財，舉左手招人（客人），商人經常以此作為家中的裝飾，將祈求生意興榮的心願託付其中。關於招財貓的起源眾說紛紜，其中還有人認為是源自於「貓洗面過耳則客至」的中國故事。

| 其他吉祥含意 ◉ 開運招福
| 備忘 ◉ 日本各地皆有源於招財貓的寺院。其中的豪德寺（東京都）十分著名。

146

福笹文

「福笹」的圖案。福笹是指，將有「吉兆」之稱的小判（譯註：6 江戶時代的橢圓形金幣）、鈴鐺、葫蘆、阿多福（譯註：醜女面具）、惠比須等物，裝飾在生命力旺盛地朝天生長的細竹上而成的幸運物。因福笹與惠比須信仰結合，所以在關西，經常見於「十日戎」祭典等的場合。可象徵各種吉祥含意，因而成為文樣的構圖。

其他吉祥含意 ● 開運招福

七寶繫文

將大小相同的圓互相重疊四分之一，所形成的連續圖案。因為圓形象徵圓滿，以及名稱是來自佛經記載的七種寶物「金、銀、琉璃、珊瑚、瑪瑙、玻璃（水晶）和有千年壽命的硨磲（貝類的一種）」，因此自古以來，被視為一種吉祥而優美的文樣。常見於七寶燒、伊萬里燒等的陶瓷器上。

其他吉祥含意 ● 家庭圓滿

十二章文

繪於中國皇帝衣裝「冕服」上的圖案，傳至日本後轉變成的文樣。十二文章是描繪，與儒家思想有關的日、月、星、山、龍、藻等十二種文樣，同時也與陰陽五行有關，因此被賦予了各式各樣的吉祥含意，並成為富貴繁榮的象徵。可見於寺院、婚禮、喜慶筵席上。

其他吉祥含意 ● 開運除厄、守護國家、五穀豐登

心想事成

<ruby>しょ<rt>しょ</rt></ruby><ruby>かん<rt>がん</rt></ruby><ruby>じょう<rt>じょう</rt></ruby><ruby>じゅ<rt>じゅ</rt></ruby>

助益良多的文樣

日本包括地藏菩薩的神祇多如繁星，

也許是因為每個人都各自有著形形色色不同的願望。

所以人有多少願望，世間就有多少神祇。

有不少文樣便是誕生自對上天的祈求。

心想事成是指，幫助人達成各式各樣的心願，

這類文樣的構圖來自與神明有關之物、

與節日或例行活動相關之物，

或以動植物的習性或名稱為比喻等各種靈感。

此處也將介紹對單戀、挽回愛情也有幫助的、

古代所沒有的現代式文樣。

片喰文

片喰即酢醬草，在都市也十分常見。

此文樣為酢醬草的圖案。酢醬草的葉與莖，含有草酸成分，因而得到「酢醬草」之名。過去會利用這種草酸成分，來擦拭鏡子，所以又稱為「鏡花」。因此，「片喰文」被認為具有祈求美貌的含意。可見於許多家紋中。三片葉子被認為是慈悲、智慧、德性的象徵，十分受到武家青睞。

其他吉祥含意● 祈求美貌

夕顏文

夕顏是指瓠子。此文樣是瓠子的花、莖或果實的圖案。瓠子是在傍晚開花的植物，取出果肉加以乾燥處理後，即成干瓢（譯註：一種用於壽司、涼拌或燉菜的食材）。干瓢含豐富的纖維質與礦物質，有助於美容養顏。此外，《源氏物語》中出現的瓠子，也被描繪成美人的象徵，因此夕顏文被賦予了祈求美貌、美容養顏的心願。

其他吉祥含意● 祈求肌膚美麗

薔薇文

薔薇是指玫瑰。此文樣為玫瑰的圖案。玫瑰四季皆能開花，因此在日文中又稱「長春花」，並被賦予了祈求健壯、不老的心願。一般容易誤以為薔薇文是新的文樣，但在早在奈良時代，薔薇便以「茨」（荊棘）之名，出現在《萬葉集》中；在江戶時代，流行玫瑰的栽培，所以「薔薇文」也以鮮豔的色彩，出現在女用的和服及腰帶上。

其他吉祥含意● 消災除厄、疾病痊癒

備忘● 松尾寺（奈良縣）、小房觀音（奈良縣）為著名的賞玫瑰景點。

狐文

狐狸的圖案。在日本，狐狸棲息在人類居住的村落中，是經常可見的動物，因此被認為是稻荷神的化身，稻荷神社前也是以石狐狸代替石獅子。人們視狐狸為稻荷信仰的象徵，賦予其保佑養蠶（除鼠）、生意興隆、五穀豐登、求得子嗣等各式各樣的吉祥含意。經常搭配鳥居（譯註：神社入口的牌坊）或稻，形成組合性的文樣。

其他吉祥含意 ◉ 保佑養蠶（除鼠）、五穀豐登、夫婦和睦

牛文

牛的圖案。在歐洲，牛經常和馬一同出現在雕刻中；在日本，牛則是因佛教的傳入，而開始出現在儀式或祭禮中，也成了文樣中的構圖。其中，天滿宮的臥牛像，是天神信仰的象徵，被賦予了疾病痊癒的吉祥含意。

其他吉祥含意 ◉ 疾病痊癒

貓文

貓的圖案。貓出現於平安時代的隨筆散文集《枕草子》中，因此一般認為，貓是平安時代以後，才被當成寵物傳入日本。日本自古，留下了許多貓做著可愛動作的文樣。其中，黑貓和做出招手姿勢的貓，被認為可招來客人，受到商家青睞。其他還有只描繪出貓足跡的文樣。

其他吉祥含意 ◉ 生意興隆、五穀豐登
備忘 ◉ 在須崎市（高知縣）有貓神社的存在。

蛙文

青蛙的圖案。青蛙與「歸來」、「返回」、「改變」、「孵化」諧音，因此具有各式各樣的吉祥含意。其中，游於池中的鯉魚與青蛙組合而成的「鯉蛙文」、青蛙與小石頭組合而成的「小石蛙文」，因「鯉」與「戀愛」諧音，小石與「戀慕之情」諧音，而用來象徵著挽回愛情之意。

其他吉祥含意◉ 祈求挽回愛情

鰻文

鰻魚的圖案。鰻魚是江戶時代暑伏之日，用來增進精力、防止先兆中暑而吃的魚。還有一種將蒲燒鰻圖形連續排列成的文樣，稱為「鰻繫文」。人們認為即使不吃鰻魚，只要看到這種文樣，就會讓人激起鬥志，在床第之上也會不可思議地充滿活力，而能早生貴子。此外，因為鰻魚強健有力，所以也具有生意興隆的含意。

其他吉祥含意◉ 增進精力、夫婦和睦

鯰文

鯰魚的圖案。鯰魚是棲息於泥地，白天躲藏在陰暗處，夜間活動的生物，所以有著夜視能力強的「夜目」，所以日文中音通「媳婦」和「閱讀」，而被認為具有娶媳婦及生意興隆的吉祥含意。此外，鯰魚有感知地震的能力，因此江戶時代的安正大地震以後，鯰文便成為經常出現在玩具、繪皿上的文樣。

其他吉祥含意◉ 遠離地震、祈求良緣、生意興隆

百足文

百足即蜈蚣。此文樣為蜈蚣的圖案。

自古以來，民間療法中就以蜈蚣的圖案藥，以乾燥蜈蚣為強精藥，而古人視蜈蚣為戰神毘沙門天的使者。一般認為，這樣的民間療法與信仰之間，有著深厚的淵源。再者，蜈蚣多足，而有「客人紛至沓來」、「御足（錢）多多」之意，因此自江戶時代起，便將祈求生意興隆、門庭若市的心願託付其中。

其他吉祥含意 ◎ 門庭若市、母性能力開竅

蜘蛛文

蜘蛛的圖案。日本最早的正史《日本書紀》中，有一首詩歌是說「發現了蜘蛛結網，所以心愛的人一定會來」，此外日本相傳「早晨的蜘蛛是有人來訪的前兆」、「早晨看到蜘蛛正在結網是吉兆」，可見蜘蛛被視為有召喚心愛的人前來的力量。此外，蜘蛛網也是常見的文樣。

其他吉祥含意 ◎ 祈求等待之人到來

纏文

「纏」的圖案。「纏」原本是指，武士大將使用在戰場上的馬印（譯註：戰場上宣示我軍主將所在之處的旗幟）。但江戶時代起被當成町火消所使用的旗幟。因此，纏文不只象徵武運長久，也被當成遠離祝融之災的護身圖樣。因其造型優美而華麗，所以無論是在浴衣、祭半纏、日本手拭巾上，皆十分常見。

其他吉祥含意 ◎ 遠離祝融之災

誰袖文

平安時代放入袖中使用的香包、衣被香的圖案。衣被香也是香包的一種，在江戶時代被稱為「花袋」、「浮世袋」、「誰袖」。袖內裝有香包或衣被香，被認為可藉由揮袖、勾引對方的心神，因此被賦予了戀愛有成的吉祥含意。現在則是經常出現在華麗的和服文樣中。

其他吉祥含意◉締結良緣、戀愛有成

従生自民眾願望的文樣

輪車文

為了預防乾燥，而被浸在水面上的輿車車輪的圖案。在古代，輿車是貴族乘坐的交通工具，因此被賦予了富貴繁榮、嫁入豪門的吉祥含意。此外，還有一派說法是，沒有好好珍惜的車輪，會化成妖怪「片車輪」，所以人們繪「輪車文」是為了封印住妖怪。輪車文多半搭配流水出現，是帶有清涼感的文樣，常見於春夏季。

其他吉祥含意◉祈求嫁入豪門、封印妖怪

簪文

簪的圖案。簪是髮飾的總稱。一般認為，簪是起源於繩文時代。日本古人認為，末端細尖的棒子具有法力，因此叉在頭上可以驅魔。江戶時代後半，簪才開始出現於文樣中，這或許是與簪自此時開始具有裝飾性有關。

備忘◉代表性的文樣有「玉簪文」、「花簪文」、「搖曳簪文」。

髑髏文

髑髏即骷髏。此文樣為骷髏的圖案，又稱為「野晒文」。江戶時代，路邊即可見到人死之後腐朽的屍體，因此骷髏成為書畫的主題。每個人都難逃一死，死後屍體腐敗，化為白骨，最後白骨風化，塵歸塵土歸土，雖然免不了如此命運，但人們依舊能相信，靈魂會繼續存在，且不斷輪迴轉世。或許正因如此，才會產生以骷髏為構圖的文樣。

其他吉祥含意◉祈求輪迴轉世

日月文

以中國的陰陽思想為基礎，將一陰一陽恰恰相反的兩種性質，化為圖案的「對極圖文」的一種。對極是指，像太陽與月亮、水與火、男與女、雌與雄等，互相對立而又共存的兩者，永恆不滅地存在下去，因此被視為吉祥的意象。過去，天皇家的家紋就是「日月紋」，但平安時代末期後，改為「菊花紋」。日月文使用廣泛，可見於和服、器皿等。

其他吉祥含意◉開運招福

分銅繫文

分銅為日本古代的砝碼。此文樣是將分銅的凹凸之處相互連接而成的圖案。因為是以相同的文樣，連續組合而成的構圖，所以具有「朝四面八方開展」的含意，因此人們以此為生意興隆、提升財運的象徵。其他透過連續圖形象徵吉祥的文樣，還有「龜甲繫文」、「七寶繫文」、「輪繫文」等。

其他吉祥含意◉提升財運

雛形本

●

　雛形本是指，一種木板印刷的冊子，上面繪有小袖、和服等衣裝的背面圖，並寫有文樣名。又稱為小袖雛形本、衣裝雛形本。多半都是一頁一件和服。

　繪師繪製好圖案後，出版者將其以雛形本的方式出版、販賣，要訂製服裝的人，依雛形本挑選文樣，再委託和服店製作。其作用如同是現代的設計圖鑑一般。

　現存最古老的雛形本，是一六六六年所出版的《御雛形》。有「光琳文樣」（→ 29 頁）之稱的文樣，則是透過《光林雛形若見取》《光林姿雛形鶴之友》等雛形本流傳下來的。

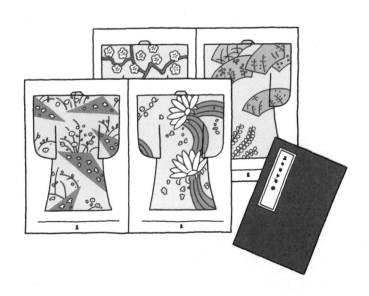

專欄

春夏秋冬與和文樣

春季感的文樣

春季是動物自冬眠中醒來，植物發芽，農家播種的季節。因此，以描繪草本花卉、開花樹木為主的構圖，即為帶有春季感的文樣。

穀神所棲宿的櫻樹，當然是春天的文樣，而且文樣中創造出各式各樣的不同形式，例如，描繪在櫻花在枝頭盛開，或如夢幻泡影般片片飄零的「花筏文」，以及櫻花與流水組合而成的「櫻川文」等等。

春季感文樣的特色是，文樣既可愛又帶有女性的陰柔感。

雖然重視四節變化是日本人的精神，但也有些是無損季節感，又能全年使用的文樣，只要巧

三月三日的女兒節（桃花節），是春季的代表節日之一。日本古代，會在這一天飲用浸泡桃枝的藥酒，將草堆在原野上，享用鼠麴草或五月艾製成的草糰子。並舉行讓雛人形帶著不潔之物隨水流走的儀式，某些地方還會在這天，以趕海拾貝為樂。

此外，五月五日的端午節，則是以藥玉作為裝飾，並製作粽子、柏餅（譯註：一種和菓子），飲用浸泡菖蒲的酒，同時以泡湯驅邪。

●螢文

妙地以其他季節的元素搭配即可，例如櫻花與楓葉同時出現的「櫻楓文」等。

夏季感的文樣

夏季是綠意盎然、令人感受到植物茂盛生長的季節。然而，日本夏季高溫潮溼，又有梅雨季，所以是一個令人感到濕濕黏黏、心情鬱悶，又容易身體不適的時期。

因此，許多夏季文樣中，都蘊含著希望變得清涼舒爽一點的心願。

比方說，將水流化為圖案的「流水文」、誕生自雪花結晶的「雪輪文」、「雪華（花）文」，以及描繪螢火蟲在小河上飛舞的「螢文」等，都是具有代表性的例子。

而且，相較於春季感的文樣，夏季感文樣的繪製方式，給人一種較為灑脫、整潔的氛圍。其他還有，以棲息海中的生物為基調的文樣，是使

節日與活動

七月七日是七夕節。現代人都認為，七夕是牽牛星（牛郎）與織女星（織女）的日子，但過去七夕稱為「乞巧節」，女性會在這一天祈求縫紉與紡織的技藝精進。

另外一派說法認為，七夕與佛教的盂蘭盆節有關，日本人在這天以竹葉做為裝飾，就是為了讓祖先回來時，靈魂可以暫時停靠在竹葉上。

秋

◉桔梗文

用燦爛耀眼的大膽構圖來描繪，其耀眼奪目的程度毫不遜於陽光。

秋季感的文樣

秋季是結果與收成的季節。這個時期，日本各地都在舉行慶祝收成的秋季祭典。

因此，秋季感的文樣，有一種是描繪垂著頭、結實飽滿的收穫物，像是「稻文」、「栗文」等。

此外，以秋季七草為主題的「桔梗文」、「撫子文」、「女郎花文」等，當然不在話下；其他像「秋草文」、「紅葉文」、「薄文」、「銀杏文」等描繪落葉的文樣，也是秋季的代表。

描繪即將枯萎的事物，有「告別活著，將生命延續，託付下個世代」的含意，展現出日本人所重視的侘寂美學，是充滿濃濃和風的文樣。

節日與活動

九月九日是重陽節（菊花節），但現代似乎有很多日本人，都已忘了這個節日。過去，日本人會在這一天出外爬山，飲用漂浮著菊花的菊酒，將端午節掛在牆上的藥玉，換成茱萸袋，藉以驅邪氣、祈求長壽延年。此外，某些地區會在這天煮小米飯或栗子飯，以慶祝收成。

●松竹梅文

冬

冬季感的文樣

冬季是清淨的季節。樹葉落盡，原本穿梭在山野中的動物，都進入了沉沉的睡眠，湖泊池塘凍結成冰，大地覆蓋著一層皚皚白雪。此時，古人停下辛勤工作的雙手，對新的一年懷抱希望，開始忙著準備迎接神明來到。

至於冬季感的文樣，則包含：十二生肖的動物文樣；與神明有關的文樣，例如「獅子文」、「龍文」、「鳳凰文」、「鶴龜文」等；描繪梅花的文樣，例如「松竹梅文」、結合梅與鶯的「梅鶯文」等；以及以童玩為構圖的文樣。

此外，這個季節也是人們過新年的時候，在日本穿著和服的人比往常多，因此四季之中，冬季可說是和文樣最受矚目的一個季節。

節日與活動

五節句（譯註：一月七日、三月三日、五月五日、七月七日和九月九日的五個節日）是源自於陰陽道，因奇數為陽數，人們便將奇數重複之日，視為吉祥之日並加以慶祝。但因一月一日的元旦是特別的日子，所以將一月七日稱為「人日」，當作五節句之一。在日本的習俗中，每年正月的第一個子日，是到野外摘嫩菜的春季野遊之日。而現代的日本人仍保留著除厄與慶祝健康的吃「七草粥」的習俗，一般認為這兩個習俗有著密不可分的關係。

和文樣與浴衣

●

　　浴衣最早出現於平安時代。日本貴族進入類似三溫暖的「蒸風呂」時，會穿著一件「湯帷子」，以防水蒸氣燙傷，而這就是浴衣的起源。順帶一提，「帷子」是指麻製的和服，平安時代綿是比麻高級的布料，因此穿著在服裝內的襯衣，是使用麻製品。

　　到了江戶時代，帷子發展成泡完湯後穿著的棉質和服，最後變成現在所能見到的浴衣。

　　浴衣的文樣雖然沒有特別的規範，但因是在炎熱的夏季裡穿著的服裝，所以為求視覺上的清涼感，採用冷色系的多於暖色系，白底、藍底、深藍底搭配上「雪輪文」、「秋草文」等文樣，是過去相當普遍的樣式。

　　比起普通的和服，浴衣易於穿著，只要布料不會太薄、太透明，就不需要在浴衣裡多穿一件長襦袢，只需在裡面穿著肌襦袢（譯註：和服下的短袖襯衣）和裾除（譯註：和服下的襯裙），外面再穿上浴衣即可。

第五章

日本文化孕育出的

文樣

節日與活動

せつくやきょうじ

為來源的文樣

隨著生活愈來愈現代化，日本的傳統節日與活動的氣氛，變得愈來愈稀薄。

反倒是西洋情人節、聖誕節、忘年會（譯註：歲末慰勞一年的辛勞而舉行的宴會，類似台灣的尾牙，但不限於企業對員工）等的節日與活動，愈來愈受到矚目。

因此，關於節日或活動的文樣，若不先解開其起源與由來，對現代人而言，或許會很難以理解其意義。

比方說，關於七夕的文樣，有「梶葉筆文」和「絲卷文」，但若不知道自中國傳入、祈求手藝精進的宮廷活動「乞巧奠」，一般人恐怕很難將兩者聯想在一起。

用心去體會這些優美而與日本自古流傳下來的節日或活動有關的和文樣，將能感受到這個萬物皆有神的國度所蘊含之精神。

五節遊文

描繪五節句情景的圖案。五節句是指季節變換的日子，人們會在這些日子，進行傳統的慶祝活動。五節句是曆法上奇數重複之日，分別為一月七日（人日）、三月三日（上巳）、五月五日（端午）、七月七日（七夕）、九月九日（重陽）。描繪孩童遊玩等的情景。

——吉祥含意◉富貴繁榮、祈求育兒順利

根引松文

連根拔起的幼松的圖案，又稱「子日松文」。平安時代，在初子（正月第一個子日）這一天，為了替長輩慶祝，會玩一種將野外的幼松拔回家種的遊戲，此為「根引松文」的由來。在京都，至今仍會在過新年時，起源於門松。此外，也有人推測，以白色和紙包覆幼松，並在根部綁上水引（譯註：和紙製成的花紙繩），裝飾於玄關，藉以招來福氣。

——吉祥含意◉開運招福、加官進祿、富貴繁榮

七種文

誕生自舊曆正月七日的人日節的文樣。一般的構圖是：春季七草，也就是水芹、薺菜、鼠麴草、繁縷、稻槎菜、蕪菁、白蘿蔔的圖案；有時也會描繪平安時代宮中活動所吃的「七種粥」的材料，也就是米、粟、黍、稗、莄草、芝麻、紅豆七種穀物。

——吉祥含意◉無病息災、家庭圓滿、加官進祿

雛文

誕生自舊曆三月三日桃花節的文樣。

在中國古代，這一天被視為凶日，而有在河川中淨身，驅除不潔之物的習俗。當時，也曾為此舉行過各式各樣的宴席，最後確立起習俗傳入日本的平安時代。這個習俗傳入日本的平安時代。這個「上巳之祓」的習俗，人們會將不潔之物轉移到「形代」（人偶）上，再將形代放入河川海洋中，任其隨水流走。後來，「上巳之祓」演變成至今仍流傳於日本各地的「流雛」習俗。

吉祥含意 ◉ 消災除厄、無病息災

汐干狩文

「汐干狩」是指趕潮拾貝，是舊曆三月三日所舉行的活動之一。此文樣是描繪「汐干狩」情景的圖案。一般認為，這是從水邊的淨身儀式，或將招納了不潔之物的人偶放入水中流走的活動發展而來。在江戶（今為東京）的芝浦、高輪、品川沖、佃島沖、深川州崎、中川沖等地進行。民眾一早搭船至洋面上，等待各地海岸的潮水大退後，便開始撿拾蛤蜊、海螺等。

吉祥含意 ◉ 消災除厄
備忘 ◉ 蛤汁（蛤蜊湯）是一種節日的食物。

競馬文

誕生自舊曆五月五日端午節的文樣，描繪舉行於上賀茂神社（京都府）的傳統活動「競馬神事」的情景。在中國古代，這一天是上山採草藥、飲用菖蒲酒驅邪的日子。這個習俗在平安時代傳入日本，起初是貴族之間的活動，後來逐漸普及至一般民眾。

吉祥含意 ◉ 五穀豐登、富貴繁榮

菖蒲矢車文

菖蒲和矢車的組合圖案，源自端午節的文樣。矢車是在輪軸周圍插上放射狀的矢羽根（帶羽毛的箭尾），可像風車般轉動的飾物。五月五日，人們會將被視為藥草菖蒲掛在屋簷下，或浸泡在酒或浴缸中，藉以驅邪。此外，菖蒲不僅具有藥效，其名稱又與「尚武」諧音，因此會搭配矢車、勝蟲（蜻蜓）、武具、馬具等物，繪成文樣。

吉祥含意◉子孫繁榮、武運長久

七夕文

舊曆七月七日是七夕節、七夕祭典、星祭，此為誕生自這些節慶的文樣，是有關這些節慶的圖案的總稱。一般認為，七夕是奈良時代祈求手藝精進的宮中活動「乞巧奠」，與中國傳入的牛郎織女、七夕傳說組合而成的節日。

吉祥含意◉技藝精進、戀愛有成、祭祀祖先

粟文

誕生自舊曆九月九日重陽節的文樣。江戶時代，重陽節是五節句中最公家性質的祭祀活動。日本民間為了順便慶祝收成，而有在重陽節這天吃粟飯、栗飯的習俗，因此「粟文」很有可能是源自於重陽節的文樣。九月九日又稱菊花節，代表文樣為「菊文」。

吉祥含意◉五穀豐登、開運招福
備忘◉以女性的守護神而聞名的粟嶋大明神（京都府）的神紋即為粟文。

日本文化孕育出的文樣

判繪與雙關語

為來源的文樣

判繪又稱「悟繪」，是江戶時代的一種遊戲，類似現代的「腦筋急轉彎」。

「腦筋急轉彎」是以語言當作題目，

但判繪是將與答案無關的圖畫組合，或與文字的組合當成題目，

英文稱之為「picture puzzle」。

日文中的同音異義詞相當多，

許多判繪都是利用了日文的這項特色出題，

這是一種透過視覺解讀問題，尋找出答案的知性娛樂。

江戶時代，因其反覆流行，而大量製作出了許多判繪。

其中，答案會招來幸運，或與神明有深厚關連者，

就會發展成文樣構圖，廣泛描繪在服飾、煙具、和風小物等物品上。

琴茄子文

茄子與古琴的組合圖案。茄子與達成事物的「達成」諧音，再搭配上古琴或如圖中所繪的用來調整琴線的琴柱（調節升音高低之物），因為兩者的組合與「達成事情」諧音，所以被賦予了祈求事物的成功，以及通過各種考試的吉祥含意。這是自江戶時代町人幽默的玩心中，誕生出的文樣。

備忘●日本傳統習俗認為新年的第一個夢可以預測全年的運勢，夢到「一富士、二鷹、三茄子」最為吉祥，因為此三者通「不死、富貴、達成」。

吉祥含意●飛黃騰達、五穀豐登

南天文

南天竹的圖案。南天竹的日文發音，通「化險為夷」，因此被賦予了即使遇到凶險，最後還是轉禍為福的吉祥含意。南天竹的果實有止咳的功效，因此人們將祈求長壽延年的心願託付其中，切削南天竹的竹身來製作筷子或護符，並將南天竹繪製成和服、腰帶、蒔繪工藝品、漆器上的文樣。南天竹也會與其他動植物搭配成組合性的文樣。

吉祥含意●消災除厄、開運招福

梟文

夜行性的鴟鴞科鳥類的圖案，梟也就是俗稱的貓頭鷹。「梟」的日文可以透過各式各樣的諧音，來象徵各種吉祥含意，像是祈求不必吃苦的「不苦勞」、招來幸福的「福來郎」、「福籠」，以及祈求在豐衣足食中老去的「富來老」等等。再者，梟有著夜視能力強的「夜目」，能看見遠方，象徵看出未來走向，且「夜目」與「媳婦」諧音，因此又可賦予其祈求生意興隆與祈求良緣的心願。

吉祥含意●開運招福、生意興隆、祈求良緣、長壽延年

膨雀文

「膨雀」是指，在寒冷季節裡，雀鳥鼓起羽毛，將溫暖的空氣藏在羽毛下，藉以禦寒的姿勢，又稱「寒雀」或「凍雀」。此文樣為雀鳥做出此種姿勢的圖案。因為是「膨脹」的模樣，而「膨脹」與「福良」諧音，所以這是一種祈求興盛與福氣的構圖。這種可愛的文樣，也經常見於千代紙（譯註：有著華麗圖案的色紙）上。

鯛文

鯛魚的圖案。鯛魚的名字在日文中，有「吉利」、「可喜可賀」的含意，因此日本的喜慶筵席上，經常能見到此文樣。其中，左右兩條魚，頭尾相接、正面相對、形成圓形輪廓的，稱為「鯛丸文」，這也是十分常見的構圖。還有不少是搭配松、竹、梅、鶴、龜等而成的組合圖案。

鎌輪奴文

鎌刀、輪（圓）和平假名的「ぬ」，組合而成的圖案。合起來念是「Kamawanu」，有「不打緊」的意思。此文樣展現出的是，為了幫助弱者，赴湯蹈火在所不惜的氣概。最初是在江戶時的代元祿年間，町奴所愛用的文樣，後來也成了歌舞伎演員喜愛的構圖。至今仍是包袱布、手拭巾上受歡迎的圖案。

斧琴菊文

斧頭、古琴、菊花的組成圖案。斧讀作「Yoki」，三者結合讀作「Yoki-koto-kiku」，與「聽到好事」諧音，而成為吉祥的構圖。這是判繪文的代表例子。至今仍可見於手拭巾、點袋（譯註：類似紅包袋）、浴衣、和服及腰帶上。「斧琴菊文」作為歌舞伎演員三代目尾上菊五郎愛用的文樣，也十分著名。

吉祥含意◉開運招福

劍花櫂文

劍、花、櫂（船槳）的組合圖案。三者合起來讀作「Ken-ka-kai」，「起爭執了嗎」的意思。此文樣被認為是，江戶時代的町奴喜愛的文樣，町奴將此文樣穿戴在身上，看到哪裡有爭執，就介入調停。因此，現在歌舞伎的武打場面中，有時還能見到此文樣。櫂有時也會以發音相通的貝殼來代替。

吉祥含意◉夫婦圓滿

松鯉文

松與鯉的組合圖案。松讀作「shyou」，鯉讀作「ㄌㄧ」，合起來與「勝利」諧音。此外，鯉魚是雌雄恩愛的魚，紅白鯉魚和黑鯉魚搭配組合成「雙魚文」，具有夫妻圓滿的含意。因此，經常能見到描繪兩條鯉魚在松樹底下，逆流躍上瀑布的圖案。

吉祥含意◉武運長久、祈求勝利、夫婦圓滿

169

藻刈舟文

描繪乘舟收割水邊藻類的情景的圖案。因為在畫壇中十分活躍的畫家森一鳳，曾將藻刈舟作為繪畫主題，正好「收割藻類的一鳳」與「大賺特賺」諧音，因此被賦予了生意興隆的吉祥含意。此外，「藻刈神事」也是一項十分著名的敬神儀式，這是將長在猿田彥神所依憑的「興玉神石」上的「無垢鹽草」採收下來的儀式。

─吉祥含意◉ 生意興隆

瓢簞駒文

將日文諺語「瓢簞（葫蘆）出駒」化為圖案的文樣。這句諺語是「意外之物會在意外之處出現」，或「開玩笑卻成真」之意。「駒」在口文中可指馬，也可指棋子，雖然文樣中是棋子，但諺語中指的是馬，因此有時會在葫蘆裡畫上「九頭馬」（188頁），以代表「馬九行驅」，與「一切順利」諧音，使文樣更添一層吉祥含意。

─吉祥含意◉ 生意興隆

鐘沸文

鐘、雲、岩、雨的組合圖案。「鐘沸騰」與「財源滾滾」諧音，而被賦予了祈求提升財運的心願。此外，中國認為，神仙居住在雲霧之中，天上將下的雨是神明的恩澤，所以被視為「只要能抓住就有源源不斷的財富」的吉祥意象。

─吉祥含意◉ 提升財運

犬竹文

狗與竹的組合圖案。因為「笑」字是由竹字頭與犬字所構成，所以犬竹文所描繪的是，狗在竹籠中玩耍的模樣，或竹簍蓋在犬張子（譯註：一種狗玩偶）上的判繪。狗生產容易，竹籠和竹簍則被視為能洗去瘟疫等災禍，因此犬竹文被當成一種驅魔的構圖，經常被使用在新生嬰兒的衣服或兒童的盛裝穿著上。

吉祥含意 ● 驅魔、消災除厄、祈求順產、無病息災

芥子枡文

以圓來代表芥子（罌粟）的果實顆粒，並在旁邊或圓內畫上枡所構成的圖案。芥子與枡合起來讀作「Keshi-masu」，通「滅火」。江戶時代，火災頻仍，因此「芥子枡文」被視為遠離祝融之災的吉祥文樣。此外，枡是盛裝物體以測量體積的工具且讀音通「增加」，因此又具有「金錢增加」之意，所以也會單獨出現在文樣中。過去，芥子枡文經常使用在手拭巾、火消的隊旗上。

吉祥含意 ● 遠離祝融之災

大黑文

白蘿蔔與老鼠的組合圖案。「吃白蘿蔔的老鼠」的日文發音通「大黑」，因此被當作象徵大黑神的圖案。此外，白蘿蔔是「根十分穩固」的植物，音通「價格昂貴」，象徵生意興隆；老鼠在日本最早的正史《日本書紀》中，是能預知自然災害的神聖動物，象徵消災除厄，兩者都各自具有吉祥含意。

吉祥含意 ● 開運招福、生意興隆

江戶的判繪

「判繪」是一種不需要文字，只要用看的，就能明白意思的繪畫，在江戶時代十分流行。其特徵為，題目如同腦筋急轉彎一般，是將與答案完全無關的圖畫加以組合而成，可藉此一窺江戶人的玩心。

「判繪」經常被當成文樣構圖，描繪在服飾、煙具等平民的各種用具上。仔細端詳畫有江戶街景的浮世繪，就會發現在畫中的暖簾或招牌上，有時也看得到「判繪」的蹤影。

此處將介紹幾個「判繪」，看看你能猜出幾個？提示：1～3是地名，4～5是江戶時代的生活用具，6～8是鳥類名稱。

解答

1 本鄉……「書」（hon）和「鸕鶿」（u）在下圍棋（go），所以是「本鄉（hon-go-u）」。

2 駒込……「陀螺」（koma）「聚集」（漢字：込合），所以是「駒込（koma-gome）」。

3 箱根……「牙齒」（ha）和倒過來的「貓」（neko），所以是「箱根（ha-kone）」。

4 茶釜……「癩蛤蟆」（gama gaeru）在沏「茶」（cha），所以是「茶釜（cha-gama）」。

5 鍋……「蔬菜」（na）放「屁」（he），所以轉音為「鍋（na-be）」。

6 鳳凰……「臉頰」（ho）上貼著「王將」（ou syo）的棋子，所以是「鳳凰（ho-ou）」。

7 雀……「鈴鐺」（suzu）上長「眼睛」（me），所以是「雀（suzu-me）」。

8 鶉……變成「漩渦」（uzu）的平假名「ら（ra）」，所以是「鶉（uzu-ra）」。

役者文樣

「役者」即飾演舞台戲劇角色的演員。「役者文樣」則是指，搭配演員的名字，以雙關語或諧音創造出的文樣，能隨意使用，不像紋章規定繁多，因此被使用在演員的後台服、舞台衣裝，或發送給贊助者的手拭巾等物上。當演員十分受歡迎時，其役者文樣就會在庶民之間流行，進而被使用在浴衣、和服、和風小物上。此外，每個演員有代表其流派或家系的「定紋」，這些定紋多半是根據吉祥含意或故事設計而成，因此有時也會被使用在屋號上。

因為過去的時代裡，只有武士才能擁有名字，所以其他人用屋號來當代替名字的通稱。現在，在歌舞伎的表演中，觀眾仍會從觀眾席上喊出演員的屋號，像是「成田屋」、「音羽屋」等，藉此為演員助長聲勢。

小六染文

起源於著名女形（譯註：歌舞伎中專門飾演女性角色的男性演員）嵐小六所穿著的紅白斜條紋服裝。別稱「手綱染文」。

市村格子文

在一條橫線和六條直線的格子中，放入片假名的「ら」，所以是「一六ら（ichi-mu-ra＝市村）」。歌舞伎演員十二代目市村羽左衛門所喜愛的文樣。

播磨屋格子文

兩條粗直線與滿字之間，繪有八條條紋的文樣。

觀世水文

漩渦置於水流中心，並不規則地將曲線排列在左右兩側的文樣。起源於日本傳統表演「能樂」大家觀世太夫所使用的文樣。

文藝與表演

<ruby>文<rt>ぶん</rt></ruby><ruby>藝<rt>げい</rt></ruby>與<ruby>表<rt>げい</rt></ruby><ruby>演<rt>のう</rt></ruby>

為來源的文樣

繪畫、音樂等各種藝術，

源自於人類對自然的崇敬，或對神明的感謝。

因此，人們以各種文學作品、詩歌、謠曲、舞蹈等的題材為原點，

設計出各式各樣的構圖，並描繪成文樣。

安土桃山時代到江戶時代這段期間，琳派的作家十分活躍，

而江戶時代中期，誕生出了友禪染等精巧的染織技術，

自古流傳下來的文學性構圖，之所以多為情感豐沛而優美的文樣，

很可能就是由於這些時代背景的影響。

源氏物語文

正如其名，這是將《源氏物語》中的風雅世界，化為圖案的文樣總稱。《源氏物語》是成書於平安時代中期，出自紫式部之手的日本最古老的長篇小說。另外也有依故事角色集結而成的《紫上物語》《明石物語》《玉鬘物語》《浮舟物語》等。「源氏物語文」，除了有暗示故事內容的「初音文」、「夕顏文」外，還包括誕生自源氏繪卷的文樣。

吉祥含意◉文學藝術精進、技藝精進、富貴繁榮

若紫文

將《源氏物語》的其中一章〈若紫〉化為圖案的文樣。內容描述飼養的雀鳥脫逃，而使若紫與源氏相遇。此外，因此常常採用竹簾和雀鳥的組合圖案，似乎也有貴族女孩與雀鳥的組合圖案。「源氏物語文」中，「若紫文」是十分常見的文樣。

吉祥含意◉文學藝術精進、戀愛有成

平家物語文

以《平家物語》為基調的圖案。《平家物語》是描述平家興衰的戰爭小說，成書於鎌倉時代。日本古代文學名作，以著名的句子「祇園精舍鐘聲響……」為開頭，精采地描寫出走向沒落的平安貴族，與正要崛起的武士之間，交織出的複雜人物關係。因此，「平家物語文」也會繪製在武家女性的小袖和服上，當作一種文學的教養。

吉祥含意◉文學藝術精進、飛黃騰達、武運長久

伊勢物語文

以《伊勢物語》為基調的圖案。《伊勢物語》是以和歌為主的敘事詩，由一百二十五段章節構成，以在原業平為原型角色，成書於平安時代，也對後來紫式部所寫的《源氏物語》造成莫大的影響。江戶時代，出版了《伊勢物語》附插圖的版本，許多文樣便應運而生，背負子（譯註：背囊的一種，形似中國古代書生背的木書箱）與地錦組合而成的「蔦細道文」，是其中十分廣為人知的文樣。

─吉祥含意◉文學藝術精進、技藝精進、飛黃騰達

雀之御宿文

誕生自傳說故事的文樣，因為是竹與雀的組合，所以又稱為「竹雀文」。其特徵為描繪出雀鳥群聚於竹林中的可愛模樣。正倉院寶物的螺鈿工藝品上，也可見到此種構圖。流行於平安時代至鎌倉時代，至今仍可見於千代紙、日式餐具、欄間的鏤空雕刻、兒童用的和服及腰帶上。

─吉祥含意◉富貴繁榮

一寸法師文

誕生自傳說故事的文樣。文樣中多半會搭配「打出小槌」。因為這是描寫主角進京打敗妖魔，與公主結為連理的平步青雲的故事，因此人們將飛黃騰達、心想事成的心願，寄託在此文樣上。是受歡迎的男用和服與浴衣的構圖。此外，主角若沒有出現在構圖中，就稱為「留守文」。

─吉祥含意◉飛黃騰達、心想事成

三猿文

代表「勿視、勿言、勿聽」的三隻猴子的圖案。這三隻猴子是源自庚申信仰在日本各地留下的庚申塔上，所雕刻出的三屍傳說，又稱「庚申文」，根據傳說的內容，而有長壽延年的吉祥含意。江戶時代，因為東照宮神殿舍的欄間刻有三隻猴子，因此庚申信仰因此廣泛流傳，武家與町人都開始流行使用「三猿文」。當時的武具、和服、腰帶上，大量地繪有三猿文。

吉祥含意◉神明庇護

孟宗文

將中國傳入日本的孟宗哭竹的故事，化為圖案的文樣。這個故事是說，一個名為孟宗的孝子。為了病榻上的母親，而在天寒地凍的郊外尋找竹筍，天界的人被他的孝心打動，最後將竹筍賜予孟宗。一般認為，此文樣具有神明福澤、人倫之道、成功關鍵的含意。過去，「孟宗文」被使用在繪羽織（譯註：繪有大片圖案的日式短外罩）、硯台盒及信匣上。

吉祥含意◉神明庇護、家庭圓滿

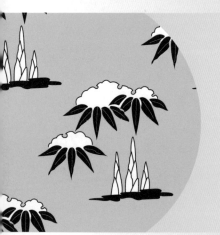

三夕文

以收錄在《新古今和歌集》中，寂蓮法師、西行法師、藤原定家三人所吟詠的下之句為基調，而繪製成的圖案。三人的下之句結尾都是「秋季的傍晚」，因此得到「三夕」之稱。在蒔繪工藝品上，經常是將上之句，將對應的下之句（譯註：和歌的前三句）繪於硯台盒上，將對應的下之句繪於料紙箱上。「三夕文」為小袖、和服上常用的構圖。

吉祥含意◉學習精進、學業有成

六玉川文

奈良、平安時代受到歌詠的六條美麗清流的圖案，分別位於井手（京都府）、野路（滋賀縣）、野田（宮城縣）、高野山（和歌山縣）、多摩（東京都）、三島（大阪府）六處，有「玉川」之美稱。構圖的組合方式是固定的，武家的女性必須學會看文樣就能猜出是哪一條玉川。因為清流能洗去穢物，所以「六玉川文」也被賦予了消災除厄的吉祥含意。

吉祥含意● 技藝精進、消災除厄

鼓之瀧文

《鼓瀧》在日本傳統表演藝術講談、落語和謠曲的段子中，描述西行法師一邊吟詩一邊四處遊歷的故事。此文樣即為以其為題材的圖案。鼓瀧原為瀑布名，有些「鼓之瀧文」則是寫實描繪出真實位於兵庫縣、熊本縣等各地的鼓瀧文樣。因為瀑布下修行的習慣，瀑布被認為具有靈力；鼓則會使用在敬神表演中，因此被賦予消災除厄、神明庇護的心願。

吉祥含意● 神明庇護、消災除厄、心想事成

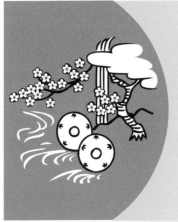

石橋文

謠曲《石橋》中的一幕場面的圖案，這一幕是，首謠曲的主角在旅途中，來到一個牡丹花盛開的場所，要過石頭橋時，出現了一隻與蝴蝶嬉戲的獅子的場面。因此，文樣中包含了獅子、蝴蝶、牡丹、石橋的組合。

吉祥含意● 技藝精進、飛黃騰達
備忘● 歌舞伎中，出現鏡獅子、連獅子（譯註：一種歌舞伎中的獅子舞，鏡獅子為單獨一隻獅子，連獅子為兩隻）的段子，統稱為「石橋物」。

鉢之木文

謠曲《鉢之木》其中一個場面的圖案。此謠曲是描述，鎌倉幕府第五代掌權者北條時賴，扮成僧侶微服出巡時，在大雪中迷了路，而向民家求助，於是民家的人為了救活僧侶，而將他們十分愛惜的松樹、梅樹的盆栽投入火中，為其取暖。因此，「鉢之木文」不只象徵人性的善良，同時也是一忠君愛主的故事，因此受到上級武家的婦女喜愛，並將其繪於小袖和服上。

吉祥含意◉飛黃騰達、提升公司運

箙文

此文樣是以能劇劇目《箙》為基調，繪成的圖案。這齣能劇被江戶幕府當作舉行儀式時使用的音樂（儀式音樂），因此是武家最喜愛的劇目。劇中，名將梶原源太景季化作亡魂，並隨處以幻想式的場景，重現出他在戰役中將梅花插於箙中作戰的情景。「箙」是用地錦、柳枝或竹片編成的盛箭用武具，攜帶於腰間。

吉祥含意◉物運長久、飛黃騰達

鳥獸戲畫文

以高山寺（京都府）自古流傳下來的國寶卷軸畫為藍本的圖案。內容是以動物反映出當時的社會情況的諷刺畫，是「嗚呼繪」等諷刺畫的集大成作品。在部分場景中，還可見到現代漫畫所使用的手法，亦被稱為日本最古老的漫畫。「鳥獸戲畫文」主要繪於在木竹、漆藝與染織工藝品上，也可見於和服與腰帶上。

吉祥含意◉開運招福

備忘◉卷軸畫的甲、丙卷由東京國立博物館，乙、丁卷由京都國立博物館保管收藏。

文字與記號

<ruby>文<rt>も</rt>字<rt>じ</rt>與<rt>や</rt>記<rt>き</rt>號<rt>こう</rt></ruby>

為來源的文樣

自古以來，人們認為文字與記號，蘊藏著不可思議的力量。

有一說認為，文字會依其排列而產生「言靈」，擁有屬於自己的生命，而各種記號則是能蒙蔽妖魔的眼睛。

於是，人們便創造出了以文字或記號為基調的文樣。

其中，梵字是古印度自西元前開始發展，並且與佛教、密宗結合的文字，

每一個字都被認為是神明的象徵，且只要穿戴在身上，就能得到神明庇護，

因此，從古至今都能見到以梵字為構圖的文樣。

此外，還有將帶有吉祥含意的文字，設計成圖案的「角字文」，

以及將壽、幸、福等吉利文字無限並排的文樣等各式各樣的種類變化。

梵字文

以梵字為基調的圖案。梵字是印度使用的婆羅米文，也是用來標記梵語的字母。平安時代，空海等僧侶從中國唐朝帶回大量以梵字書寫的佛經回到日本。人們相信梵字本身即具有靈力，因此一般民眾也將梵字加以繪製成文樣。

|吉祥含意◎開運招福、消災除厄。

葦手文

將假名文字或生物，繪成蘆葦葉隨風飄動般的圖案，又稱「葦手繪文」。一般認為，此文樣源於平安時代。文樣與詩歌結合，而將歌中部分內容的相關圖案繪入畫中。在鎌倉時代以後一度式微，但後來加入了判繪與隱藏字的要素後，便一路長期發展至江戶時代。

|吉祥含意◎文筆暢達、技藝精進
|備忘◎左邊的圖例是將蘆葦葉擬為鳥態。

角字文

將福、富、叶（實現）、夢、吉、壽、久等吉利的文字，設計成如畫般的方格字體的圖案，而這種字體就稱為「角字」。文字本身很難判讀，但透過讓角字連續出現，而形成優美的構圖設計，又稱為江戶文字、籠文字。江戶時代，使用於法被、半纏、町火消的纏（參照152頁）上，現代的和服、腰帶、和風小物、手拭巾等衣服物品上，也經常使用。

|吉祥含意◎開運招福、技藝精進
|備忘◎根據書寫的字，而有不同的吉祥含意。

壽字盡文

將無數個「壽」並排的圖案。在日本，壽一般寫作「寿」，但也存在筆畫較繁複的「壽」字，是一個十分吉祥的漢字，可用來表達結婚之意，也可用來慶祝長壽。因此，在各種場合都能見到「壽字盡文」。

吉祥含意◉開運招福、長壽延年、夫婦圓滿

備忘◉在台東區（東京都）、松本市（長野縣）等地，也存在著以「壽」為地名之處。

日本文化孕育出的文樣

左馬文

將漢字的「馬」反轉而成的圖案。因字形狀似巾著（譯註：古代的錢包），所以人們希望以馬字來吸引客人，並將生意興隆、提升財運的心願託付其中。再者，將馬的日文倒過來念時，與「舞」諧音，因此也被賦予了技藝精進的吉祥含意。有時也會被當成一種判繪。

吉祥含意◉生意興隆、提升財運、技藝精進

百文

繪出一百個文字或物品的圖案總稱。百在日文中可讀作「momo」，用來表示數量極大。在中國，不是畫一百個，而是九十九個，因為中國人認為，最後一個會招來幸運。代表性的文樣有「百蝙蝠文」、「百蝶文」、「百子文」、「百壽文」等。

吉祥含意◉富貴繁榮

183

九字文

將陰陽道、真言密教所使用的九字化為圖案的文樣。九字是指一邊念誦「臨兵鬥者皆陣列在前（行）」，一邊在空中畫出四條直線、五條橫線，一種用手空切九次的咒術。這是一種護身密術，被認為可以保護自身，不受任何強敵的侵犯。因其與陰陽師安倍晴明的對手道摩（Douma）法師的淵源，而又稱為「Doman 文」。

―吉祥含意◉消災除厄、驅魔

八卦文

八卦的圖案，又稱「算木文」。八卦起源自中國的易經占卜，投擲八卦（算木）後，透過切口的排列組合來判斷吉凶。此文樣對於精通易經卦象的人而言，應該能感受到有如暗號般的趣味之處。常見於和服、陶器上的獨特文樣。

―吉祥含意◉開運招福、消災除厄

護符文

將各種護符化為圖案的文樣。日本人將神明的形象或名字，設計成了各種咒文。順帶一提，護符是具有魔力之物的總稱，在英文中則加以區分，辟邪物稱為Amulet，符咒稱為 Charm、Mascot。可見於和服、腰帶及各種和風小物上。

―吉祥含意◉消災除厄、驅魔

數字

かず

為來源的文樣

無論古今東西，數字一直被認為擁有不可思議的力量。

或許是因為數字在曆法、宗教、各種思想中，具有特殊的意義。

也有許多和文樣是，根據數字所具有的意義與形狀，連結到各種吉祥含意，所設計而成的圖案。

其中，「四神文」、「七福神文」、「八寶文」是與神明有關的代表性文樣。

一人靜文

數字一象徵事物的開始。與一有關的文樣中，可舉出以野生植物銀線草為圖的「一人靜文」。「一人靜」是日文對銀線草的稱呼。一般認為，人們將此植物，與鎌倉時代的史書《吾妻鏡》記載的源義經愛妾靜御前的形象重疊，而得此名。此外，銀線草的新芽、嫩葉不但可水煮食用，曬乾後可當野草茶泡茶飲用。

此數字的其他相關文樣◉「丸一文字文」、「點文」、「二輪草」

二枚貝文

二是象徵結合的數字。因此，許多文樣與此數字有關。以相同文樣或雌雄組合而成，被稱為「向」或「對」的文樣，就屬於與二有關的文樣。「二枚貝文」是將花蛤、蛤蜊、蜆等貝類，化為圖案的文樣，因為這些貝類若非成對的貝殼，就無法疊合在一起，而藉以象徵夫婦和睦。二枚貝文可見於婚宴中。

此數字的其他相關文樣◉「二人靜文」、「二友文」、「二木文」

三多文

數字三被認為是創造幸福的吉利數字，其中代表性的文樣，是由佛手柑、桃子、石榴三種果實組合而成的圖案。此為中國傳入的文樣，稱為「三多文（三果文）」。文樣中的這三種果實，稱為「三多文（三果文）」。文樣中的這三種果實，佛手柑象徵生意興隆，桃子象徵長生不老，石榴象徵多產，因此具有「多福、多壽、多產」的吉祥含意，可見於餽贈用的陶器上。

此數字的其他相關文樣◉「三友文（松竹梅文）」、「三盛文」、「三種文」、「三瓢簞文」

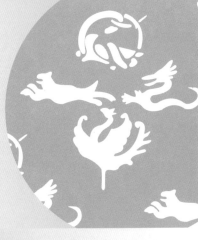

日本文化孕育出的文樣

四神文

數字四被認為是代表事物的基本或基礎。代表性的文樣是中國傳入的「四神文」，此為鎮守四方的守護神的圖案。四神為四種神獸，分別是青龍（蒼龍）、白虎、朱雀（鳳凰）、以及以蛇捲附在烏龜身上為形象的玄武。四神被視為具有強大的巫術性質，能守護四方。至今仍能見於寺院、神社的參拜大殿或鳥居上。

此數字的其他相關文樣◉「四愛文」、「四友文」、「四花菱文」、「四君子文」、「四角文」

五鯉跳文

數字五代表自由與傳達之意，且被認為是具有加官進爵的吉祥含意，是一個吉祥的數字。其代表性的文樣，是描繪五條鯉魚跳出水面的飛躍之姿的「五鯉跳文」，在日本，其漢字讀音通「神佛加持」，順帶一提，在中國，此文樣被認為是「五常」的「人、義、禮、智、信」的象徵。

此數字的其他相關文樣◉「五節句文」、「五芒星文」、「五羽雞文」、「五月人形文」、「五七桐文」

六瓢簞文

六被認為是掌管調和與想像力的數字。其中，六個葫蘆圖案的「六瓢簞文」，因「六瓢」與「無病」諧音，所以被視為吉祥文樣，並進一步用來象徵五臟六腑遠離病痛的吉祥含意。順帶一提，五臟六腑是中國傳統醫學中，代表人類所有內臟器官的語彙。

此數字的其他相關文樣◉「龜甲文」、「六文錢文」、「六彌太格子文」、「六六魚（鯉）文」、「助六文」

七草文

數字七被視為掌管智慧與知識，在日本，七是相當吉祥的數字，因此出現了各種與七有關的文樣。其中，「七草文」描繪的是《萬葉集》所提到的春季、秋季七草，而這些都是可食用、可當作藥草，或可製成野草茶等，對人類十分有益的植物。

此數字的其他相關文樣◎「七福神文」、「七寶文」、「北斗文」、「七曜文」、「五七桐文」

八寶文

數字八因為呈頭窄尾闊的扇形，日本人認為這是代表未來來愈昌隆之意，因此用以象徵成功、招來幸運。其中，「八寶文」是指，將佛經中著名的八種法器或飾物「法輪」、「法螺」、「寶傘」、「白蓋」、「蓮花」、「寶瓶」、「金魚」、「盤長」描繪在一起的文樣。又稱「八吉祥」，一般認為這種來自中國的文樣，是日本「寶盡文」的起源。

此數字的其他相關文樣◎「八仙文」、「暗八仙文」、「八卦文」、「八咫烏文」

九頭馬文

數字九是代表理想與創造的數字。這種以九匹馬的頭為圖案的文樣，是因為江戶時代供奉此圖的商家，生意極其興隆，而造成此文樣的流行。再者，九匹馬奔馳之姿，可取日文「一切順利」的諧音，寫作「馬九行久」或「馬九行驅」。此外，「九馬」又與「緊急狀況」諧音，因此被賦予了「克服緊急狀況」的含意。

此數字的其他相關文樣◎「九曜文」、「九輪草文」、「九里（栗）文」

188

丸十字文

十是既代表結束，也象徵開始的數字。在日本「十」通「叶」，為實現之意，是十分吉祥的文字。其中，丸十字文是日本戰國時代猛將島津義弘所使用的文樣，因而被賦予了除厄的含意，並廣泛受到使用。此外還有其他說法，像是十字形是來自兩隻龍交叉的模樣，或者，十字是表示慶祝戰勝時用兩隻筷子互相交叉的模樣。

此數字的其他相關文樣◉「十字文」、「十藥文」、「十文字羊齒文」

十二支文

數字十二可連結到一年有十二個月，半天有十二個小時，天干地支有十二地支，星座為十二星座，佛教有十二因緣等，用來表示各種事物區隔，因此是一個象徵森羅萬象的數字。其中，將十二支所對照的十二生肖，化為圖案的「十二支文」，因為包含了許多身邊常見的動物，所以已成了和文樣中的基本款。此外，也有用子、丑、寅、卯、辰、巳、午、未、申、酉、戌、亥十二個字來表現的「十二支文」。

此數字的其他相關文樣◉「十二神將文」、「十二生肖文」、「十二章文」、「十二星座文」

十三里文

在西洋，十三是忌諱的數字，但在中國，「十三」發音近似於「實生」，代表結成果實之意，所以被視為吉祥數字。與十三有關的「十三里文」，是由於江戶時代沿街叫賣番薯的小販，會喊著「九里四里美味十三里」，因此出現以番薯為圖案，名為十三里的文樣。這也是一種著名的判繪，還可見於浮世繪師歌川廣重的作品中。

此數字的其他相關文樣◉「十三佛文」

九十九文

九十九在日本是象徵長長久久與數量龐大的數字。在中國，漢字九可寫成「久」或「玖」，以象徵永恆與無限大。

因此，至今也仍常見於結婚喜宴上的「百唐子文」，雖然原本是描繪一百個唐子，但有時也會指畫九十九個唐子，只要是畫出九十九個相同圖案的文樣，就稱為「九十九文」。

此數字的其他相關文樣◎「九十九神文」、「九十九檜葉文」。

百合文

數字百不僅有表示數量眾多，同時，人左右手的手指數目相加為為十，而十的十倍就是百，此外，人類百年壽命也是百，可見百是一個十分恰好圓滿的數字。植物的名稱也會使用到百字，包括百合、百日紅（紫薇），以及作為牡丹別稱的百花王等。

備忘◎百合雖為日本原生植物，但很少出現在文樣中。

百果文

百是用來表示數量眾多的數字。在日文中漢字「百」也讀作「momo」。在中國，百是象徵能招來幸福的數字，在日本則被認為是能夠實現願望的數字，例如信徒繞行寺院或上下階梯一百次的「百次參拜」。其中，「百果文」是描繪了祈求長壽的靈芝、被認為能帶來和諧的荔枝等吉祥水果的圖案，同時也蘊含著祈求花開結果的心願。

此數字的其他相關文樣◎「百蝶文」、「百鹿文」、「百蝠文」、「百乳文」、「百子文」、「百合文」。

千羽鶴文

千是百的十倍，因此被認為是象徵永遠的幸福，代表永恆不滅的數字。以一千隻紙鶴為圖案的「千羽鶴文」，是其中的代表性文樣。由於日文的紙與神諧音，而且日本會在驅邪儀式中，用紙來當作邪魔被驅趕後的附著物，因此逐漸發展出千羽鶴的獨特風俗，並成為一種象徵日本的文樣。

此數字的其他相關文樣◎「千手觀音文」、「千鳥文」、「千成瓢簞文」

三千年草文

數字三千是千的三倍，因此不僅表示數量眾多，同時也能和佛教用語的「一念三千」相結合。意指日常生活中，人的心念裡所存在的現象，多到可用三千這個數字來表示。這裡的「三千年草文」是指，三千年才開花結果一次的長生不老的桃子。在中國，因為桃子象徵西王母，所以有時似乎也會描繪出西王母之姿。

此數字的其他相關文樣◎「三千院文」

萬壽菊文

數字萬在日文中，也可寫作「滿」來表示，事物處於非常充足的狀態或狀況，還能與長壽延年加以連結，是一個十分吉祥的數字。因此，日文中也可以見到許多名字有「萬」的植物，例如萬壽菊、萬年木、萬年杉（玉柏的一種）、萬年青、萬年藤、萬兩（硃砂根）。萬也是經常出現在文樣中的數字。

此數字的其他相關文樣◎「萬年青文」、「萬年杉文」

和風小物 日本手拭巾

現代日本的日常生活中，日本手拭巾是身邊最容易接觸，又繪有和文樣的物品。手拭巾不只能在日本百圓商店就能買到，甚至還出現了專賣店，受大眾歡迎的程度可見一斑。

手拭巾不但可以代替毛巾擦洗身體，天氣冷時，還能拿來圍脖子，天氣熱時，可代替帽子包在頭上。除此之外，還能代替提袋，將物品包起來攜帶在身上，或者，鋪在桌上當成一種裝飾，可說是一種千變萬化的萬用布。

此處要為各位介紹的是，如何用手拭巾包裝酒瓶。只要將瓶子擺在手拭巾上，再將手拭巾捲起來即可，方法十分簡單。相同的方式，也可應用在保特瓶上，當成裝飾性的套子使用。

攤開手拭巾後，將瓶子平放於其上，配合瓶底將手拭巾向內摺。

沿著瓶身的圓弧，將手拭巾包成一圈，儘量不要讓手拭巾產生皺褶。

一邊固定住瓶身上的手拭巾，一邊將手拭巾剩餘的部分緊緊地扭轉成繩狀。

將扭轉成繩狀的部分，在瓶口繞一圈，並從下方穿一個結出來，包裝即大功告成。

開運！

帶來幸運的吉祥小物

各式各樣祈求開運、幸福等的文樣中，也出現了例如「招財貓」、「不倒翁」等的幸運物，而這些幸運物深受眾人喜愛。

此處，就要向各位介紹這些與傳統文樣關係深遠的吉祥幸運物。

辟邪物與文樣

大阪成蹊短期大學名譽教授　岡田保造

在大阪府四條畷市的雁屋遺跡，有彌生時代以桑木剖剖而成的有蓋容器出土，其蓋子上雕刻著美麗的「雙頭渦文」。另一方面，位於底格里斯河與底格里斯河兩河之間的傑姆代特奈斯爾文化（Jemdet Nasr Culture，現為伊拉克），也有年代為西元前三千年代初期的古罈出土，古罈上繪有「五芒星文」。

無論東西，都從史前時代起，就開始使用辟邪文樣。古代人的生活，深受大自然支配，使得他們不得不仰賴辟邪物。進入歷史時代後，人們開始將更多樣化的事物當成辟邪物，以求保有安穩的生活。

在寺院神社求得的「神符」，是相當受到歡迎的一種辟邪物。神符雖是一種神明加持之物，但這很可能是以道教的護符為原型。道教中的護符，會根據各種不同願望而有各式各樣的種類。

此外，有些意象是因為與神明或神話有關，而成為辟邪物。比方說，熊野速玉大社的神使是三隻腳的烏鴉，毘沙門天的使者是蜈蚣；神紋方面，

惠比須神是槲櫟，諏訪大社是構樹，御靈神社是野慈姑等；槲櫟、構樹、桔梗更是被當成神饌（獻給神明的飲食）的容器或容器的形狀。桔梗是密宗的寺紋，形狀同於五芒星。五芒星雖然是外來的辟邪物，但傳入日本後，便與陰陽道、佛教的理論結合。

日本現代地圖上，是以日本古代的法碼「分銅」，當成代表銀行的記號。日本各地皆有彌生時代的分銅型陶製品出土，一般推測為古代的辟邪物。此外，分銅也是千手觀音的手持物之一，後世的「寶文」、「寶船文」上，則是將分銅描繪成保護財產的鎖。這些都是能招來幸福的吉祥文樣，但正所謂「攘災招福」，在幸福來到之前，必須先除去災禍，所以吉祥文樣其實也是辟邪物的一種。

也有透過發出聲音或光芒擊退邪魔的辟邪物。掛在寺院建築四個角落上的風鐸，以及掛在民家屋簷下的風鈴，是透過聲音；埋放在古墳中的鏡子、放在茅草屋頂上的鮑魚貝殼的光澤面，是透過光芒，來讓邪魔無法靠近。

人類畢竟只是一種脆弱的生物。就像是溺水的人不放過任何一根稻草，人們也對各種事物抱著發揮辟邪作用的期待，並將它們化為文樣，安置於身邊或穿戴在身上。

門松

門松是過新年時，放至在家門前的一對松或竹的裝飾物。日本自古以來認為，樹梢有神明棲宿，因此將門松當成迎接神明到家中來的依代（神靈停靠之物）。

放在玄關前的傳統飾物中，有許多是源自五節句或祭典，並被賦予了吉祥含意的東西。比方說，新年飾物的門松，是源自於平安時代，貴族以「子日松」祈求長壽的遊戲。而誕生自五節句或例行活動的飾物，往往會在各個地區流傳的過程中，逐漸發展出各式各樣的不同形式。

【主要的吉祥含意】
● 神明庇護
● 開運招福

有些地方也會以杉樹、錐栗、紅淡比等常綠樹木，代替竹子。

注連繩

注連繩是一種「圈定界線」的方式，用一根繩子畫出界線，藉以表示這個場所的所有權，或禁止進入。注連繩起源於日本神話故事：躲入天界的石洞中的天照大神，終於石洞中出來後，其他神明為了防止天照大神再次躲回石洞中，而以繩子將其圍住，這種繩子稱為「尻久米繩」，用來表示此處是清淨而神聖的場所。過新年時，會將注連繩和門松一起裝飾在出入口，以防邪靈近入家中，藉以祈求無病息災、闔家平安。

【主要的吉祥含意】
● 消災除厄
● 邪靈退散
● 無病息災

花餅

將切得像花朵一樣小的麻糬或糰子，插在樹枝上的新年飾物。其中帶有祈求五穀豐登的心願。女兒節前後，人們將樹枝上的花餅取下來，油炸後食用。東日本一帶的「繭玉」，是和花餅極其相似之物。繭玉是將米搗成的粉，做成蠶繭的形狀。

【主要的吉祥含意】
- ●五穀豐登
- ●家庭圓滿

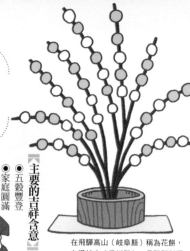

在飛驒高山（岐阜縣）稱為花餅，在讚岐市（香川縣）、長野縣則稱為餅花。

七福神

關於七福神的由來，眾說紛紜，尚未有定論，有人說是來自中國的八位仙人（八仙），有人說來自印度的印度教神祇。七福神的信仰，始於室町時代末期。傳說，只要在元旦起的七天或十五天內，進行「七福神巡禮」，就能實現願望。

【主要的吉祥含意】
- ●開運招福
- ●生意興隆

寶船

【主要的吉祥含意】
- ●祈求好夢
- ●開運招福

在現代，寶船被當成七福神所乘坐幸運物，裝飾在玄關前或床之間。最早是源自於江戶時代的習俗：當時一到新年，就會有人一邊叫著「寶物、寶物」，一邊兜售寫有和歌的寶船繪圖。當時的人相信，在正月二日（有些地方是三日）晚上，睡前先將這首歌朗誦三次，再將寶船繪圖放在枕頭下，就能夢到吉祥的夢。

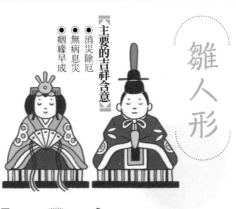

雛人形

《主要的吉祥含意》
● 消災除厄
● 無病息災
● 姻緣早成

雛人形也就是女兒節的人偶。關於雛人形的源起眾說紛紜，有一說認為來自平安時代，當時貴族家的女孩，會將人偶裝飾上紙製的貴族宅邸中；當成一種人偶遊戲來玩；另一種說法，是來自「流雛」的習俗。女兒節的祭典在各地有著不一樣的特色，其中較為著名的有奧州市（岩手縣）的「括雛」、鳥取縣的「流雛」等。

鯉魚旗

《主要的吉祥含意》
● 飛黃騰達

鯉魚旗的由來是，江戶時代將軍生下兒子時，就會在玄關前立馬印或旗幟，以祝福兒子將來飛黃騰達，後來這項習俗普及至民間，人民便也開始以立旗幟，作為生了兒子的標記。

起初是以源自中國的「鯉魚躍龍門」傳說的「鯉瀧登文」，作為旗幟上的圖案，後來逐漸發展成會迎風搖擺的大型鯉魚旗。

在日本各地有著各式各樣的鯉魚旗。

達磨

高崎達磨

松川達磨

姬達磨

《主要的吉祥含意》
● 考運亨通
● 闔家平安
● 開運招福

達磨也就是不倒翁，是從禪宗開山祖師菩提達摩（達摩祖師、達摩大師）的打禪姿勢而來，後來超越宗教、流派，變成廣受大眾喜愛的幸運物。日本習俗是，在眼睛的部分留白，當祈求的願望成真時，才將眼睛畫上去。日本各地可見到各種色彩形狀特殊的達磨，調布市（東京都）、高崎市（群馬縣）的達磨市十分著名。

風箏

風箏是日本廣為人知的傳統新年遊戲，一般認為是源自於中國將龍或鳳的造型貼於絲綢上之物。中國人藉由將此升上空中，向神明託付願望。因此，日本人認為，風箏升上高空，象徵生意興隆、開運招福，而風箏在高空中斷了線，就代表厄運飛走。王子稻荷神社（東京都）的火防（譯註：祈求遠離祝融之災的風箏）十分著名。

江戶奴

《主要的吉祥含意》
● 神明庇護
● 開運招福

升上高空象徵吉利。

龍

角

帶來幸運的吉祥小物

風鈴

風鈴是源自於中國的「風鐸」，這是一種吊在房子得四個角落，可透過鐘聲驅走邪氣，占卜吉凶的物品。在川崎大師（神奈川縣）等日本各地所舉辦的風鈴市集中，有機會見到厄除風鈴、江戶風鈴、南部風鈴等各種材質製成的美麗風鈴。

鎌倉時代，透過僧侶帶回日本。

《主要的吉祥含意》
● 開運除厄

隨風搖曳時所發出的清脆聲響，是日本夏季的代表性景緻。

熊手

熊手原本是將短竹片排成空隙大的扁梳狀，再加上把手的農具，用來收集地上的枯葉或乾草，也就是竹耙。不知何時開始，人們認為熊手可以收集「幸運與財運」，熊手更成為淺草（東京都）等地的酉之市的著名幸運物。

寶

大

《主要的吉祥含意》
● 生意興隆
● 提升戀愛運
● 開運招福

購買比前一年更大的熊手，就能使生意興隆。

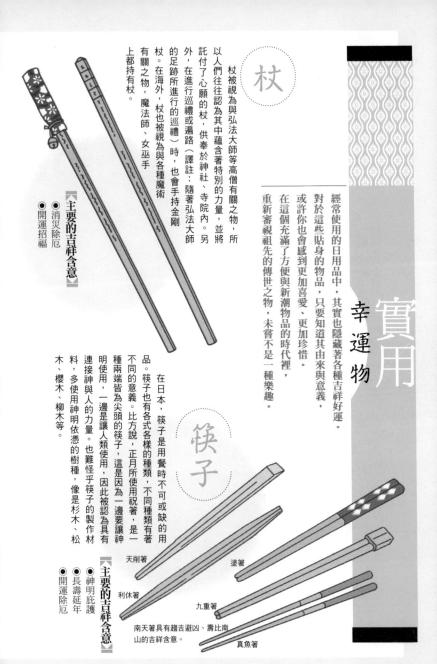

實用

幸運物

經常使用的日用品中，其實也隱藏著各種吉祥好運。

對於這些貼身的物品，只要知道其由來與意義，

或許你也會感到更加喜愛、更加珍惜。

在這個充滿了方便與新潮物品的時代裡，

重新審視祖先的傳世之物，未嘗不是一種樂趣。

杖

杖被視為與弘法大師等高僧有關之物，所以人們往往認為其中蘊含著特別有高力量，並將託付了心願的杖，供奉於神社、寺院內。另外，在進行巡禮或遍路（譯註：隨著弘法大師的足跡所進行的巡禮）時，也會手持金剛杖。在海外，杖也被視為與各種魔術有關之物，魔法師、女巫手上都持有杖。

《主要的吉祥含意》

◉ 消災除厄
◉ 開運招福

筷子

在日本，筷子是用餐時不可或缺的用品。筷子也有各式各樣的種類，不同種類有著不同的意義。比方說，正月所使用祝箸，是一種兩端皆為尖頭的筷子，這是因為一邊要讓神明使用，一邊是讓人類使用，因此被認為具有連接神與人的力量。也難怪乎筷子的製作材料，多使用神明依憑的樹種，像是杉木、松木、櫻木、柳木等。

《主要的吉祥含意》

◉ 神明庇護
◉ 長壽延年
◉ 開運除厄

天削箸

利休箸

塗箸

九重箸

真魚箸

南天箸具有趨吉避凶、壽比南山的吉祥含意。

掃把

【主要的吉祥含意】
● 神明庇護
● 消災除厄
● 祈求順產

掃把是掃除用具，日本將其與「掃攏」靈魂、「驅除」邪魔做連結，甚至成為一種民間信仰。這可能是因為在日本最早的史書《古事記》中也有掃把的記載，奈良時代掃把曾是祭祀用的道具。不知從哪個時代起，人們開始相信掃把裡住著名為「箒神」的神明，並將掃把立於孕婦的枕邊，或用掃把輕撫腹部，以祈求順產。

竹箒

座敷箒

筅

【主要的吉祥含意】
● 神明庇護
● 無病息災
● 五穀豐登

筅是將切割成細條狀的竹子或木頭，綑成一束來使用的道具。過去是用來當作清潔道具，自從菜瓜布、海綿普及後，就很少出現在一般家庭中。筅在日文中的發音有「鬍狀」之意，因此其名稱是來自這個道具的前端被切割成鬍狀的意象。筅也被用來當做樂器，或民族舞蹈中穿戴的飾物。使用筅的舞蹈，稱為「筅舞」，具有祈求五穀豐登，以及驅魔辟邪的作用。

手拭巾

【主要的吉祥含意】
● 神明庇護

手拭巾是擦手，或洗澡中用來清潔身體時，所使用的棉製平織的布。手拭巾是從鎌倉時代起，進入日本人的生活，並且被當成優美時尚的小道具，遇到熱鬧的場合時，就會將其披在身上，或纏續在頭上，當成一種打扮。近來，手拭巾在日本愈來愈受到歡迎，也開始出現了印有吉祥文樣的手拭巾。

風呂敷

【主要的吉祥含意】

● 神明庇護

風呂敷類似於包袱布。關於風呂敷的起源，在正倉院的收藏品中，可見到類似之物。

日本古代稱其為衣包，到了室町時代末期，大名（譯註：類似諸侯）要泡澡時，會將平包鋪平在地上，並站上去脫衣，再將衣服包起來，因此有了風呂敷（譯註：風呂有浴槽之意，敷有鋪平之意）的稱呼。

櫛

【主要的吉祥含意】

● 神明庇護
● 祈求良緣圓滿
● 開運招福

櫛是指扁梳，因其功用被視為可將紛爭「梳理開來」，其發音又通「奇」、「靈」，因此被視為能招來「靈妙之事、神奇之事」的幸運物。其中黃楊木的扁梳，因為堅固耐用，且愈用愈有光澤，而被視為「堅固不變的感情」的象徵。然而，櫛的發音又通「苦」、「死」，因此有些地方避開「苦死」二字，稱其為「令人忌諱嫌惡的髮簪」。

鏡子

【主要的吉祥含意】

● 神明庇護
● 運勢亨通

鏡子的起源甚早，一般認為，最古老的鏡子是利用水面倒影的水鏡。鏡子被認為有神靈棲宿其中，並具有特別的力量，所以也成了人民崇拜的對象。因此，日本各地都存在著鏡神社，例如滋賀縣、奈良縣等。此外，民間信仰認為，鏡子裡住著女性的靈魂，所以打破鏡子是不吉利的象徵。

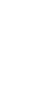

腰帶

和服腰帶被認為具有與生命有關的魔力。長腰帶象徵生命；日本某些地方會贈送長的物品給適逢厄年（譯註：傳統習俗中，每個人都會在固定歲數歷經的多災之年）之人，藉此淨化身體，並祈求無病息災。孕婦有在戌日纏上腹帶，以求順產的習俗。

《主要的吉祥含意》

● 無病息災
● 祈求順產
● 長壽延年

勺子

勺子有分攪拌、盛取米飯的飯勺，以及攪拌、舀取湯汁注入碗中的湯勺。過去，這兩種勺子都是用神明依憑的樹木，像是檜木、杉木，製作而成。因此，至今日本各地仍有神社，將勺子當成販售給參拜者的土產，例如多賀大社（滋賀縣）、嚴島神社（廣島縣）。有些地方還會將勺子固定在門口，以祈求闔家平安。

《主要的吉祥含意》

● 神明庇護
● 無病息災
● 家庭圓滿

盃

漢字也寫作「杯」或「酒杯」。盃原本是用以將酒獻給神明的容器。供奉在神前的酒，在敬神儀式結束後，會招待參拜者飲用，這也是將神明的力量分給眾人之意。此外，為了增強人與神、人與之間的連結，會讓大家透過同一個盃，輪流飲用。

《主要的吉祥含意》

● 神明庇護

祈福 幸運物

人類內心所祈求的世界，與這個實質的世界比鄰而居，為人們帶來生存下去的力量。

日本是一個萬物皆有神的國家。

圍繞著神社、寺院的一切事物，皆被賦予了吉祥含意，就連路旁的石頭、樹木，都被視為「神明棲宿之處」，而加以敬拜祈福。

因此在日本，祈福紀念品的御守、神符的種類之多，可說獨步全球。

大草鞋

這是祈求腳疾痊癒、雙腳強健時，奉獻給神明的崇拜物，也可用來消災除厄、驅魔辟邪。因為這是用來威嚇妖魔「不准近來，裡頭住有巨人」，所以草鞋愈大愈吉利、愈靈驗。有時會掛在仁王像、縣交界的立牌上，或用來供奉道祖神、庚申塔。淺草寺（東京都）、羽黑神社（福島縣）的草鞋，聞名全國。

【主要的吉祥含意】
- ● 腳疾痊癒
- ● 祈求雙腳強健
- ● 消災除厄

繪馬

繪馬是向神社或寺院祈求心願時，或願望成真而回來還願時，奉獻給寺社的繪有圖案的木板。關於繪馬的起源，日本早期將馬當成神明騎乘的神馬，並有將馬獻納給神明的習俗，但後來逐漸發展成把繪有馬的木板供奉神明，現在的繪馬則變成不限於馬，而繪有各式各樣的圖案。供奉神明的繪馬，會掛於往寺社的繪馬神堂中。

【主要的吉祥含意】
- ● 神明庇護
（根據供奉的神明而有所不同）

繪馬分為兩種，一種是團體供奉的大繪馬，另一種是個人供奉的小繪馬。

鳥居是將神與人類居住的凡間加以分隔的結界，可向人表示，此處為通往神界的入口。關於其名稱的由來眾說紛紜，像是從「鳥類容易停靠」、「有鳥類在上面」、「穿過進入的場所」等諧音而來，還有人認為原本是中國的「華表」（宮殿前的石柱）後來被譯成鳥居，在日本古代留下的漢文中，也可找到「華表」的記載。從參道（譯註：參拜用的道路）入口起就設有多座鳥居，愈靠近正殿的鳥居，被認為神性愈高。

鳥居

【主要的吉祥含意】
● 神明庇護

最外側的鳥居，稱為「一之鳥居」。

御守

【主要的吉祥含意】
● 神明庇護
（根據御守的種類而有所不同）

由神社或寺院所授予，有保護或除厄作用的小型護符。可以透過掛在脖子上、攜帶在身上或保管於特定的場所，而擁有靈力。用來當作御守的東西四十分多樣化，例如神明的名稱、特殊的文字或記號、木片、小石頭等等。一般認為，御守的效力為一年，曾對自己有過幫助的御守，可拿回授予的寺社供奉。

御神籤

【主要的吉祥含意】
● 神明庇護
（根據御神籤的種類而有所不同）

有神籤、佛籤等各式各樣的稱呼。古代社會中，要決定與國家的祭祀、政治有關的重要事項時，都會抽籤決定，表示對神明意志的尊重，這就是御神籤的由來。因為將抽中的御神籤綁在樹上，通「結緣」之意，而從江戶時代開始盛行這項做法。日本人認為，用和慣用手的相反的手綁「凶」的御神籤的話，就能轉凶為吉。

「大吉」的御神籤可以當成護身符留在身邊。

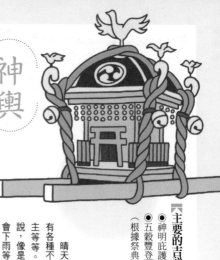

神輿（御輿）是廟會祭典時，神靈乘坐的交通工具。神輿等同於小型神殿，從神輿上立有鳥居，也可看出這是在模仿神社的構造。通常是扛著移動，但有時也會利用山車來移動。移動神輿時，之所以要上下左右大力地搖擺神輿，或讓神輿與神輿激烈碰撞，搖醒神靈，使其活化，這樣的做法稱為「魂振」。

神輿

《主要的吉祥含意》
● 神明庇護
● 五穀豐登
（根據祭典而有所不同）

晴天娃娃

《主要的吉祥含意》
● 祈求天晴

晴天娃娃在日本會根據所在之處，而有各種不同稱呼，像是照照坊主、日和坊主等等。另外，還有流傳著各式各樣傳說，像是將晴天娃娃倒掛，或畫上臉，就會下雨等等。關於晴天娃娃的起源，是在中國的一種稱為掃晴娘的紙人，中國是將紙剪成小女孩拿著掃把的模樣，這種紙人以掛這種紙人來祈求天晴。掃把被認為有聚福的力量。

茅輪

《主要的吉祥含意》
● 消災除厄
● 無病息災

茅草做成的圓圈。日文的「茅」是指白茅、芒草等草本植物，茅輪在某些地方，還有菅拔、輪越、茅等的稱呼，六月最後一天，或遲一個月的七月最後一天的驅邪儀式（夏越祓）時，會將茅輪立於神社的鳥居處或境內。穿過茅輪，就能祈請神明為自己除去罪穢，淨化身心。再者，茅輪也與「蘇民將來」（214頁）有著深厚的關連。

土鈴

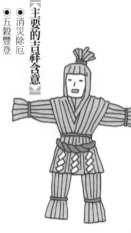

【主要的吉祥含意】
●開運招福
●消災除厄

陶製的鈴鐺。因為是自繩文時代的遺跡、古代的祭祀遺跡中發現，所以一般認為，這種鈴鐺是使用於祭祀中，並透過鈴聲召喚神靈、驅趕惡魔。因此也衍生出各種宗教性的鈴鐺與鄉土玩具。順帶一提，鈴鐺在奈良時代的貴族社會中，曾被當成是一種裝飾品。

稻草人偶

【主要的吉祥含意】
●五穀豐登
●消災除厄

遠古時代，人們繪製作巨大的稻草人偶，放在村子的入口，或四周一望無際的地點，用來防止瘟神等的入侵，祈求村莊平安與五穀豐登。有些地區稱其為「鹿島神」，並將其放在船上隨水流走。此外，被當成「丑刻參」道具的詛咒用稻草人偶，則是稱為「詛咒的稻草人偶」，是令人畏懼之物。

地藏

【主要的吉祥含意】
●神明庇護（根據不同的地藏而有所不同）

平安時代以降，日本淨土信仰普及，民眾開始相信，地藏菩薩能保護人不必受地獄之苦。在日本各地都可見到誕生自佛教的六道輪迴思想的六道地藏。此外，因為人們相信地藏菩薩會在分隔陰陽兩界的三途川的河畔，保護兒童，所以祭奠兒童或嬰靈時，也是請地藏菩薩做主。在關西，至今仍流傳著「地藏盆」的習俗，如今被當成專為兒童舉辦的廟會活動。

可愛 幸運物

神明是很難親眼看到的。

因此，人們將平日能看到的動物，當成信仰的對象，或者當成各種神明的使者，託付願望。

其中，還包含了與五節句、例行活動或文字遊戲有關，而象徵吉祥、能帶來神明加持的動物。

招貓

一般譯作招財貓。日本人認為招財貓能招來客人，因此經常將其裝飾於店面。

關於招財貓的起源眾說紛紜，有人說是源自於貓能除去對養蠶造成危害的老鼠，此外還有豪德寺（東京都）的和尚飼養的貓的傳說、太田道灌遇到貓招手請他進入自性院（東京都）的傳說等等。九月二十九日被定為「招財貓日」，有些地方會在這天舉辦招福貓祭典。

【主要的吉祥含意】
- ●驅魔
- ●驅鼠
- ●生意興隆

舉右手的貓是招「財運」，舉左手的貓是招「客人」。

犬張子

因為狗一次能生多隻幼犬，所以狗是人們託付順產與多產心願的動物。因此，室町時代起，在公卿的產房中，會放置紙糊的狗，當作祈求順產的護身符，並稱之為伽犬或犬筥。而民眾模仿製作而成的，就是犬張子。江戶時代後期，還有些地方會將犬張子也當成嫁妝之一。背著笊（竹簍）的笊被犬，通漢字的「笑」而被視為招福的象徵。

【主要的吉祥含意】
- ●開運招福
- ●祈求育兒順利
- ●祈求順產

笊被犬，意指背竹簍的犬，用來表示「笑」字。

稻荷狐

稻荷神社所供奉的狐狸像，被稱為「稻荷大人」。日本各地皆可見稻荷神社，其本源是來自伏見稻荷神社（京都府）。平安時代起，受到真言密宗、道教的影響，狐狸被視為田神降臨前的先兆，並成為除災招福之神，得到廣大民眾的崇拜。到了江戶時代，町人之間產生了將稻荷視為屋敷神（譯註：指地主神）的習俗。

【主要的吉祥含意】
●招福消災
●五穀豐登
●開運招福

奉献

狐狸被認為是稻荷神的使者，裝飾於鳥居旁。

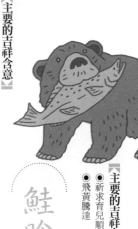

鮭喰熊

【主要的吉祥含意】
●祈求育兒順利
●飛黃騰達

鮭喰熊是指叼著鮭魚的熊。再怎麼巨大的熊，剛出生時身體都很小。但長大後，卻龐大到遠超過人類的身高，因此熊是被人們託付了「快快長大」、「變成大人物」的心願，對兒童的成長帶來祝福的動物。再加上，熊所捕食的鮭魚，是一種充滿喜氣的魚，同時因魚產卵眾多，而具有吉祥含意，後來轉而象徵「戰勝試煉」、「考運亨通」。

鳩笛

【主要的吉祥含意】
●消災除厄
●開運招福

鳩即鴿子，鳩笛是指可吹出類似鴿子叫聲的陶笛。鳩笛是遍布日本各地的八幡宮、八幡神社的幸運物。但其吉祥含意，根據地方而有所不同。比方說，在青森，人們認為陶笛的音色能抑制孩童的暴躁情緒、改善老人的喉嚨阻塞；在京都，則認為鳩笛能防止孩童夜晚哭鬧；在東京，認為能招來好運。

民家的屋簷下掛上或釘上魚尾，作為驅魔辟邪之用。這是盛行於日本各地漁村的習俗。不一定是掛魚尾，有時還會掛螃蟹的甲殼、蝦或貝類的殼，或乾燥的海馬、刺魨。關於其起源，有人說是模仿裝飾在寺院或宮殿的屋頂上的「鴟尾」，有人說是這就像日本在節分灑鹽，因為妖怪討厭腥味，所以用魚尾來驅魔。

魚尾

《主要的吉祥含意》
● 開運招福
● 考運亨通

鷽是指雀科鳥類紅腹灰雀。而此處是指模仿紅腹灰雀的造型，用柳木等木頭刻成的元宵節的手工藝品，是元宵節飾物的一種。鷽的日文與「假的」諧音，因此藉以在供奉天神的神社中，祈求災禍、凶險是假的，一切都能逢凶化吉。其中，大宰府天滿宮（福岡縣）所舉行的敬神儀式「鷽替」十分有名，一月七日的酉時，參拜者聚集，一邊喊著「交換吧、交換吧」，一邊互相交換木製的鷽。

鷽

《主要的吉祥含意》
● 驅魔

鷽的日文與「假的」諧音，因此具有「將災厄化成假的」的吉祥含意。

《主要的吉祥含意》
● 祭祀祖先
● 五穀豐登

七夕馬

七夕馬是指，在七月（或八月）六日傍晚，或在七日，用禾本科的多年生草本植物茭白，製作成的一對馬或牛。也有些地方會用茄子或小黃瓜製作，供奉在佛前，或當成七夕的裝飾，等到七夕的例行活動結束後，就放入河中流走，或投擲到屋頂上。這種馬被認為會載著祖先故人的靈魂，迎接他們回來，因此又稱「精靈馬」，又傳說認為，田神會騎著這種馬來田地巡視，因此也稱「田之神馬」。

折鶴

【主要的吉祥含意】
● 早日康復
● 開運招福
● 祈求和平

紙摺成的鶴。關於摺紙的起源，日本自古認為，白紙能祓除不潔之物，因此以其為祭具，例如製作成「御幣」當作神靈降臨時的停靠之物，或者製成代替人承擔災禍的「形代」紙人。因此，日本人認為，完成折鶴時，透過將其調整成出鶴的形狀，為其注入生命，就能產生神力。經常當成探病的禮物，以祈求無病；在某些地區也將其當作七夕飾物。

開運狸

開運狸是指透過信樂燒製作出的貍的造型的陶器擺飾，又稱「福狸」。狸的日文與「超越他人」諧音，因此被賦予了能在生意、財運、運勢、競賽上超越他人的含意。絕大部分的開運都是呈現出手拿德利酒瓶和大福帳（譯註：江戶時代的一種帳簿），其中德利有「得到神明庇護」之意，大福帳是「信任顧客」，斗笠則有「消除災難」之意。因此，開運狸成了商家放在店面的吉祥擺飾。

【主要的吉祥含意】
● 開運招福
● 提升財運
● 生意興隆

獅子頭

【主要的吉祥含意】
● 開運除厄
● 驅魔除厄

舞獅所使用的獅子的頭部。自遠古時代起，人們就認為，獅子一吼能使萬物震懾，喝止災難發生，所以獅子頭不僅成了過年的祭典裝飾，還會當成驅魔除厄的吉祥物裝飾在床之間或玄關。因此，獅子頭是初節句（譯註：出生後迎接的第一個節日，女生為三月三日，男生為五月五日）、結婚、生產、新居落成等喜慶時，不可或缺的吉祥擺飾；寺院、神社中的獅子頭的御守，被認為可以消災除厄、招來好運。

日本各地的

幸運物

日本是一個領土細長的國家，且沖繩和北海道兩地，氣候溫差大，在不同地區生活的人，都各自有著不同的生活模式，因此民間信仰也十分富有變化。此處將以食衣住及鄉土玩具為主，尋找日本各地具有特色的幸運物。

石敢當

地域
◉九州
◉沖繩

《主要的吉祥含意》

◉驅魔
◉消災招福
◉交通平安

石敢當是指刻著石敢當、泰山石敢當、時敢東、石敢當、石散堂等文字的驅魔石碑。石敢當被設置在被認為是路沖的T字路口盡頭、道路的分歧點、住家門前、圍牆，逼近急轉彎處等等。最早源自於「住房在路盡頭為大凶」的中國風水思想，後來這個思想傳入琉球（沖繩縣），再經由九州，傳至日本各地。

風獅爺

地域
◉沖繩

《主要的吉祥含意》

◉驅魔
◉開運招福

風獅爺是可見於沖繩縣的傳說之獸的石像。日文稱作「Shisa」，這是沖繩方言中獅子的發音，在八重山群島又稱做「Shishi」。一般認為，最早源自於古代近東的獅子或狗。若設立在建築物的大門或屋頂、村落的高地等處，就能驅走對家庭、對人或對村子帶來災禍的邪靈，是避邪物的一種。開口的風獅爺為雄性，能夠保護家庭不受妖魔入侵，並招來福氣，閉口者為雌性，能夠咬住已降臨的福氣，不讓幸福溜走。

風獅爺開口者是招來福氣，閉口者是不讓幸福溜走。

祝班多利

班多利（Bandori）是指背負重物時墊在背上的緩衝物。關於其名稱由來，有人說是因為有些地方稱簑衣為班多利，還有人說是因為簑衣或墊背的形狀類似鳥或飛鼠（班多利）。祝班多利是加上了有色的布料或絲線，用於婚禮中搬運嫁妝的時候，現在也被視為一種嫁妝。

【主要的吉祥含意】

● 夫婦圓滿

地域

● 東北地方
● 北陸地方之間，每年會加上一件稱為御洗濯的布衣。
● 中部地方

御白神又稱御白樣、御戶內樣、御神明樣，是東北地方崇拜的家神。一般認為也是養蠶之神、農業神、馬神。其神像是在桑木製成的棒子的一端，畫上或刻上男女的臉或馬臉而成。平常供奉在神壇或床

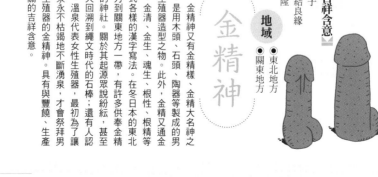

在動畫《神隱少女》中，御白神是以白蘿蔔擬人化的神明之姿登場。

御白神

【主要的吉祥含意】

● 祈求痊癒（女性、眼疾）
● 五穀豐登
● 蠶作豐收

地域

● 東北地方

金精神

金精神有金精樣、金精大名神之稱，是用木頭、石頭、陶器等製成的男性生殖器造型之物。此外，金精又通金勢、金清、金生、魂生、根性、根精等各式各樣的漢字寫法。在冬日本的東北地方到關東地方一帶，有許多供奉金精神的神社。關於其起源眾說紛紜，甚至有人回溯到繩文時代的石棒；還有人認為，溫泉代表女性生殖器，最初為了讓溫泉永不枯竭地不斷湧泉，才會祭拜男性生殖器的金精神。具有與豐饒、生產相關的吉祥含意。

【主要的吉祥含意】

● 生意興隆
● 祈求締結良緣
● 早生貴子

地域

● 東北地方
● 關東地方

【主要的吉祥含意】
●驅逐瘟疫
●除厄

地域
●北海道
●東北地方
●近畿地方

蘇民將來

以削成六角或八角形的桃木或柳木，所製成的除厄道具。在各面寫上大福、長者、蘇民、將來、子孫、人也等，較大型者還會畫上達磨、惠比須等圖案。順帶一提，蘇民將來是《備後國風土記》中所記載的人物名，他雖然貧窮卻仍提供武塔神住宿，武塔神便賜予他能預防瘟疫的茅輪，作為回禮。岩手縣的蘇民祭十分有名。

地域
●中部地方，尤其是福井縣

【主要的吉祥含意】
●無病息災
●開運招福

雲濱人形

模仿雲濱獅子的舞姿製作成的人偶。雲濱獅子是五州川越（埼玉縣）的祭祀儀式中所進行的一項表演。兩頭公獅子為了爭奪一頭母獅子，而展開的決鬥，在優美的笛聲伴奏下，演出的勇猛的獅子舞。雲濱人形的吉祥含意與雲濱獅子相通，象徵闔家平安、開運招福。

地域
●中國地方、四國地方，主要於鳥取縣

【主要的吉祥含意】
●神明庇護

流雛

流雛的習俗，被認為是女兒節的雛祭的原型，又稱「雛流」。流雛的起源和袚除儀式的人偶一樣，是用來接受人身上的不潔之物，再放入水中流走以淨化不潔，這樣的儀式也出現在《源氏物語》的〈須磨〉卷中。鳥取縣把瀨的流雛是在舊曆三月三日，將一對男女的紙雛放在稻桿上，添上菱餅、桃樹枝，將災厄託付流雛，放入千代川隨水流走，以求無病息災。

亥子餅

陰曆十月上亥日，用新米製作成的祝造型的麻糬，又稱玄豬餅。關於其起源，在中國十二地支的亥，對應到十二生肖的豬，因此以豬的多產為象徵，將大豆、紅豆、豇豆、芝麻、栗子、柿子、糖的七種粉末混合，製作成亥子餅，祈求無病息災和子孫繁榮。亥子餅傳入日本後，日本宮中也開始自行製作。

還有一說是源自於牡丹餅。

【主要的吉祥含意】
● 無病息災
● 子孫繁榮
● 祈求順產

地域
● 近畿地方
● 關東地方

【主要的吉祥含意】
● 消災除厄
● 邪靈退散

地域
● 尤其是愛知縣
● 中部地方，

阿卡達 (Akada)

位於愛知縣津島市津島神社附近徵吉利的甜點。在米搗成的粉末中加入熱水，揉成丸狀，放入芝麻油中油炸而成的零食，一般認為是遣唐使帶回日本的中國甜點的一種。關於其起源，還有一種說法是，弘法大師在神前祈求邪靈退散時，將祭祀神明的「紅糰子」以梵語說成「Agyadda」。津島天王祭（愛知縣）的敬神儀式中，除了阿卡達還可買到「Kutsuwa」。

宇佐飴

九州地方習慣在生產後，贈送產婦糖果，希望能有豐沛的母乳。其中，名為宇佐飴的糖果的由來是，宇佐神宮所供奉的應神天皇的母神神功皇后，曾以此種糖代替母乳哺育應神天皇，因此是與宇佐神宮關係深厚的糖果。用玄米、澱粉混入大麥芽製作而成，其特徵為令人懷念的古早味甜食以及黏性十足的口感。

宇佐飴，別名「御乳飴」

地域
● 尤其是大分縣
● 九州、沖繩、

【主要的吉祥含意】
● 祈求多乳
● 順產與育兒順利

215

阿布利餅

【主要的吉祥含意】
●無病息災
●消災除厄

地域
●近畿地方，尤其是京都府

因「夜須禮祭」廣為人知的今宮神社（京都府）的門前菓子。將敬神儀式所使用的竹子，切割成細竹籤，再將小麻糬穿刺在竹籤上，用炭火燒烤，塗上用蜜汁調味過的濃郁味噌而成的食物，店家會將其放在「夜須禮盆」上交給客人。關於起源，一般認為源自於千年前，祈求瘟疫退散的瘟神小廟宇中，會備有稱為「小糰子」、「勝之餅」的食物，這些食物後來發展成阿布利餅。當地人認為，吃了阿布利餅就能驅逐疾病厄運。

切山椒

【主要的吉祥含意】
●無病息災
●開運除厄

地域
●關東地方，尤其是東京都

關東的西之市中，有販賣可以招來財富的「熊手」，吃了就能成為群眾領導的「八頭」，能變得擁有黃金的「黃金餅（栗餅）」，以及讓人不感冒的「切山椒」。切山椒正如其名，使用了山椒粉。山椒是蜀椒的意思，其葉、花、果實、樹幹、樹皮全都能加以利用，沒有一個部分是沒有用的，因此被賦予了吉祥的含意。再者，因其具有藥效，所以也象徵無病息災、消災除厄。

圓滾滾餅

【主要的吉祥含意】
●祈求順產
●祈求育兒順利

地域
●中部地方，主要於石川縣

石川縣加賀地方，在接近產期的戌日所餽贈的蛋形麻糬。過去，孕婦的娘家會贈送夫家圓滾滾餅，藉以祝福嬰兒有如滾動般地順利產出，並像麻糬一樣白白嫩嫩，且是一個圓滾滾又豐腴的嬰孩。這就是圓滾滾餅的由來。因為「剖割」與「除盡」諧音，為了讓孕婦的肚子不被剖開，所以送的圓滾滾餅為奇數；收禮的人因為祈求生下的孩子不被火燙到，而不會將圓滾滾餅烤來吃。

索引

參考文獻

日本美術全集／講談社

日本中國的文樣辭典／設覺設計研究所

日本的傳統設計／學習研究社

日本的意匠辭典／岩崎美術社

日本的文樣／Corona Books編輯部 平凡社

日本的文樣／社團法人日本圖案化協會

和服文樣圖鑑／弓岡勝美編 長崎巖監修 平凡社

和服文樣辭典／藤源久勝 淡交社

和服的時間、地點、場合／世界文化社

腰帶與文樣／弓岡勝美編 藤井健三監修 世界文化社

家紋的故事／泡坂妻夫 新潮社

歷史與旅行 1998年4月號／秋田書店

日本史軼聞──古代與中世／野呂肖生 山川出版社

新編 新社會歷史／東京書籍

探險！佛的文樣／奈良國立博物館

貴族千金的華麗生活／朝日新聞社

源氏物語1000年／橫濱美術館 NHK NHK Promotion

小袖 江戶的高級時裝店／日本經濟新聞社

蒔繪／讀賣新聞大阪本社

繪皿說故事／澀澤史料館 豐田市民藝館 町田市立博物館

探訪染與織／長崎巖 新潮社

辟邪物百科／岡田保造 丸善股份有限公司

植物與例行活動／湯淺浩史 朝日新聞社

稻草之力／佐藤健一郎、田村善次郎 淡交社

日本之形／朝日新聞社

曆法與祭祀活動／小學館

Natural Magic（自然魔法）／Marian Green 河出書房新社

值得認識的小小幸運物／廣田千悅子 德間書店

圖典 民間用品的事典／岩井宏實 河出書房新社

稍微早期的道具／岩井宏實 河出書房新社

求神問卜的神明大事典／戶部民夫 PHP研究所

「日本神祇」趣味小事典／久保田裕道 PHP研究所

江戶的判繪／岩崎均史 小學館

日本的菓子／龜井千步子 東京書籍

吉祥菓子與喜慶菓子／龜井千步子 淡交社

「祭典」的飲食文化／神崎宣武 角川書店

筷子 透過筷子的國際交流資料／東京藝術大學漆藝研究室

日常生活的手拭巾曆／佐佐木Ruri子 河出書房新社

※以上中文書名皆為暫譯。

浮世繪 25

帶來好運的日本傳統圖案 480 款

日本文樣圖解事典

開運！日本の伝統文樣

作者———藤依里子

監修———水野惠司

譯者———李璦祺

執行長———陳蕙慧

總編輯———李進文

編輯———陳柔君、王凱林、徐昉驊、林蔚儒

行銷企劃—陳雅雯、尹子麟、余一霞

封面設計—霧室

排版———簡單瑛設

社長———郭重興

發行人兼

出版總監—曾大福

出版者——遠足文化事業股份有限公司

地址———231 新北市新店區民權路 108-2 號 9 樓

電話———(02)2218-1417

傳真———(02)2218-1142

電郵———service@bookrep.com.tw

郵撥帳號—19504465

客服專線—0800-221-029

部落格——http://777walkers.blogspot.com/

網址———http://www.bookrep.com.tw

法律顧問—華洋法律事務所　蘇文生律師

印製———呈靖彩藝有限公司

初版一刷　2017 年 05 月

初版六刷　2021 年 04 月

Printed in Taiwan

Original Japanese title: KAIUN! NIHON NO DENTOUMONYOU

Copyright© Eriko Fuji 2010

Original Japanese edition published by Nippon Jitsugyo Publishing Co., Ltd.

Traditional Chinese translation rights arranged with Nippon Jitsugyo Publishing Co., Ltd.

Through The English Agency(Japan) Ltd., and AMANN CO., LTD., Taipei

國家圖書館出版品預行編目(CIP)資料

日本文樣圖解事典：帶來好運的日本傳統圖案
480款/藤依里子著；水野惠司監修．—初版．—
新北市：遠足文化，2017.05——（浮世繪；25）
譯自：開運！日本の伝統文樣
ISBN 978-986-94704-4-5（平裝）
1. 圖案 2. 設計 3. 日本

961.31　　　　　　　　　　106006079